FT
MAN

野營
技術教本
大自然就是我的遊樂場

大人の野遊びマニュアル：
サバイバル技術で楽しむ新しいキャンプスタイル

一般財團法人
危機管理領導人教育協會
川口 拓 著

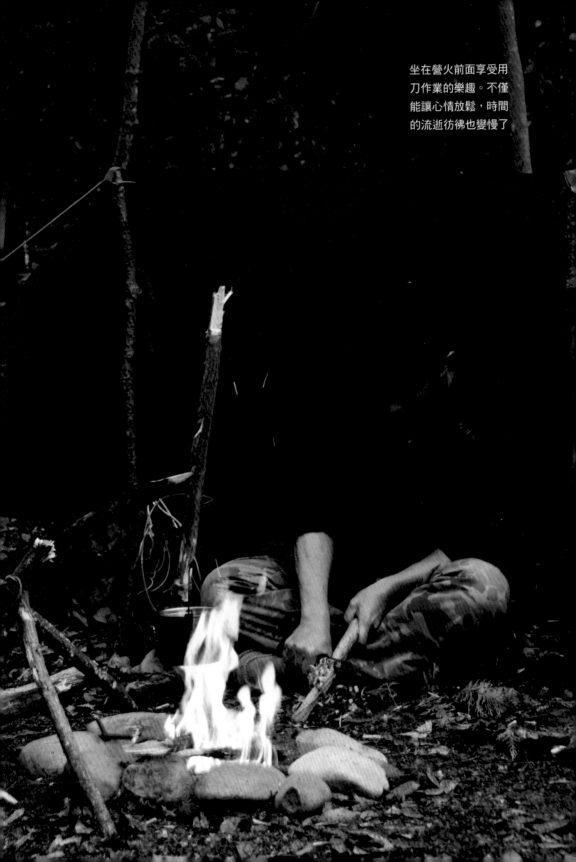

坐在營火前面享受用
刀作業的樂趣。不僅
能讓心情放鬆，時間
的流逝彷彿也變慢了

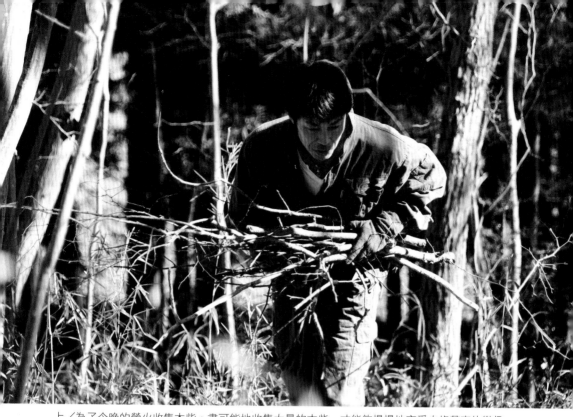

上／為了今晚的營火收集木柴。盡可能地收集大量的木柴，才能夠慢慢地享受火焰帶來的樂趣

下／這裡所用的引火材是乾枯的杉樹葉。若能確實做好前置準備工夫，只要一根火柴就能生火

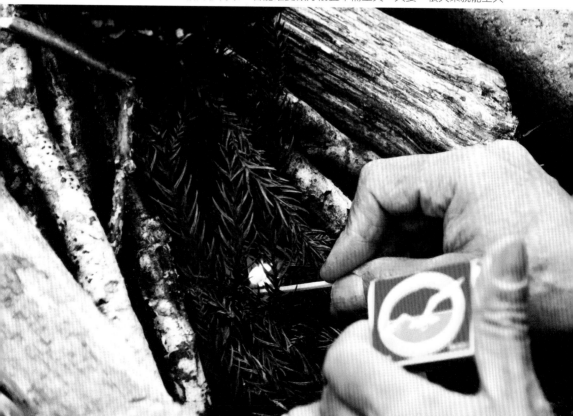

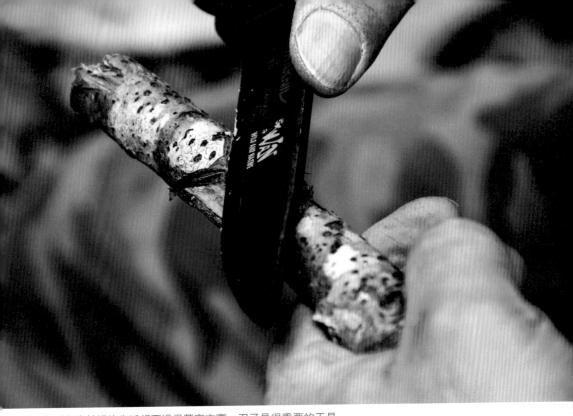

上／在森林裡的生活想要過得豐富充實，刀子是很重要的工具

下／在營火的後方用木頭往上堆疊，做成熱能反射板，避免營火的熱能逸散，能集中傳遞到身體

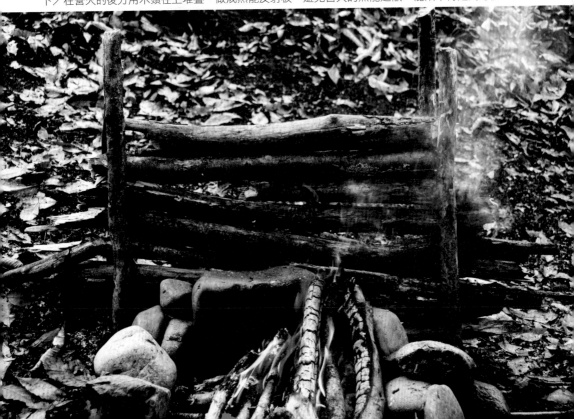

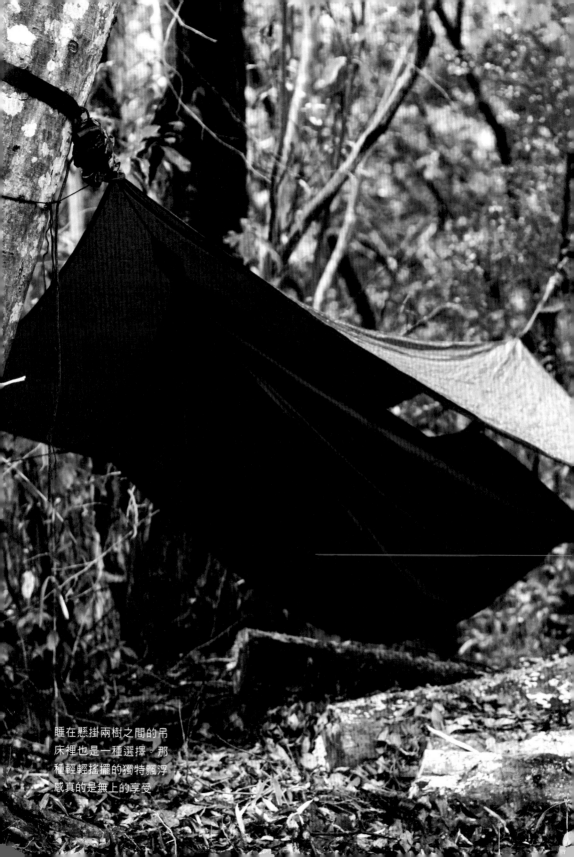

睡在懸掛兩樹之間的吊
床裡也是一種選擇。那
種輕輕搖擺的獨特飄浮
感真的是無上的享受

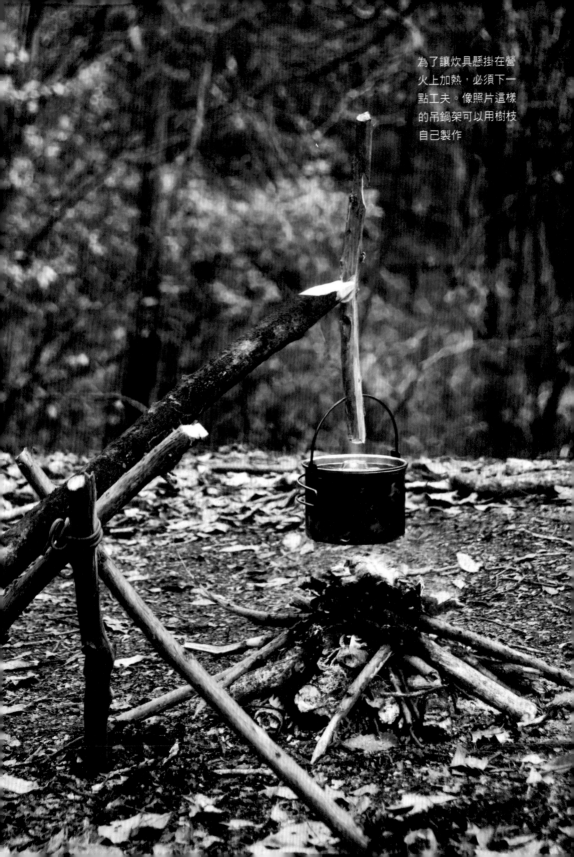

為了讓炊具懸掛在營火上加熱，必須下一點工夫。像照片這樣的吊鍋架可以用樹枝自己製作

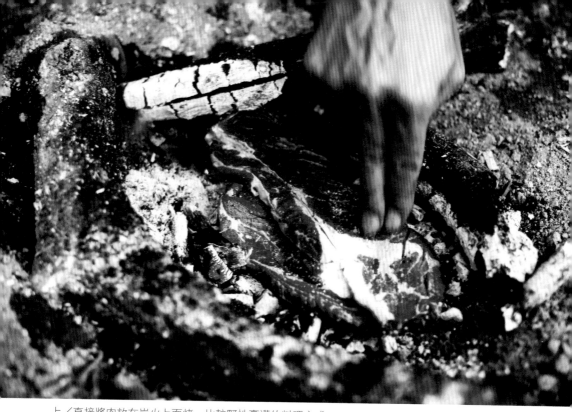

上／直接將肉放在炭火上面烤，比較野性豪邁的料理方式
下／收集野菜做為食材。雖說野菜隨處可見，但若能了解它們的美妙之處，野外就如同藏寶箱一樣

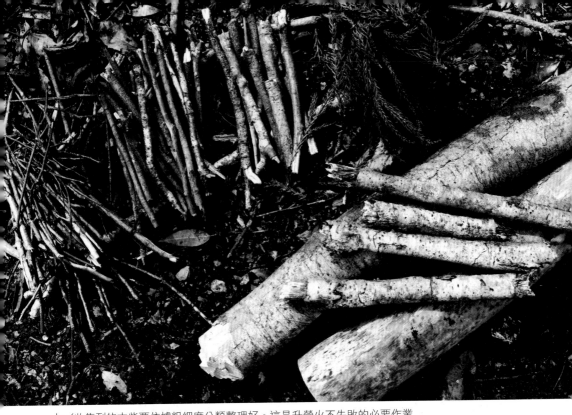

上／收集到的木柴要依據粗細度分類整理好。這是升營火不失敗的必要作業
下／利用樹枝和落葉搭蓋遮蔽處所。用冬天乾燥的落葉能鋪成非常溫暖的睡鋪

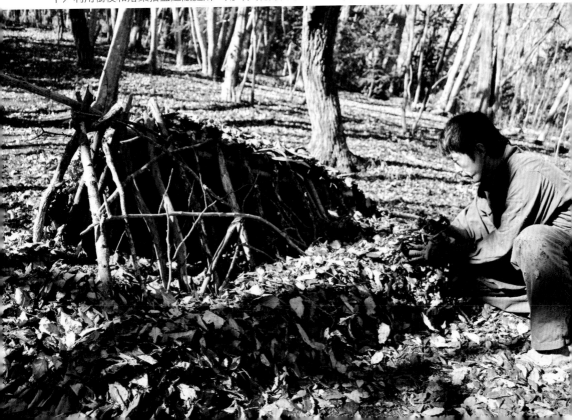

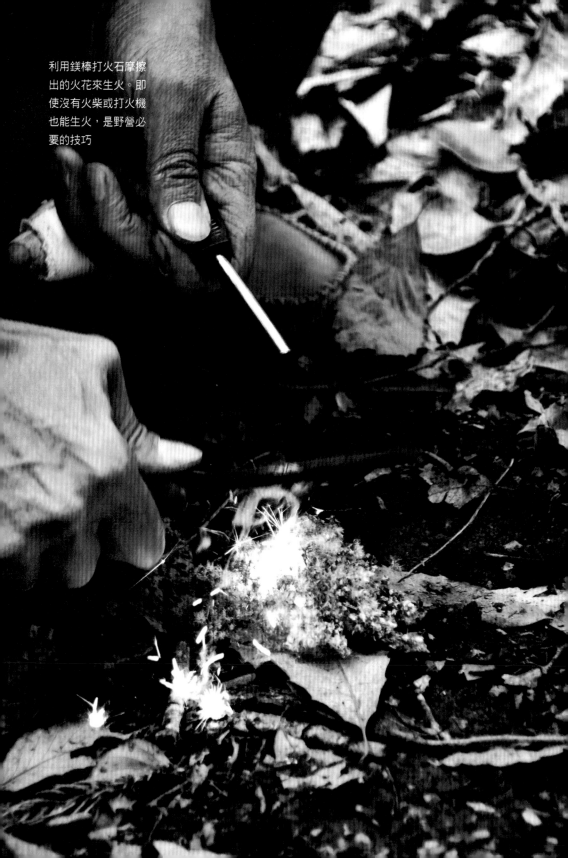

利用鎂棒打火石摩擦
出的火花來生火。即
使沒有火柴或打火機
也能生火，是野營必
要的技巧

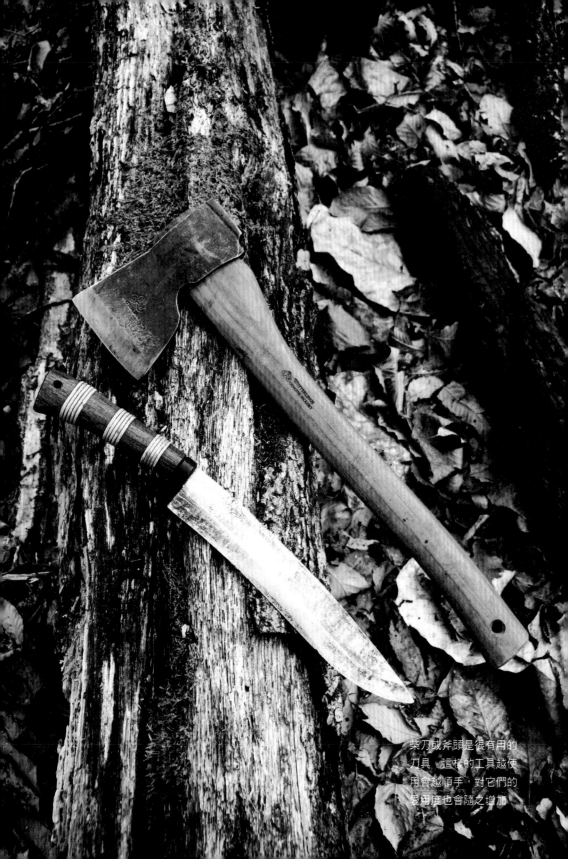

柴刀或斧頭是很有用的刀具，這樣的工具越使用會越順手，對它們的愛用度也會隨之增加

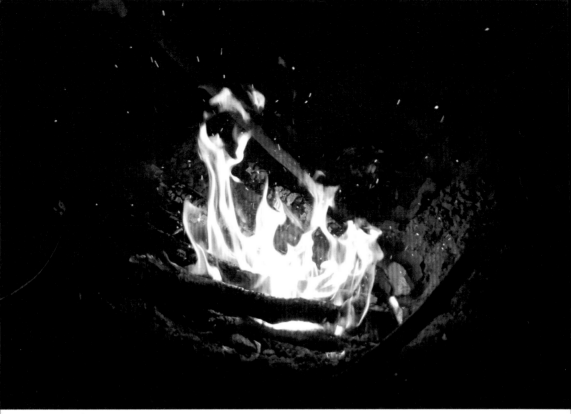

上／光和熱，以及具有心靈療癒效果的火焰，可說是野營不可或缺的東西
下／用樹枝和落葉搭蓋而成的單坡式遮蔽處所，其對野外求生而言是很有用的技巧

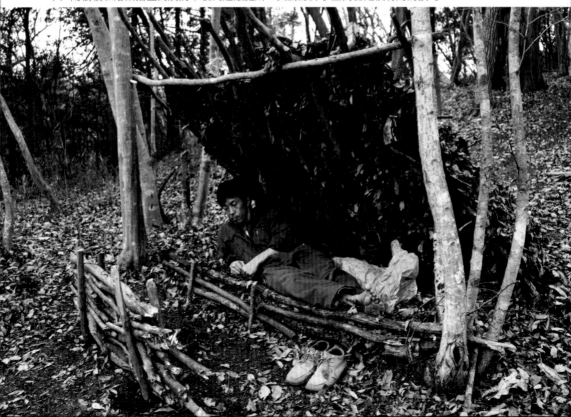

前言

我經常去的營地，旁邊緊鄰著天然森林，就只是整過地而己，商店、電源等等便利的設施一概沒有，也沒有特別的維護管理。若是想要輕鬆享受家庭露營樂趣可能會覺得有點不便，但卻是一個可以近身感受大自然的地方。我覺得這樣的地方正好適合野營。

昨晚，一邊想著今明兩天的活動行程，一邊開心雀躍地把準備好的露營裝備裝入背包。這兩天的目的不是生存訓練，而是單純「享受樂趣」，因此背包裡不是「只有一把刀」，而是帶了要搭設遮蔽處所的天幕和繩子、毯子、火柴、攜帶式炊具等等裝備。而汽車露營用的帳蓬、睡袋、睡墊、折疊椅就沒有帶。但是不帶那些東西，並不代表去露營時要忍受不開心、不方便。裝備少帶的部分，可以利用野營相關技能與技巧，自己製作來取代或彌補。

背著背包走幾分鐘到達野營地點，除非緊急狀況，不然下一次再回到車上，應該是明天回家的時候。有時會花長一點時間深入更遠的地方野營，但大部分都是像今天這樣，在距離停車地點數百公尺的地方享受野營的樂趣。

就我個人而言，我很喜歡選在這種便捷易達的地點野營，因為有充裕的時間可以練習搭設遮蔽處所和升營火的技巧，悠閒享受樂趣。

012

首先來搭設遮蔽處所。旅遊旺季過後的平日，一個人都沒有，雖然可以任意選擇想要的地方搭設遮蔽處所，但是用天幕和繩子搭設的開放式遮蔽處所，在選擇地點時要稍加留心，必須比搭帳篷時更仔細地去觀察和感覺風勢、風向、太陽的動向以及要當支柱的樹木位置。但我覺得這些並不是什麼麻煩事，我認為這是一種「與大自然的對話」。

當你在深入感受風、地面濕氣、樹木的生長方向等周圍的大自然事物時，體內的生理時鐘會放緩下來，同時，自己的行動與思考的速度也會跟著放慢，我覺得這就是大自然的節奏吧！

若能配合這樣的節奏，仔細謹慎地進行所有的作業，會讓察覺危險的能力變得更敏銳，進而減少受傷等危險發生的機會。總之在日落前要做的事就是搭好遮蔽處所、升好營火、吃飯用餐而已。時間非常充裕，無需匆忙，可以悠悠哉哉盡情享受樂趣。

這個時節，夜晚還是會冷，所以這一天的遮蔽處所決定要搭左右和後方三面有遮蔽的類型。

接下來就是要去尋找重要的支柱。進入營地旁邊的森林，走在沒有道路的地方往前進，沒有特定的目的地。邊走邊尋找適合當支柱的樹枝，每走幾步就環顧一下四周。這樣邊走邊觀察環境，即使進入森林深處，仍然能清楚知道自己的位置，所以很少有迷路的事發生。

找到合適的支柱之後返回營地搭設遮蔽處所。天氣看起來很穩定，而且時間也足夠，所以今天我沒有時間壓力，可以好好地搭設一個豪華遮蔽處所。

因為需要調整支柱的長度，把末端削平整，因此有很多使用刀子的機會。今天因為沒帶柴刀之類的大型刀具和鋸子，因此能夠處理的木材的粗細度和大小就受到限制，但也正好藉機練習

各種用刀技巧。雖然比較花時間，但光靠一把刀子還是能夠切斷粗木頭，在作業過程中要小心謹慎慢慢來，而且不要讓自己過於勞累。

搭蓋好遮蔽處所之後先休息一下。接下來就要去撿拾薪柴。想讓營火能支撐一整晚，一定要準備夠粗大的薪柴。掉在地上的枯枝不用説當然要撿，但主要的目標是枯立木。今天找到的兩棵枯立木，不需要任何道具，徒手就推倒了。

將薪柴卡進分叉的兩根樹幹之間，利用槓桿原理將之折斷弄短。折不斷的粗壯薪柴就從末端開始燒，燒得差不多再往火堆裡面推，慢慢燒掉。

挖掘火床，將薪柴堆成單坡型，用普通的火柴生火。今天用一根火柴就成功生火。有時候看心情也會使用鎂棒打火石。把常用的鍋子拿出來煮咖啡。去撿拾薪柴時，雖然有採集到松葉，但因為想用它來泡茶，所以就沒拿來燒，打算留到晚上再用。

一邊看著營火，一邊喝著咖啡。咖啡在日常生活當中，常常被當做是做某某事情時的配角，然而在欣賞營火時的咖啡，就成了獨一無二的主角。總之，我就是喜歡這樣看著營火全心全意喝咖啡的感覺。縱然不是什麼高級的咖啡，同樣的道理，連杯麵也會變得非常美味，營火就是有這種不可思議的力量。

我會仔細觀察太陽傾斜的角度和天氣的狀況，去決定要怎麼鋪設睡覺的床鋪。

盡量不去看手錶或是手機。鋪完床之後打算製作吊鍋架，慢慢地準備晚餐。印象中，我大多是在即將日落之前準備好晚餐，然後一邊享受夜晚的營火，一邊悠閒地享用晚餐。

用餐完稍作休息之後，在洗食器時順便泡松葉茶來喝。洗滌食器和鍋子是用事先採集，有抗菌作用的野草葉子代替海綿，所以除了上廁所之外，幾乎不需要離開遮蔽處所。之後就只做借著營火的亮光就能進行的作業，有時帶去的燈具可能一次都沒用到。

一邊凝視著營火，一邊放空消磨時間，漸漸就覺得睏了。雖然我也很喜歡晚上時開著電燈看電視的生活形態，但在這種時候就會心想，如果每天晚上都是這樣，完全配合大自然的節奏，自然而然地入睡也是很棒的事。第二天早上我會在日出的時候醒來。若能持續每天過這樣的生活，身體一定會變得很健康。

融入大自然的方法有很多種，但是我覺得沒有一種活動能像野營這樣自然、有趣，透過遊玩就能實現的。希望讀者們看了本書之後，能以輕鬆愉快的心情加入野營的行列，不用刻意勉強，順其自然就好。去野營之前一定要確認清楚該地是否可以從事露營、升營火、採摘植物和抓魚等等行為。

若每個人都能遵守野營該有的禮儀，會有助於野營為人所認同，並且能讓更多人了解這種休閒活動的魅力。

川口拓

CONTENTS

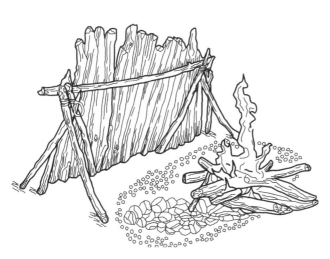

CHAPTER 7

向大自然學習

226

什麼是「野營」？

Introduction

野營的樂趣

更貼近大自然的露營方式

「野營」（Bushcraft）這個名詞的定義因人而異，依照我個人的理解，以下是我對野營的定義。

若要解釋何謂野營，就是在森林裡生存的技巧。

本來，野營的必備技巧就很類似野外求生術。

但是，求生或生存這樣的說法，「存活」的含意過於強烈，讓人不禁就會聯想到艱困的狀況或是攸關性命的危險環境，這樣就不免消滅了以野營做為嗜好的樂趣。

然而，從另一方面來看，用木材搭蓋遮蔽處所，或是用原始的方法生火與野炊這些野外求生技巧，其本身就蘊藏著許多樂趣。

相較之下，野營是更親近大自然的一種休憩方式，但也因此，個人的野外技巧和適應環境的能力會變得更加重要，學習相關的技巧和適應能力也是野營樂趣的一部分。

把重點放在這些有趣的地方，把野外求生技巧當作一種休閒活動，並以之為樂，就是我所謂的野營！

若從享受大自然生活這一層意思來看，或許跟露營類近。

但是，露營幾乎是將現代化的道具搬到大自然中，而野營則是盡可能地減少使用的工具，

在森林裡不要過度依賴工具，只靠自身的力量與技術渡過一天，會帶給自己很大的自信和喜悅。而這也正是野營樂趣的精髓所在。

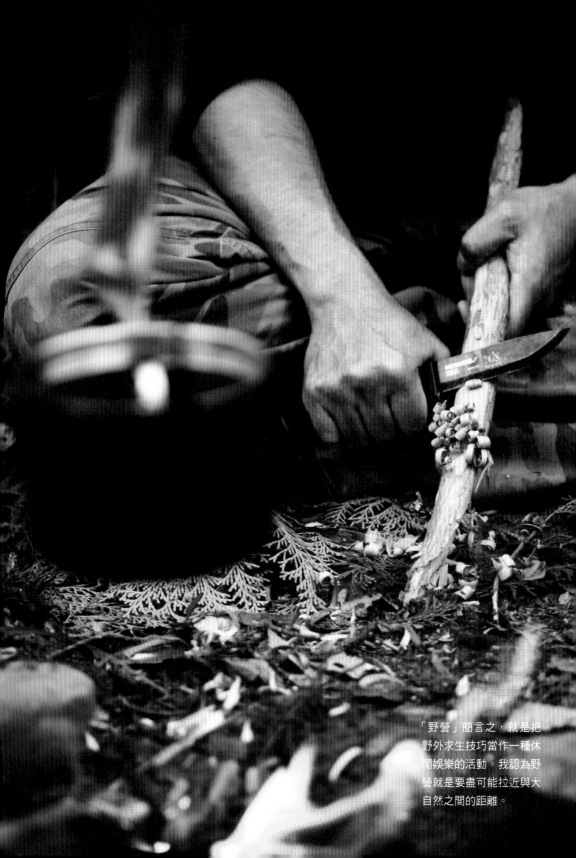

「野營」簡言之，就是把野外求生技巧當作一種休閒娛樂的活動。我認為野營就是要盡可能拉近與大自然之間的距離。

野營必要技巧的優先順序

按照遮蔽處所→水→火→食物這樣的順序去思考

野營的必要技巧可分成四大類，也就是搭蓋遮蔽處所的技巧、水的獲取和保存技巧、與火相關的技巧、與食物相關的技巧。

這些是陷入求生困境時不可或缺的技巧。遮蔽處所、水、火、食物，請記住這個在野營時必須確保擁有的順序。

第一優先考量的就是「遮蔽處所」。遮蔽處所最大作用就是能夠維持體溫，而體溫正是能否生存的重要因素。

提到維持體溫，或許很多人會想到生火取暖，但是比起從外部取得熱源，應優先考慮如何防止自己的體溫向外散失。

接下來要考量的是「水」。或許你會對遮蔽處所的優先性高於水感到意外，但是人類在不喝水的情況下能夠生存的時間約是72小時，即便在夏天，若身體弄濕並且被風持續吹襲，只要幾個小時就可能失溫而喪命，或是陷入瀕臨死亡的狀態。

當然，一般而言，很少會遇到那樣的狀況，但還是要請你將這個優先順序謹記於心。務必記住維持體溫是第一要務，水是其次。

再來是「火」。有了火，就可以烹煮食物，也能作為照明使用，還可以用來殺菌，或是賦予心靈能量，可說是非常有用的東西。

接下來是「食物」。事實上，人類即使不吃東西也能存活3週至30天。因為有很充足的緩衝時間，所以優先順序是排在最後。

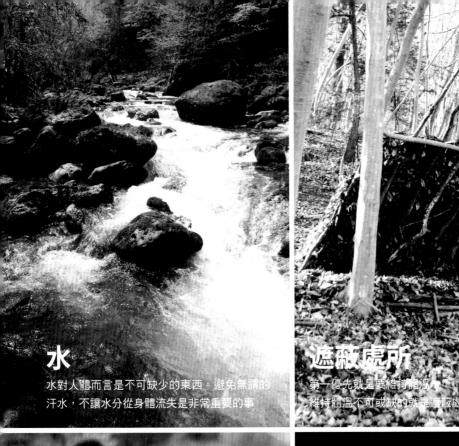

水

水對人體而言是不可缺少的東西。避免無謂的
汗水，不讓水分從身體流失是非常重要的事

遮蔽處所

第一優先就是要維持體溫，
維持體溫不可或缺的就是遮蔽處所

食物

人即使沒有食物，還能夠生存一段時間，
因此其優先順序是排在最後

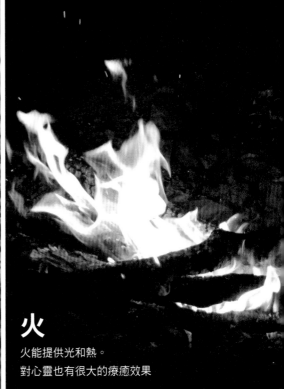

火

火能提供光和熱。
對心靈也有很大的療癒效果

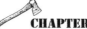

在哪裡能享受野營的樂趣？

一開始在鄰近的郊山野營也可以

我個人而言，通常不會遠行，而是選擇能就近停車的附近山區、河邊、露營場之類的地方享受野營樂趣。

這種地方的優點是安全。雖然深山沒有人煙、風景優美，能讓你遠離塵囂，但野營同時也是求生技巧的練習場合，說不定會遇到因為某些失敗而造成生命有危險的狀況。碰到那種情況時，若有就近能夠馬上躲進去的車子，應該會讓人放心許多吧！

對於那些最近才剛加入野營

行列的人更是如此，建議先從附近的公園或是河邊開始。雖然這些地方有很多不能生火，但是可以練習搭天幕，或是帶戶外用的小瓦斯爐練習做料理，也是不錯的。野營的好處就是，即使不去深山裡，還是能夠輕鬆悠閒地享受樂趣。

事實上，我只要想到要去很遠的地方，就會瞬間覺得什麼都變得好麻煩，屬於那種有點懶又隨遇而安的人。我從美國便捷易達之地就能享受到野營的樂趣。當然，喜歡登山的人

習到即使在陌生的環境中，只要營造出安全的環境，就能讓心情輕鬆自在。

美國原住民的朋友教會我大自然不應當有所區別，從深山裡看到的天空跟從都市裡看到的天空，都是同樣的大自然，重點在於是否能感受到它的美麗。

我想你們應該也有人像我一樣，不想太過拼命，希望找個

生存訓練學校的老師那兒，接受過求生技巧的訓練，從中學也非常需要學會這些技能。

野營或許給人的印象
是一定要在深山裡才
算野營，但其實在近
郊的山裡也能享受野
營的樂趣

哪個季節適合野營？

不同的季節有不同的樂趣

野營是不分季節的，因為野營就是要享受身處大自然的樂趣，所以能夠親身感受春夏秋冬的魅力，這正是野營的妙趣所在。

然而為了不因氣候而掃興，最好能針對各個季節的不便之處稍微下點工夫。接下來要以遮蔽處所為例，介紹幾個因應之道。

先來談談夏天。夏天遮蔽處所的要求就是在構造上要能夠遮蔽強烈日照，而且要保持一定程度的良好通風，以預防暑熱。因此，所謂的高架式遮蔽所的構造要盡量讓風不能穿透

處所，也就是座面或床鋪不接地，利用地面的搭蓋方式，便發揮了很大作用。

若遮蔽處所能做成架高的A字型床鋪，住起來就非常舒適。

此外，依我個人經驗，最有效的除蟲方式就是利用營火的煙，但若是直接坐在地面或是睡在地面，身體附近很難被煙燻到，所以難以達到驅蟲的效果。若是高架式的，煙燻驅蟲的效果就比較好，這部份也是這個構造的優點之一。

冬天為了抵禦寒冷，遮蔽處都有它獨特的樂趣，這正是野營的魅力所在。

進來。此外，必須設法有效地利用地面作為熱源的營火。若能很快地製作好能讓熱往自己方向集中的熱能反射板之類的工具，是最好不過了。

另外，冬天是隨處可見乾枯落葉的季節。善用這些落葉，可以做出如棉被般蓬鬆溫暖、舒適怡人的遮蔽處所。

從這樣的角度去思考各個季節不可或缺的事物，並善用自己的知識和技能去想出因應之道，是很有趣的事。每個季節都有它獨特的樂趣，這正是野營的魅力所在。

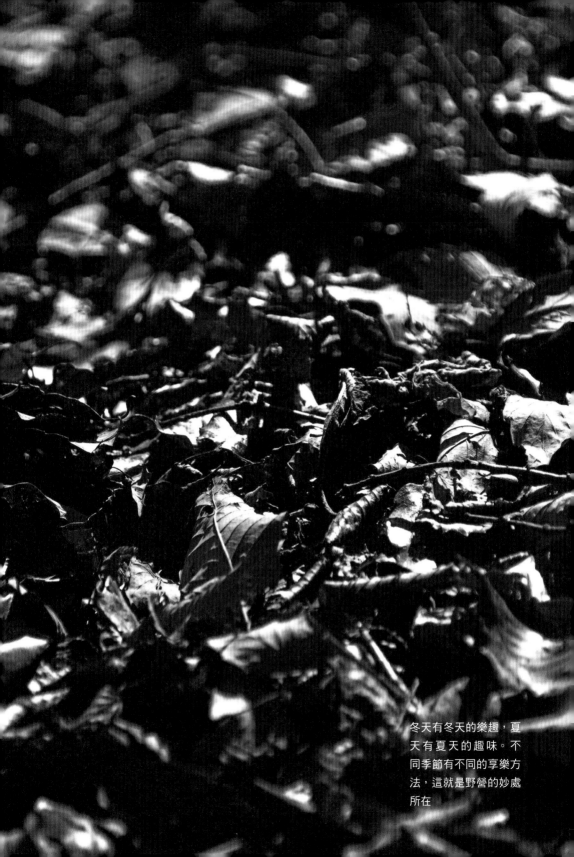

冬天有冬天的樂趣，夏
天有夏天的趣味。不
同季節有不同的享樂方
法，這就是野營的妙處
所在

擬訂計劃

試著安排三天的野營計劃

若想在有限的時間裡盡情享樂，建議要做某種程度的安排規劃。這裡我們將以三天的行程去規劃適合野營新手的時程表。

先從第一天開始。因為這一天包含了交通時間，所以應該是可用時間最少的一天。因此，不妨稍微借助一下文明利器吧！

例如，到達紮營的地點之後，快速地設置好營地，然後用戶外用的小型瓦斯爐烹調料理。營火只需搭設最小夠用的程度就好，睡覺時使用睡袋，我想就好，睡覺時使用睡袋，我想關鍵技巧，投入大量時間去練習相關技巧。

這樣應該就可以了。

接下來是第二天。這一天可以悠哉地慢慢享受野營的樂趣。若是野營新手，可以用天幕反覆練習如何乾淨俐落地搭設遮蔽處所。

還有，也可以練習一下升營火。再者，不妨利用石頭或粗樹枝製作爐灶，烹調稍微精緻一點的營火料理，也蠻有樂趣的。

我想光是做前述這些事，應該一轉眼一天就過去了。雖說如此，但是我覺得為了學會相關技巧，投入大量時間去練習法。

這樣應該就可以了。

接下來是第二天。這一天可以悠哉地慢慢享受野營的樂趣。若是野營新手，可以用天幕反覆練習如何乾淨俐落地搭設遮蔽處所。

最後是第三天。這一天可以摘採野菜、釣魚等等，直接在現場採集食材，更深入地感受野營的趣味。

就這樣，逐日減少使用工具的數量，等建立起信心，以後應該就可以從不使用帳篷開始，慢慢地提升等級。

相反地，我想也有不以學習生存技巧為目的的野營行程計劃。只想搭蓋簡單不費事的遮蔽處所，享受美味的食物，悠閒度日，這也是不錯的享樂方式。

是很重要的事。

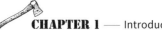

能用於野營的素材

大自然裡滿是可供利用的資源

野營是從大自然的恩賜中得到樂趣的休閒活動。

當然，有些物品想要用買的或是從家裡帶去也可以，但是購買和自帶的比重越來越少，從野營中獲得的滿足感與成就感會越大。

野營最常使用到的素材就是木材（樹枝），可以拿來做為搭蓋遮蔽處所或是製作熱能反射板的材料，或是做為營火的燃料，是野營不可或缺的素材，可以說沒有木材就不像在野營了。

另外，竹子也是很有用的素材。竹子因為是中空的，稍微加工一下就可以當作器皿使用，也能夠直接放在火上加熱用。還能做竹筒炊飯。

植物的藤蔓，可以作為天然的繩子使用。搭設天幕時，若全部使用藤蔓，確實有點困難，但若是用來把木頭和木頭連接在一起，應該沒問題。只有一條可能不夠牢固，同時用好幾條一起捆綁，並多纏繞幾圈，就能提升強度了。

森林中掉落的樹葉也很常用

到，但是夏天的落葉往往都因為環境潮濕而腐爛，而且經常有蟲，因此比較建議冬天時使用。

落葉作為遮蔽處所屋頂的材料，具有擋雨的效果，若收集得夠多，也可以鋪成鬆軟的床。天冷的時候可以塞進衣服裡面，發揮絕佳的保暖效果。

除此之外，大自然還有許多花點工夫和巧思就能發揮效用的東西，例如石頭或是泥土等等。希望在享受野營樂趣的同時，對大自然的恩典心懷感謝。

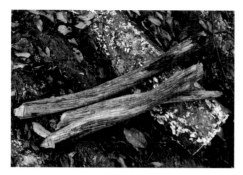

木材

是野營不可或缺的素材。不管是要製作東西還是當作燃料，幾乎所有地方都用得到

樹籐

可代替繩索和營繩，用來把木頭和木頭綁在一起

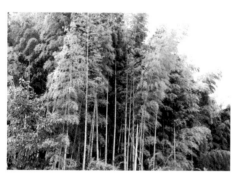

竹子

因為是中空的，只要簡單加工就能做成杯子等器皿，是很好用的素材。可以直接用火加熱

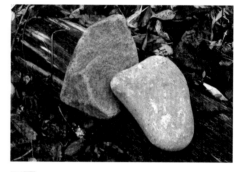

石頭

可以用來搭蓋爐灶。還可用來壓住東西，或是加熱後充當平底鍋使用，很多地方用得到

泥土或青苔

可以用來填補空隙。在搭蓋遮蔽處所時，青苔可以用來做為隔熱材料

樹葉

適合在秋天至春天這段期間使用。可以當作生火的材料。也可以當作遮蔽處所的隔熱材料

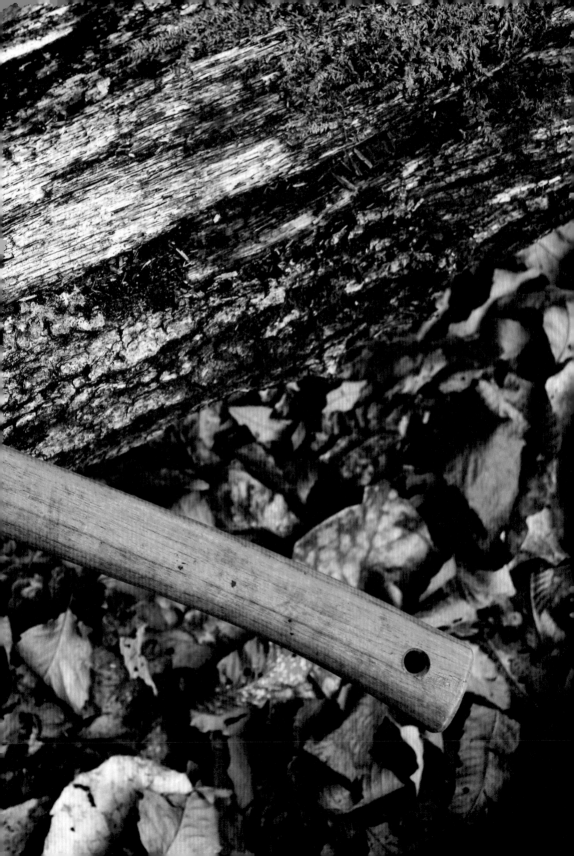

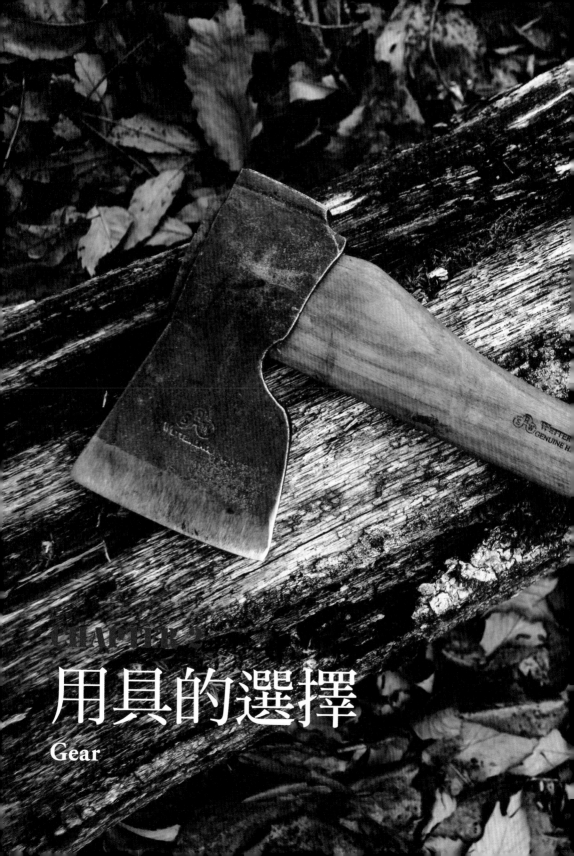

CHAPTER

用具的選擇

Gear

野營攜帶的用具

配合狀況和技能去選擇用具

在選擇要攜帶什麼用具時，建議從遮蔽處所↓水↓火↓食物這個方向去考量。去野營要帶的東西必須涵蓋這四大要素，每項都要帶到。

最簡單的例子就是用來搭蓋遮蔽處所的帳蓬以及睡墊和睡袋。

水的部份就是攜帶市售飲用水或自來水。火就是要準備戶外用的小瓦斯爐。與食物有關的就是乾糧、煮食物用的鍋具。

有了這些東西，至少就能安心地在野外生活。

接下來，等你睡過幾次帳蓬，有了信心之後，可以試著不帶帳蓬，只用天幕和繩子搭蓋遮蔽處所；試著不帶小瓦斯爐，改用營火料理食物；試著直接在現場採集食物，視情況增減調整必要的用具。

如此逐步漸進地提升野營技巧，等到有能力利用技能來彌補用具減少的不足之處時，每次野營需要攜帶的用具自然會越來越少。

說到要怎麼減少行李，可以從改變用具的選擇方式著手，或是調整用具的打包或整理方式。

在 YouTube 上可以看到很多人互相分享相關的想法影片，參考別人的新奇點子也是野營的樂趣之一。

野營所攜帶的用具越少，行李就越小，能得到的滿足感就越大。因此，不妨試著不帶較重的睡袋，而是只帶一張毯子，或是試著直接使用當地的水，想辦法達到更高的層次，行李也會跟著減少。

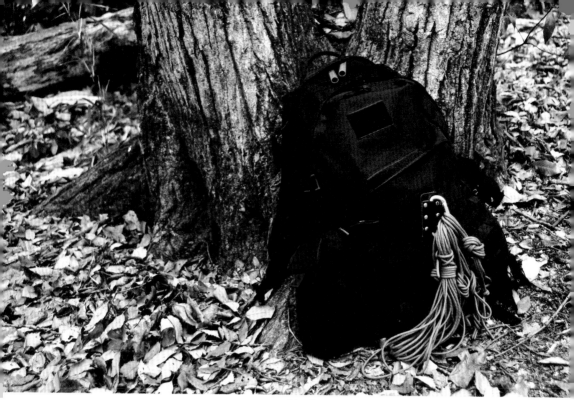

我通常是讓背包拉鍊的拉頭集中在中央的位置，這樣，即使在黑暗之中也能很快地拉開拉鍊

裝備的範例

基本用具
☐ 刀子
☐ 柴刀
☐ 鋸子
☐ 傘繩

遮蔽處所的相關用具
☐ 睡墊
☐ 天幕
☐ 夏季用睡袋
☐ 蚊帳
☐ 吊床

水的相關用具
☐ 水瓶
☐ 淨水器

火的相關用具
☐ 鎂棒打火石
☐ 打火機
☐ 火柴
☐ 引火材
☐ 焚火台

食的相關工具
☐ 攜帶式炊具
☐ 馬克杯
☐ 食材
☐ 調味料
☐ 咖啡
☐ 餐具

其它用具
☐ 地圖
☐ 羅盤
☐ 頭燈
☐ 折疊鍬
☐ 磨刀器
☐ 工作手套
☐ 替換衣物
☐ 牙刷
☐ 長筒靴
☐ 釣魚用具

預備用具
☐ 帳篷
☐ 瓦斯點火器
☐ 急難用品
☐ 雨具

或許裝備是越少越好，但還是要視個人的野營技能和風格去選擇合適的用具。
選擇登山用的，也就是所謂的超輕型用具，可以減少行李的重量和體積。

刀體

刀鞘

野營使用的刀子

刀子是進入森林的必帶之物

刀子是野營必不可缺的用具。雖然沒有刀子還是可以生活，但有準備的話，就能在森林裡面做更多的事情。

野營用的刀子，要求條件之一就是要堅固。

刀子不單只是用於精細作業，有時也會遇到需要用刀刃用力砍斷樹枝，亦或是以硬物敲擊刀背的方式劈柴等等猛烈使用刀子的情況。

因此，最好要選擇刀刃不容易缺角或是損壞的刀子。折疊刀或是多功能刀雖然體積小又攜帶方便，但是只帶這個去野營，又有點不太夠用。

那麼，該選擇什麼樣的刀子才適用呢？

現在市面上有很多號稱野營專用的刀子，基本上選那些就沒錯了。

另外，我在學校推薦的是瑞典莫拉刀具公司所生產之 Companion 系列的刀子。

這家公司雖然也有推出野營專用的款式，但 Companion 系列的刀子其性能優良無可挑剔，被視為是野營用刀的經典。最重要的是，價格也算親民，約一千元台幣就能輕鬆入手。

說真的，在野營場所使用刀子通常挺粗魯的，以這樣的價格，就可以無所顧慮地使用。

刀子的基本知識

從材質、形狀、用途去挑選

刀具有各式各樣的類型，包括一般的刀子、柴刀、斧頭等，此處針對刀子做簡單的介紹。

正如前面所述，野營用的刀子最講求的就是堅固，也就是像刀刃和刀柄形成一體的鞘式短刀（Sheath Knife）。折疊刀或是多功能刀，可以帶著備用。

刀刃有各種不同的材質和形狀，左頁標示的只是其中一部分。刀子的世界深奧寬廣，若有興趣深入研究也是挺不錯的。

刀子的種類

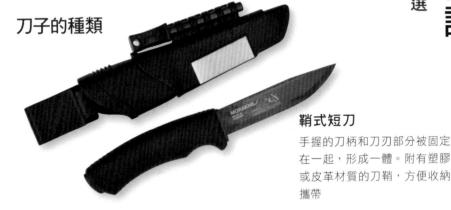

鞘式短刀

手握的刀柄和刀刃部分被固定在一起，形成一體。附有塑膠或皮革材質的刀鞘，方便收納攜帶

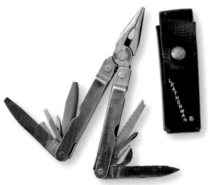

多功能刀

不光只有刀子，還有螺絲起子、銼刀、開罐器等等許多工具集於一身，是非常便利的工具。只需帶一個出門就有好多功能

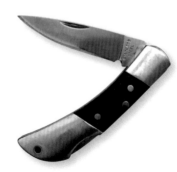

折疊刀

刀刃部分是活動式的，能折入刀柄裡面。為了安全起見，折疊刀最好要具備能夠避免刀刃回折的鎖定裝置

尺寸

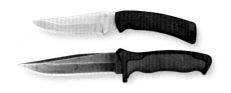

刀刃長度從可以折疊放入口袋的數公分長，到如柴刀般數十公分長的都有。有各種不同的尺寸。因應作業的精細度或強度，各有其合適的刀刃尺寸，請視用途去選擇適用的尺寸。若能多準備幾種不同尺寸的刀子會比較方便

主要的材質

碳鋼

碳鋼是鐵和少量碳的合金。從很早以前就被使用做為刀具的材料，硬度高又兼具韌性，不容易破損又很鋒利是其優點。但是容易生鏽，需要費心保養

不鏽鋼

在鐵和碳裡面加入鉬、鎢等元素的合金。具備相當程度的硬度和韌性，加上不容易生鏽，所以是現在最常被使用在刀具上的材料。同樣是不鏽鋼，還分成 ATS-34、SUS440C 等等不同種類

刀尖的形狀

刨削型刀尖

刀背中間到刀尖形成彎曲的形狀。適合用於刺戳和精細作業。強度稍差

水滴型刀尖

這種刀形的設計不只是以切割功能為考量，還適合用來剝除獵物的皮。從刀背到刀尖形成緩緩下降的線條

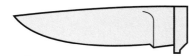

實用型刀尖

這種刀形的設計是以多用途為設想。從刀背到刀尖呈現微弧曲線。通用性廣，是第一把刀的最佳選擇

研磨方式

平磨

刀刃的剖面是 V 字型，剖面線條筆直。是最常見的形狀，容易研磨

凹磨

刀刃的剖面形成往內凹的形狀。鋒利度高，但是比平磨強度差

凸磨

兩側形成向外凸出的形狀，又被稱為蛤刃。是斧頭很常見的形狀，強度很高

該使用何種刀子？

視情況選擇適用的刀子

要帶什麼樣的刀具，雖然可能全憑個人喜好，但我還是提出一點建議。

例如，刀刃10公分左右能單手使用的刀子和一把大斧頭，然後再加上一支介於兩者之間的刀具，視作業形態和狀況從中選用適當的工具。

野營常會處理的木材大多數都是樹枝，基本上刀片越大，能處理的樹枝直徑也就越大。

小支的刀子大多用來處理細枝。若帶斧頭或柴刀這類大型的刀具，就可以用來處理像是圓木頭這類的東西。

北歐的野營玩家，腰間經常會佩帶斧頭，這是為了因應積雪時撿拾不到樹枝，而必須砍伐針葉樹來建造遮蔽處所的情況。在這種狀況下若只有一把刀子，應該會很辛苦。

相反地，如果是氣候溫暖的季節，不需要建造那麼講究的遮蔽處所時，一把刀子就很夠用了。

為了提升自己的技術能力，用一把刀處理應付所有狀況是最好的，雖然說難度稍微高了點，但若用刀技術優良，用來砍伐粗壯樹木或是處理粗樹枝

北歐的野營玩家，腰間經常也不成問題。

你想在前述哪種環境下享受野營樂趣都可以，或者是先觀察準備前往的地點環境，視狀況配合自己想學的技巧去選擇攜帶的刀子。

以我個人而言，尺寸介於中間的刀子，我經常會帶刀頭是尖角的日本劍鉈（相當於台灣的尖頭開山刀）。

不管是要用來做粗活，或是用來處理精細作業都可以。這是很棒的刀具，一把就能做很多事。

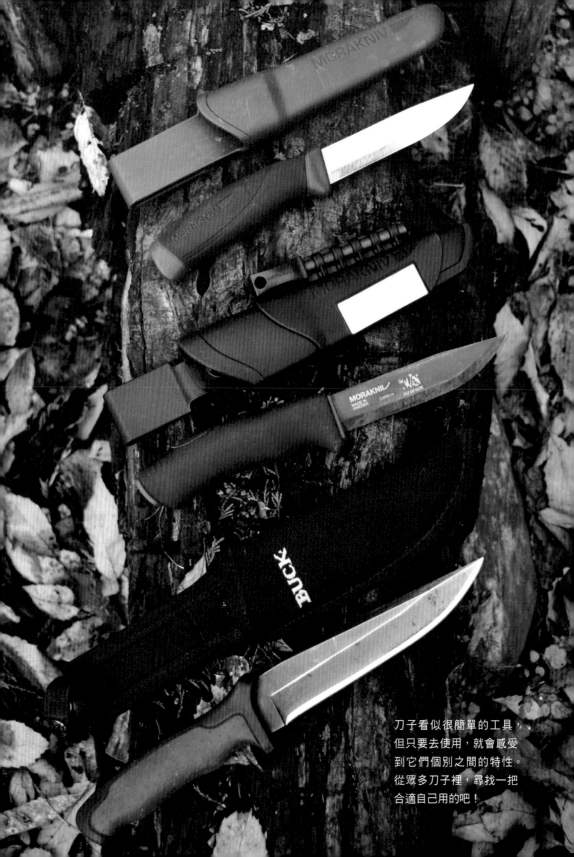

刀子看似很簡單的工具，
但只要去使用，就會感受
到它們個別之間的特性。
從眾多刀子裡，尋找一把
合適自己用的吧！

刀子的使用方法

了解正確安全的握刀方式

刀子是一種可能因使用不當而造成嚴重傷害的工具。

在作業時，必須注意正確的握刀方式。還有就是，若能學會各種不同握刀方式的使用技巧，對作業效率的提升會大有幫助。

首先要學會的就是基本的正規握法。若能訓練到兩手都能握刀，雙手運用自如，精細作業也會變得很簡單。

還有希望你學會的是，看似有點不太正常卻很好用的握刀方法：手握住刀柄的後方，藉助手腕的力量來砍劈木頭。

為了安全起見，使用刀子必須注意下面的事。

首先要記住的是，除了作業時間以外，其它時候刀子要收在刀鞘裡。需要長時間移動時當然要把刀收好，但就算是短暫休息空檔，也應該養成把刀子收入刀鞘的習慣。

千萬別小看這個習慣的重要性，因為絆倒而被手上刀子傷害到的事故時有所聞，所以務必要非常小心。萬一因此而受傷，那就太掃興了。

還有就是拿刀子時不要靠別人太近，也不要靠近拿刀子的人。

自己拿刀子時不要對著別人是理所當然，當別人拿著刀子時，也務必要留心注意。比方說，在一個正在專心作業的人背後打招呼，他一轉身回頭就可能不小心誤刺到你。

刀具的鋒利度也很重要。鈍掉的刀具容易讓人白費力氣，也容易讓人受傷。

經常做保養，保持刀具的鋒利度，從安全的角度來看是很重要的一件事。

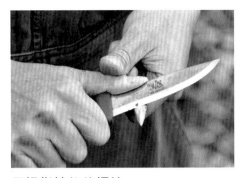

用拇指按住的握法

用拇指按住刀背。若再輔以對側手的拇指從上方按住，會更容易控制力道

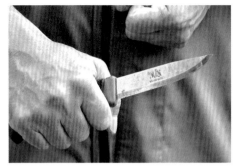

基本的正規握法

把樹枝切斷或是削掉樹枝外皮時的基本握法。這種握刀方式比較容易施力

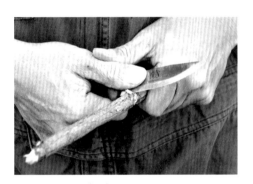

改變握刀的角度

跟前面介紹的握刀方法很類似，但是拇指與刀身所成的角度不同。需要深挖樹枝時很好用

刀刃朝上的握法

雖然不會經常這樣握刀，但是當割斷繩子之類的情況會用到。因為刀刃是朝向自己，請小心

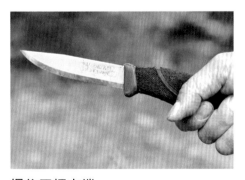

握住刀柄末端

握住刀柄末端，藉助離心力作用猛力擊打。沒有斧頭或柴刀時可派上用場

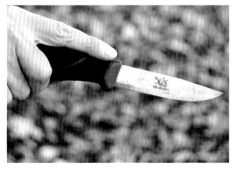

用於精細作業的握法

這種握法適合不需用力的精細作業。使用刀尖的部分，或是從上方按壓

刀子的用途

運用得當將會成為最得力的夥伴

視使用者運用刀子的技巧成熟度，完成各式各樣的作業是刀子的魅力所在。

刀子可用來一點一點地將樹枝削尖或削細。也可以像第52頁解說的那樣，用樹枝從上方敲打刀子以劈開或切斷另一根樹枝。

還有就是可以像使用錐子一樣，旋轉刀尖在木頭上挖洞，不過一定要注意避免造成刀刃缺角破損。

學會這些技巧絕對不是什麼難事。只要經常使用，自然會變得熟練。

我經常建議別人自己製作搭天幕打樁時用的木釘，藉此練習使用刀子。

為了讓木釘能夠插進地裡，必須把前端削尖；為了避免綁在木釘上的繩子滑動，要刻上刻紋，這些簡單的作業最適合用來訓練用刀的技巧。

若想做圓形木棒，首先將樹枝固定於身體的中央，從刀尾滑動到刀尖，大略地削切。一個地方建議削切3、4次。大略削切一圈之後，最後用沒有握刀的那隻手的大拇指推動刀子，薄薄地削掉表面，然後一點一點慢慢地修整，將樹枝削成圓形木棒。

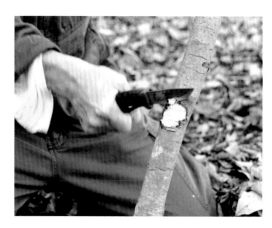

切割

以切割作業為例，不是只有用刀刃下壓切割的方式，也可用猛力擊打的方式切斷東西

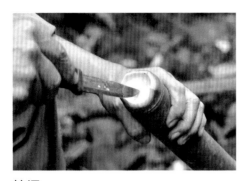

挖洞

用刀尖抵住物體並旋轉,可以像錐子一樣轉出孔洞

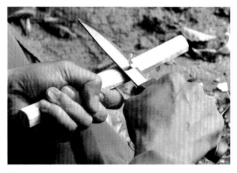

削

一點一點地將木頭削成圓形木棒或是四角形的柱子

撬

用刀尖刺進木頭,左右撬動,慢慢地可以將木頭拆解

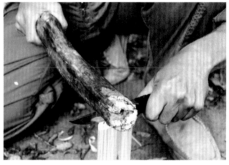

劈

雖然沒辦法跟柴刀或是斧頭比,但是藉由猛力擊打還是能夠把東西劈開

LET'S MAKE │ 試著做做看

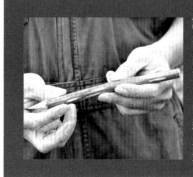

試著做木釘

首先拿一根約 30 公分長的樹枝,用刀子將其中一端削平整,並將切面邊緣削成圓角。這樣在拿石頭等東西敲擊木釘頂部時,施力才能確實地傳遞至尖端。接下來把要插入地面的那一端削尖,尖端部分必須要居中接近圓心的位置。

還有就是,為了避免木釘上的繩子滑動,必須在木釘上刻上刻紋,如第 50 頁所解說的,閂閂切口和 V 字型切口最合適。

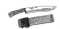

成為用刀專家

非常有用的用刀技巧

這裡將要教你幾個使用刀子的技巧，和一些使用安全的注意事項，讓你成為用刀專家。

首先要教的是，當你需要數根相同長度的樹枝時，將樹枝折斷成所需長度的技巧。說起來這也不是什麼特別困難的事，就是在想要折斷的地方，用刀子切入深深地劃一圈之後，再用膝蓋折斷而已。這樣做，就會從劃刀痕的地方折斷。

再來就是，想把樹枝上不要的多餘枝條切掉時，要將樹枝基部的那一側朝上置放，從上往下揮刀，很簡單就能將枝條切掉。

此時，支撐樹枝的手若放在樹枝下方，在揮刀時可能會誤傷到手，所以手一定要放在樹枝的上方。

身體任何一個部位都不可以位於刀子揮動的路徑上，這是務必遵守的鐵則。用刀時請務必謹慎小心，避免用力過猛而誤傷到自己。

還有，在攜帶刀子移動時，刀鞘擺放的位置也要注意。刀鞘若是擺放在跌倒時刀柄會觸及側腹的位置，可能會有撞擊到肋骨而導致骨折的危險。

將樹枝折斷成特定長度的方法

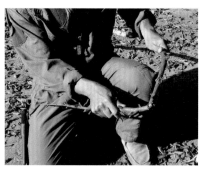

用膝蓋抵住劃有刀痕的部位，兩手握住樹枝的兩端，將樹枝往內折，就會從那個部位折斷

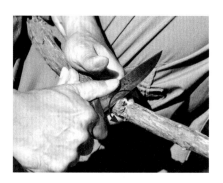

用刀子切進要折斷的地方，然後繞圈劃出一圈刀痕

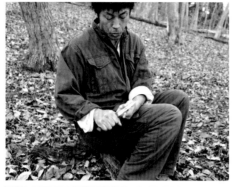

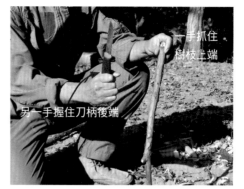

一手抓住
樹枝上端

另一手握住刀柄後端

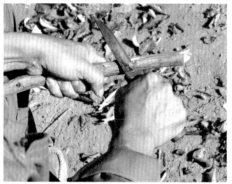

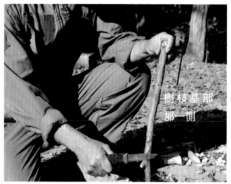

樹枝基部
那一側

身體不能位於刀刃會經過的路徑上

若身體位於刀子揮動路徑的前方，可以會因為用力過猛導致誤傷身體的情況發生。不僅手指要注意，腳的位置也要小心

去除枝條

要去除不要的小枝條時，樹枝基部那一側要朝上並固定好，由上往下揮刀從基部將小枝條切除。握住刀柄後端，以更有效地發揮離心力

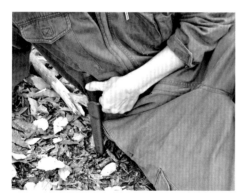

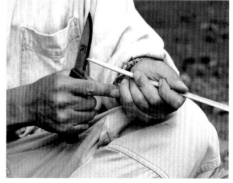

攜帶刀子移動時的注意事項

刀鞘要避免放在跌倒或屁股著地時，會撞擊到肋骨的位置

用手指做為緩衝

這種將握刀那隻手的手指伸出去做為緩衝的握法，適合熟練的老手，新手不建議使用

挑戰刀技練習棒

最適合用來練習用刀技巧

所謂的「刀技練習棒（Try Sti ck）」，就是準備一根樹枝，用刀子在上面練習削切出各式各樣的切口（也就是刻紋），藉以訓練用刀技巧。

刻好的練習棒雖然不見得能直接派上用場，但有辦法單用一把刀子刻出各種切口，也是很有趣的事。就這層意義上來說，刀技練習棒兼具了娛樂和訓練的效果。

能刻的切口種類雖然超過十種以上，但一開始可試著從左頁照片裡最常用的六種切口

開始練習。只要有小樹枝就可以，所以也能在家裡練習。露營遇上下雨時，在天幕下悠哉地刻練習棒也是不錯的消磨方式。

我將從左頁最上面按順序進行解說。

樹枝最頂端的加工手法，是把末端削平，並把切面邊緣修成圓角，常見於天幕的支柱或是營釘的頂端。

再來就是刀子與樹枝呈垂直方向入刀，斜斜地將木頭削掉的門閂切口，以及從上下削切

出刻紋的Ｖ字型切口，這兩種的位置位於樹枝的中心。

是在綁繩子時能夠防止繩子滑動的切口。

再往下就是表面削切平整的矩形切口。在將木頭與木頭十字型疊合時，這種切口能固定住木頭，避免移動。

矩形切口下面是形狀像鳥嘴一樣的掛鍋切口，顧名思義，要將樹枝掛在另一根樹枝上，做成可以懸掛鍋子的掛架時，就需要用到這種切口。

最下面削成像鉛筆一樣的尖頭，練習的重點就是要讓尖端的位置位於樹枝的中心。

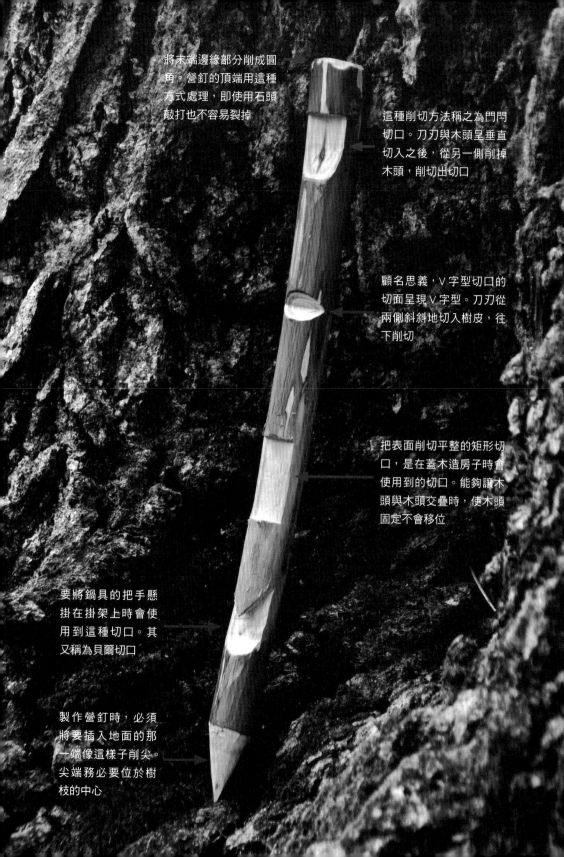

將末端邊緣部分削成圓角。營釘的頂端用這種方式處理,即使用石頭敲打也不容易裂掉

這種削切方法稱之為門閂切口。刀刃與木頭呈垂直切入之後,從另一側削掉木頭,削切出切口

顧名思義,V字型切口的切面呈現V字型。刀刃從兩側斜斜地切入樹皮,往下削切

把表面削切平整的矩形切口,是在蓋木造房子時會使用到的切口。能夠讓木頭與木頭交疊時,使木頭固定不會移位

要將鍋具的把手懸掛在掛架上時會使用到這種切口。其又稱為貝爾切口

製作營釘時,必須將要插入地面的那一端像這樣子削尖。尖端務必要位於樹枝的中心

背敲法

製作薪柴的必要技巧

背敲法（batoning）是一種以樹枝敲擊刀背來劈柴的特殊技巧。這種劈柴方法，有時是刀刃沿著木頭纖維的方向縱向入刀，也有時刀刃與纖維方向呈垂直橫向入刀。

刀刃縱向入刀的情況，比較代表性的例子就是要把較粗的木柴切割成比較細的引火材時。若能學會這個技巧，即使沒有斧頭或是柴刀也能夠劈材，非常地方便。

不過最好要記住，粗細不超過刀刃長度的三分之二的木頭會比較容易切割。若粗細超過

這個程度，當刀刃切進木頭之後，會因為刀刃沒入木頭而沒有可供敲擊的地方。

刀刃與纖維方向呈垂直橫向入刀會使用在想把較粗的木柴切斷，或是在削切掛鍋切口，需要從表面往下深深切入時。

說到用樹枝敲打，你或許只想到用力猛敲。但其實也可以像敲鑿子一樣，叩叩地輕輕敲打，用來做一些精細的作業。

不管是哪一種方式，重點在於施力是否正確、安全，還有就是，主要使用的是刀尾部份，而非刀尖附近。

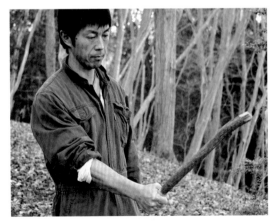

要用來敲擊的木棍，要挑選好握、重量適中的。太過彎曲的木頭會不順手

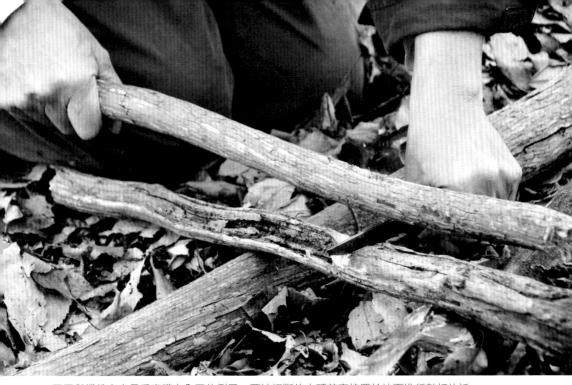

刀刃與纖維方向呈垂直橫向入刀的例子。要被切斷的木頭若直接置於地面進行敲打的話，
刀刃可以會撞擊到地面而造成缺角，所以最好先放在另一塊木頭上面再進行作業

刀刃沿著纖維方向縱向入刀的例子。想將一根木頭分解成較細的木柴時，或是木柴被雨淋濕，
想把表面切掉，讓乾燥的內部露出來時，可以採用這種方法

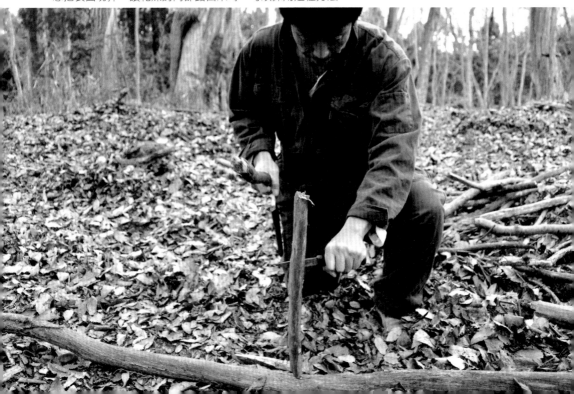

步驟

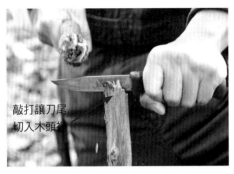

敲打讓刀尾
切入木頭裡

4 用木棍敲打刀背，將木頭切開。盡可能讓刀刃筆直往下切，過程中要隨時注意讓刀刃與地面保持水平

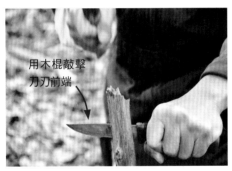

用木棍敲擊
刀刃前端

5 刀刃切入木頭之後，用木棍敲擊橫向突出木頭的刀刃前端部分，讓刀刃再往下深入。被切割的木頭越粗，可敲的部分就越短

6 持續敲擊讓刀刃往下，把木頭切開。切到下面的地方時，刀刃容易傾斜，要留心注意

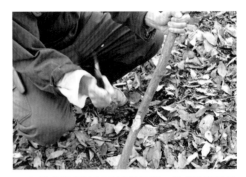

1 首先將樹枝切成適當長度，做成敲擊用的木棍。長度可視個人喜好，但是比手臂稍短一點的會比較好用

2 木棍切好後雖然可直接使用，但是若將握把部分再稍加削整一下會比較好握。一點一點地削出最順手的形狀吧！

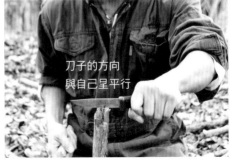

刀子的方向
與自己呈平行

3 刀刃筆直朝下，緊貼放在要處理的木頭上面。此時主要使用的不是刀尖，而是刀尾附近

訣竅和注意事項

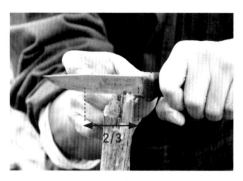

太粗的木頭不易敲擊

要切割的木頭若太粗，刀刃往下切入木頭時，刀尖部分不會突出來，就很難用木棍敲擊。樹枝粗細度最好不要超過刀刃長度的三分之二

把木頭固定好，避免力量分散

被敲擊的木頭若置於柔軟的地面，敲擊時可能會陷進地裡，造成力量分散，削減了力道。若置於另一塊木頭上面，力量比較能夠集中傳遞

刀刃不可以傾斜

如圖中刀刃傾斜，木棍敲擊的力量很難傳遞到刀子上。要隨時讓刀刃與地面保持平行，這點希望大家能留意

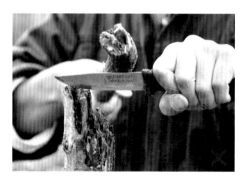

配合粗細度改變敲擊的位置

若是像照片那樣細的木頭，不應以刀尖抵住木頭敲刀尾，而應該改以刀尾抵住木頭，敲刀尖部分比較好。若是粗的木頭，有時反而要用刀尖部分抵住木頭，然後敲擊刀尾

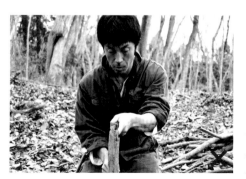

刀刃要與身體呈平行

圖中採取刀刃與身體呈垂直的姿勢，會比較難施力，刀子切入的角度也容易歪掉。身體和刀子呈平行會比較容易作業

柴刀的使用方式

多用途的萬能刀具

柴刀的尺寸比普通刀子大，刀具的尺寸變大，能處理的材料也就更大，因此可以製造更棒的遮蔽處所。

然而從另一方面來看，刀具越大，當發生失誤時造成的傷害程度也會越大，因此在使用時務必要小心注意。

往下揮動柴刀時，若柴刀的位置在腰部以下，揮動路徑會形成朝自己方向的弧線，因此，不要在下半身的位置揮動柴刀是比較安全的用法。

還有就是，扶住被砍物的那隻手要盡量放在高一點的位置。不要進入柴刀揮動的路徑內。

跟柴刀的使用方法相同的刀具，還有第58頁要介紹的斧頭，但是柴刀的刀刃比斧頭長，比較容易砍中目標物是柴刀的優點。

雖然柴刀的破壞力比不上斧頭，但若用得熟練，還是能砍斷一定粗度的樹木。

雖然野營玩家裡面似乎也分成柴刀派和斧頭派，但最好還是兩者都能運用自如。我個人也希望能達成這個目標。

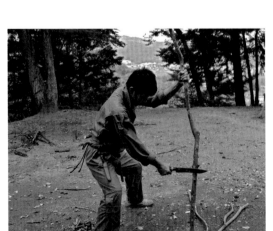

在砍比較低的位置時，腰部要放低並保持穩定，身體不要進入刀刃揮動的路徑

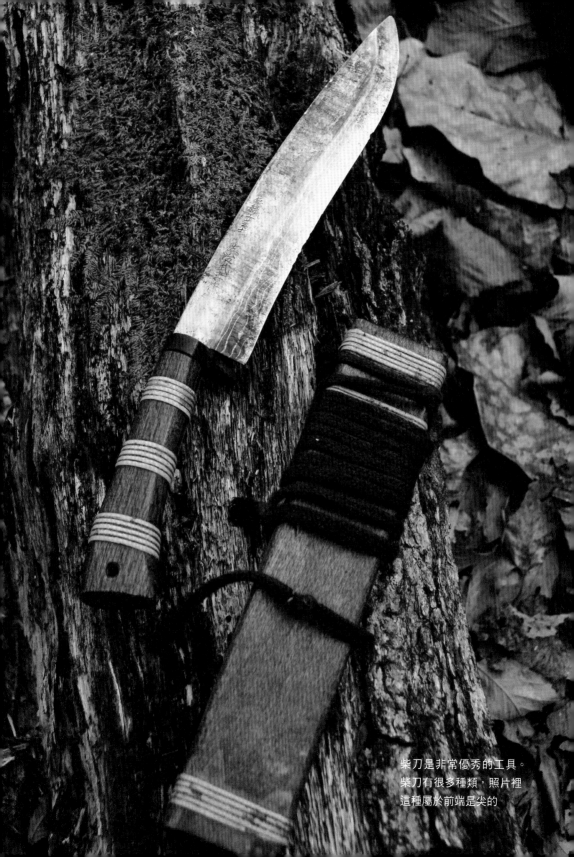

柴刀是非常優秀的工具。
柴刀有很多種類，照片裡
這種屬於前端是尖的

斧頭的使用方式

會成為好幫手的大型刀具

斧頭雖然會因尺寸大小而有差異，但總體而言比柴刀更具破壞力。

斧頭刀刃的長度比柴刀短，所以比較難砍中目標物，需要熟練的技巧但也因為如此，往下揮動時的離心力比較集中，增加了破壞力。

斧頭有各式各樣的尺寸，其中有一種是單手就能使用的小型斧頭，被稱之為手斧。

就我個人而言，我覺得柴刀比手斧好用，比較偏好柴刀。我的想法是，既然都要用斧頭了，就要用能展現其強大破壞力的大斧頭。

斧頭的優點是不管多粗的木頭都能應付。北歐的野營玩家會利用粗木頭搭蓋出如同小木屋一般氣派的遮蔽處所，這都是靠著力量強大的斧頭才得以實現。

握住把柄前端的地方，也可以靈巧地使用斧頭來處理精細作業。

不要僅將斧頭侷限於做粗活，只要善加利用，也能成為萬能刀具。

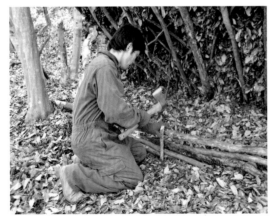

握住把柄前端後方一點的位置，當作錘子使用也很方便。不過也要看斧頭的類型，有些斧頭不建議這樣使用

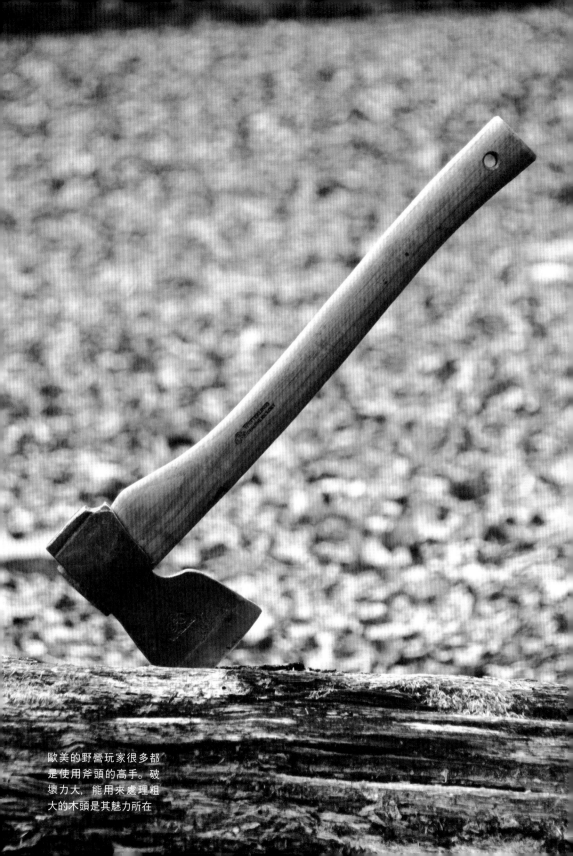

歐美的野營玩家很多都
是使用斧頭的高手。破
壞力大，能用來處理粗
大的木頭是其魅力所在

刀子的研磨方法

保持刀子的鋒利度

刀刃只要使用就會變鈍。變鈍會讓刀刃不夠鋒利，不易切進物體裡，使得刀子容易滑掉而導致受傷。

為了保持刀子的鋒利度以利作業順利，必須學會自己研磨的技巧。

很多人會覺得研磨很難，所以這裡並不是要你去記住詳細的做法，而是記住最終要將刀刃磨成什麼形狀，然後在研磨時盡可能地接近那個形狀，這樣比較容易學會。簡單來說就是，筆直研磨（將刀面磨成筆

直的平面）到刀刃形成一定的角度就行了。

當然，不同的刀子其刀刃的形狀也會不一樣，刀刃的角度也就是所謂的刃角亦大不相同。

因此嚴格來說，筆直研磨這樣的說法不全然對，但是，若只是一般使用，這樣的磨法應該夠了。

研磨這門技術其實是很深奧的，如果你想深入研究，真的是個探究不完的世界。若有興趣，也可以依自己的想法追求理想的研磨方法。

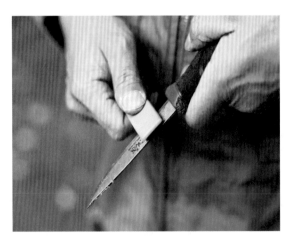

刀子不夠鋒利時，最好當場就磨刀，不要將就著用，因此要隨身攜帶磨刀器

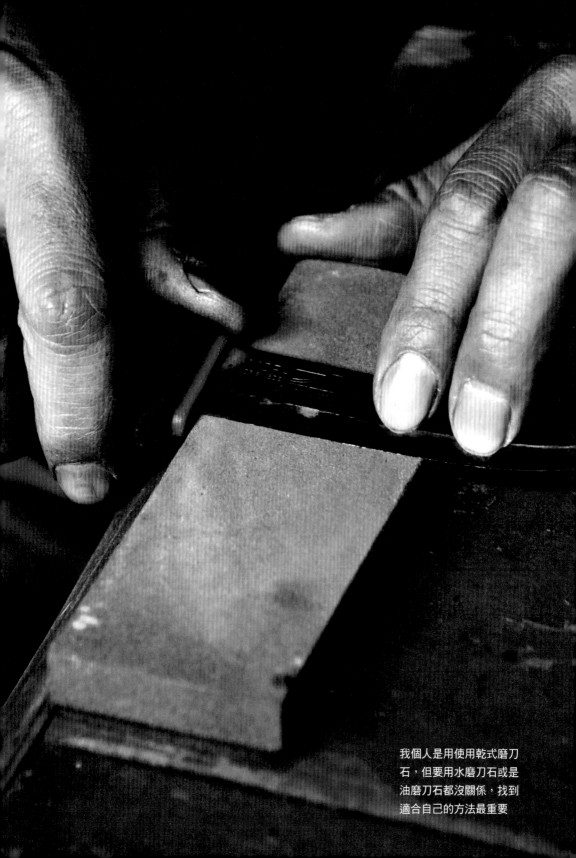

我個人是用使用乾式磨刀石，但要用水磨刀石或是油磨刀石都沒關係，找到適合自己的方法最重要

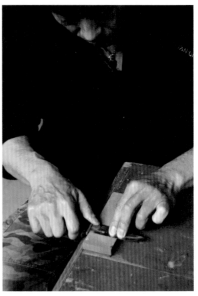

3　一開始先只磨刀尾的部分，接著只磨刀尖的地方，然後再左右移動研磨整個刀刃。磨到毛邊出現之後，翻面，用同樣的方式研磨

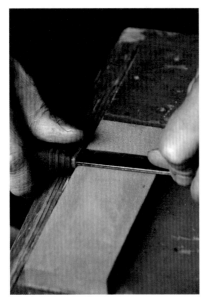

1　這裡要介紹我個人的磨刀方法。我用的並非常見的水磨刀石，而是不用灑水就能使用的乾式磨刀石

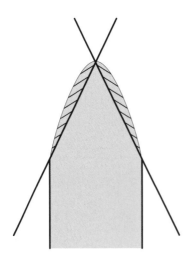

4　最後要磨到像圖片所畫的那樣，把帶有圓角的部分都磨掉

2　這裡使用的是粗細度為 600 目的磨刀石。先針對其中一側的刀刃進行筆直研磨，磨到對側產生毛邊為止

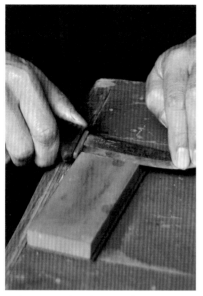

7 從刀尾到刀尖，研磨整個刀刃。兩面輪流各研磨 10 次、7 次、5 次，逐漸減少研磨次數，磨到沒有毛邊為止

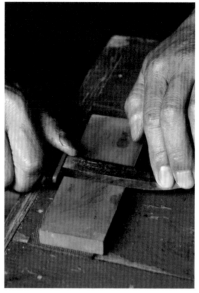

5 換成粗細度 1000 目左右的磨刀石。這次磨刀的力量要稍微減弱，一律從照片前方往後方的方向移動刀子，磨至出現毛邊為止

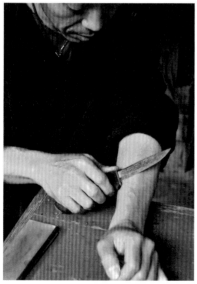

8 若能把手毛刮掉就代表 OK 了。有時會將刀刃稍微立起來研磨，做最後修飾。磨好之後塗抹橄欖油

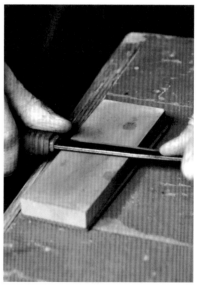

6 另一面研磨的次數跟步驟 5 一樣。同樣一律從刀背往刀刃的方向移動。磨出毛邊之後翻面

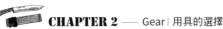
柴刀、斧頭的研磨方法

與磨刀子的方法有差異

柴刀或斧頭跟刀子一樣，不夠鋒利時也需要研磨。即使只是小小的缺損，如果一直置之不理將就著用，缺損情況會漸趨嚴重，所以還是要勤快保養比較好。

研磨的方法基本上跟刀子類似。但是，因為其比刀子大而且重，容易讓磨刀石移動，因此研磨時要小心。

刀子也是如此，若研磨時磨刀石會移動的話，一定會磨不好。磨刀石要固定好，磨刀的場所必須讓你採取能夠確實施

力的姿勢。

還有就是刀刃角度的研磨方式也跟刀子有一點差異。刀刃的角度（刃角）越小，切入的阻力就越小，鋒利度也越高，但若只是把刀刃磨薄，則容易造成缺角。

常常用來砍擊粗壯木頭的柴刀和斧頭最重要的是堅固耐用，最好不要一味追求鋒利，而把刀刃磨得太薄。

以斧頭而言，刀刃大多是採取凸磨，兩側形成向外凸出的頭，所以作業起來很輕鬆。因為磨刀石的體積小，外出攜帶

同時在砍進木頭時，可以讓木頭碎裂，使刀刃能更推進至裡層。

因此，如果把外凸的形狀磨掉，可能反而會破壞它的優點。因此，研磨時維持住原來的形狀是比較妥當的做法。

研磨斧頭有專用的磨刀石，是可一手掌握的圓盤狀。研磨時移動的是磨刀石而不是斧頭。不用移動沉重的斧頭而研磨時移動的是磨刀石而

好。磨刀石要固定好，磨刀的取凸磨，兩側形成向外凸出的形狀，目的是為了提升強度，也很方便。

研磨刀具時，姿勢非常重要。為了好施力，刀具要置於身體的中央。刀具必須一直維持足夠的鋒利度

天幕

搭蓋擋風防雨的遮蔽處所時能派上用場

在搭蓋遮蔽處所時不可或缺的道具就是天幕。

初次使用天幕，我建議購買外表樸素的藍色篷布。它有2700×1800mm，是很適合的尺寸。

先從這個尺寸試用看看，若覺得太大可以改用小一點的，反之，若覺得太小就改用大一點的。

為何我會建議藍色篷布，因為一張約300塊台幣，價位很便宜。若想換成其它尺寸，以這樣的價錢，再買另外一張

也能輕鬆負擔。

而且，很常見的慘劇之一就是，在天幕下面升營火，因為沒有控制好火焰，或是天幕搭得太低，導致天幕燒破洞。遇到這種狀況時，我想應該不會覺得那麼可惜。

雖然攜帶起來有點重，但是防風性和防水性極佳，用來練習也無需顧慮太多。在使用過後，應該能逐漸弄清楚自己真正想要的尺寸與類型，屆時再做更換。

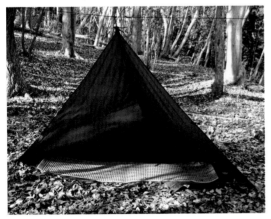

天幕雖然只是一張篷布，
但隨著用法不同能發揮
不同作用，是非常有用
的道具

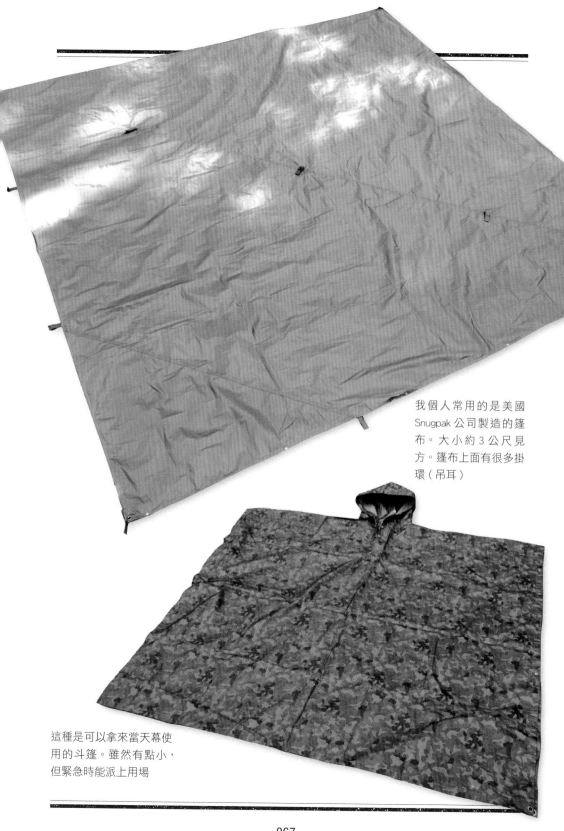

我個人常用的是美國
Snugpak 公司製造的篷
布。大小約 3 公尺見
方。篷布上面有很多掛
環（吊耳）

這種是可以拿來當天幕使
用的斗篷。雖然有點小，
但緊急時能派上用場

降落傘繩

依繩子長度分別整理好

只要不是在需要垂降的場所野營，就不用準備登山用的粗繩。在野營裡非常有人氣的是直徑約 4 mm 的降落傘繩。

傘繩的優點是細而堅固，輕巧好收納。30 公尺長的降落傘繩，價格不超過 500 元。我自己把 30 公尺的繩子切成 1.5 公尺和 3 公尺的長度，整理成一組帶去野營。

這種做法的好處是會比較珍惜使用傘繩。若每次要用時才用刀子去切割繩子，在撤營時常常會剩下各種長短不一的繩開。

子，零零散散的會覺得不想要了。但是若整理成一組，只要有其中一捆不見了，就會找出來整理好。

再者，若能事先按長度分好，即使在黑暗中，只要抓到一捆就能辨別出是哪個長度。也有人是以顏色來區分長度。若遇到需要用到比 3 公尺更長的繩子時，只要把兩條繩子綁在一起就好了。

還有很重要的就是：繩子的切口要用火燒過，避免繩子散

我的習慣是會按繩子長度分別用背面有夾子的收納皮套扣（69 頁）攜帶。用鉤環也可以

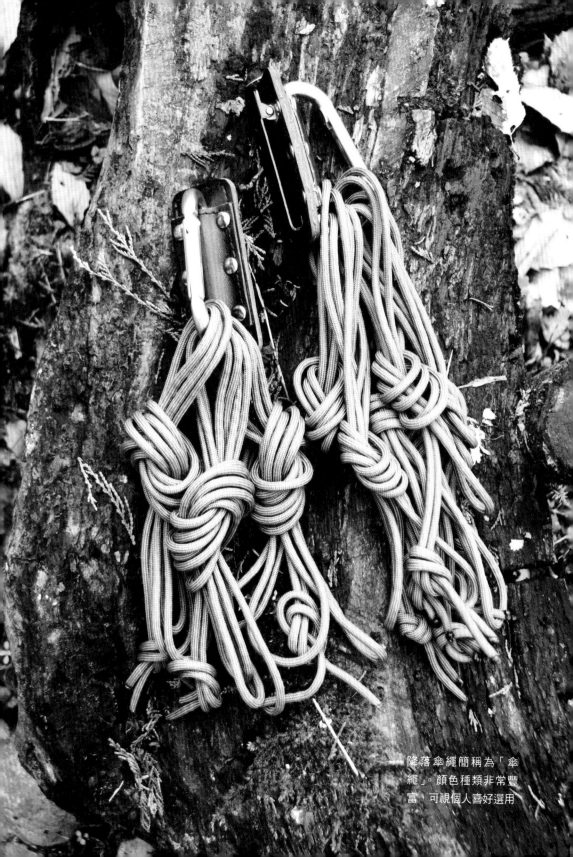

降落傘繩簡稱為「傘
繩」。顏色種類非常豐
富，可視個人喜好選用

結繩技巧

在戶外能發揮功用的繩結

結繩可說是戶外活動不可或缺的必備技能。對野營來說更是如此。

搭天幕、搭建遮蔽處所，或是將數根樹枝組合製作東西時都經常會用到。

大家往往只注意到刀子等刀具的使用技巧，然而結繩技巧是否得心應手，對野營玩家來說也很重要。

結繩的方法數以百計，但是在戶外會用到的繩結不需要那麼多。這裏會介紹幾種一定要會，而且在野外能實際派上用場的繩結。有的繩結或許作看很難，但實際把繩子拿在手裡試打看看，一定能夠學會。

這裡按照目的將繩結的種類區分成四種。

首先會介紹「用於固定尾端的繩結」，要將繩子綁在樹木或營釘上，或是天幕繩孔時，經常會用到的繩結。

「用於製作繩圈的繩結」在需要懸掛、垂吊支撐時是很好用的繩結。其中具代表性的就是稱人結，這個名稱應該很多人都聽過！

「用於連接繩索的繩結」的方法也要記起來。因為有的時候會遇到需要將短繩互綁連接成長繩的情況。

再來還有「用於捆綁木頭的繩結」。要把樹枝和樹枝綁在一起做成三腳架時，就需要用到起做成三腳架時，就需要用到剪力結。

繩結很有趣，只要學會一種繩結，就會想再學其它種繩結。

這些繩結不僅在野營時好用，在日常生活當中也有機會派上用場，所以在享受其中樂趣的同時，順便把它們學起來吧！

用於固定尾端的繩結

滑結

想將繩子綁在木頭等東西上時，最簡單也最容易學會的繩結就是滑結。但是，若繩子沒拉緊，繩結可能會鬆脫，要小心注意

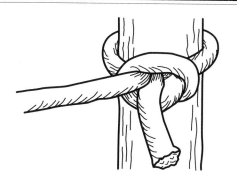

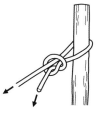

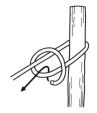

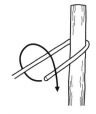

3 同時將繩尾和繩頭這兩側的繩子朝自己方向拉，收緊結眼就完成了

2 交叉形成繩圈之後，繩尾從下穿過繩圈，朝自己方向拉

1 將繩子往後繞過木頭，從原來的繩子下方穿過往上形成交叉

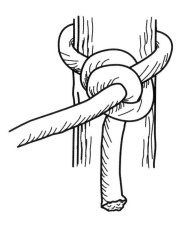

雙半結

雙半結就是大家所知的半結重覆打兩次，變成更不容易解開的繩結。方法簡單又牢固，很適合用來綁天幕的繩孔

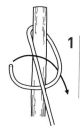

1 繩尾往後繞過樹枝，再從下往上繞過繩頭這一側的繩子，從上面穿進繩圈裡

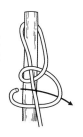

2 繩尾再一次繞過繩頭這一側的繩子，再穿過第二個繩圈。這樣就打了兩個半結

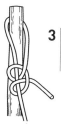

3 將繩頭和繩尾兩側的繩子拉緊，收緊結眼。只要用力拉緊就不容易鬆脫

雙套結

綁和解開都很簡單，經常用來繫住木椿或是捆綁樹枝。有兩種結繩方法，可視不同情況使用

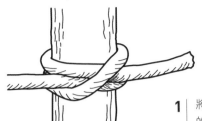

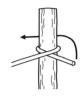

1 將繩子從後面環繞直立的木頭一圈，在前面形成交叉後，繩尾再次往上繞木頭一圈

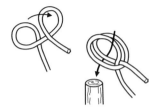

被綁的木頭若比較低，可以直接從上面套入繩索的話，用這種結繩方法比較簡單。做兩個圈，然後重疊在一起，再從上往下套入要綁住的東西，然後拉緊繩子就可以了

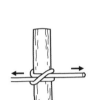

3 將繩頭和繩尾兩側的繩子往左右兩邊拉，收緊結眼。繩尾這一側餘留一小段繩子

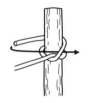

2 繩尾繞回前方交叉處，從纏繞的繩子的下方穿進去

營繩結

這種繩結因為結眼的位置可以移動，所以可以任意調整繩子的長度。搭天幕時，撐開天幕的主繩可使用這個繩結，會非常好用

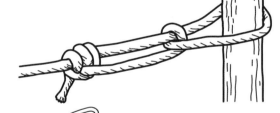

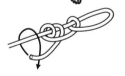

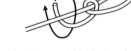

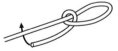

1 用繩子從後面環繞樹木等固定物一圈，繩尾從繩頭這側的繩子下方穿過形成交叉，再穿進繩圈裡

4 抓住繩尾在結眼往自己方向的位置，由下往上繞過繩頭這側的繩子，打一個半結

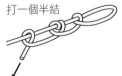

2 間隔剛剛的結眼一小段距離，再次將繩尾從繩頭這側的繩子下方穿過形成交叉

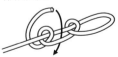

5 用力拉繩尾，收緊結眼就完成了。只要移動結眼的位置就可以調整繩子的長度

3 將繩尾穿過形成的繩圈裡，然後再次繞過繩子再穿進繩圈一次

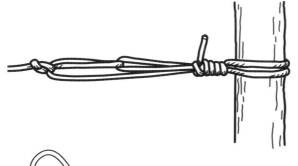

滑輪代用結

想讓繩子充分拉緊不會下垂時很好用的繩結。在搭設篷布式遮蔽處所，要拉緊繩子做屋脊，或是想要懸掛吊床時最適合使用

1 | 捏住接近繩頭這一側的繩子扭轉 2 次形成一個繩圈

2 | 捏住繩尾這一側靠近繩圈的繩子，將繩子穿過繩圈

3 | 將穿過繩圈的部分直接拉緊，讓繩圈固定，先完成背縴結

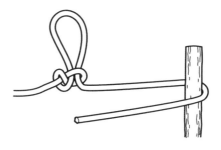

4 | 將繩尾這一側的繩子從後面繞過直立固定物，返回至剛才做好的繩圈的位置

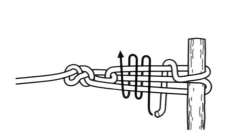

6 | 如圖所示，用繞回來的繩子纏繞那三條繩子 4～5 圈

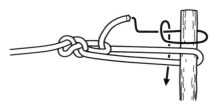

5 | 將繩尾穿過繩圈之後，往直立固定物的方向用力拉緊，然後再次從後面繞過直立固定物

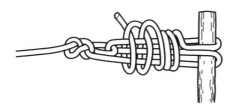

7 | 最後用雙套結固定。如果繩子無法拉緊繃直，就要解開重綁

用於製作繩圈的繩結

普魯士結

利用繩圈進行纏繞，藉由摩擦阻力達到固定作用的一種繩結。只要把繩子放鬆，讓繩子滑動，就能輕易調整繩結的位置

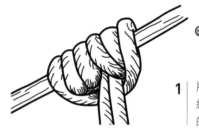

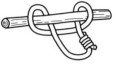

1 用繩子做一個繩圈。打結的部分使用 76 頁介紹的平結等等繩結都可以

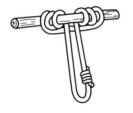

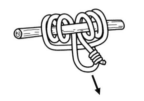

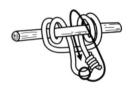

4 繩子拉緊時，結眼不會移動。只要把繩子放鬆，就能輕易調整結眼的位置

3 纏繞 3～4 圈之後，拉住前端，將繩子收緊就 OK 了

2 將做好的繩圈披掛在想要固定的木頭或繩子上。將前端穿過繩圈，來回繞圈幾次

苦力結

取繩子中間部分，很簡單就能做成繩圈的一種繩結。即使拉緊繩子，繩圈也不會縮小。露營時經常用來懸掛炊具之類的東西

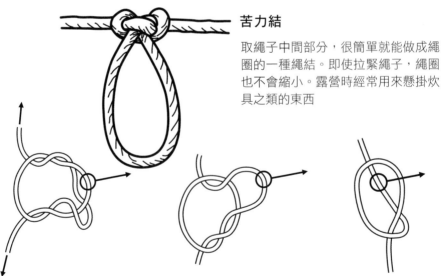

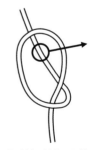

3 將下方的繩子從繩圈裡拉出來，然後如圖所示，從三個箭頭方向拉緊繩子就完成了

2 從繩圈拉出來的繩子會形成另一個繩圈

1 捏住並扭轉繩子做成繩圈。捏住位於上方的繩子往下拉，穿過繩圈

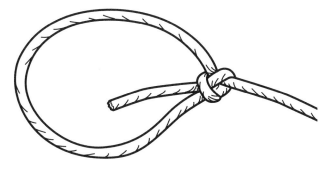

稱人結

素有「繩結之王」稱號的基本繩結。打法很簡單，即使用力拉，繩圈大小也不會改變。讓營繩固定是其中一種用途

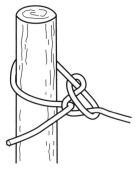 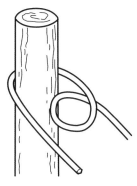

5 | 在繩尾往後方拉的同時，右手將繩頭這一側繩子往右手的方向拉緊

3 | 將剛才繞過固定物回到前方的繩尾，穿過步驟2的繩圈

1 | 扭轉繩頭這一側繩子做一個繩圈，交叉處朝上。繩尾往後繞過固定物

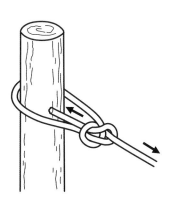 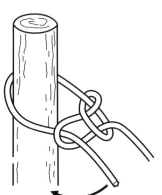 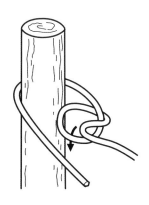

6 | 將繩子分別往繩尾和繩頭方向拉，直到結眼收緊固定就完成了

4 | 將穿過繩圈的繩尾往後方拉，讓繩圈縮小

2 | 拉起繩頭這一側繩子的一部分，穿過步驟1的繩圈，形成另一個繩圈

用於連接繩索的繩結

平結

適合將兩條同樣粗細、同樣材質的繩子連接成一條繩子時使用。只要抓住其中一條繩子的繩尾與繩頭兩側的繩子，往相反方向拉開，很快就可以解開繩結

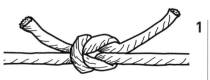

1 將兩條要接在一起的繩子的繩尾交叉，讓位於下方的繩子如圖所示纏繞另一條繩子

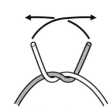

2 再次讓繩尾交叉，第一次交叉在下方的繩子這次依然要在下方

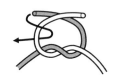

3 將下方的繩子，如圖所示纏繞另一條繩子一圈

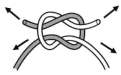

4 同時抓住兩條繩子的繩尾往左右兩側拉緊，繩頭也一樣用力拉緊就完成了

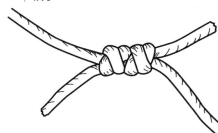

雙漁人結

可用於連接粗細不同的繩子，是很牢固的一種繩結。因為很難解開，所以短時間內不會解開繩子時使用比較好

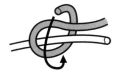

1 讓兩條繩子的兩端平行並排，將一條繩子纏繞在另一條繩子上

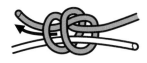

3 將繩尾從內側往外側穿過剛形成的兩個繩圈

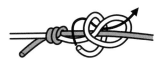

5 換另一條繩子，比照步驟 2 和步驟 3 的方式，纏繞對方繩子 2 圈後，穿過繩圈

2 從外側往內側纏繞 2 圈，讓兩條繩子緊靠併攏

4 抓住用來纏繞的繩子的繩尾和繩頭，往相反方向拉緊

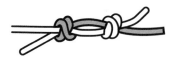

6 從兩側拉緊兩條繩子，兩個結眼會相互靠近合併成一個

用於捆綁木頭的繩結

剪力結

可將數根木頭牢牢綁在一起的結繩方法。野營時要製作三腳架時經常會用到

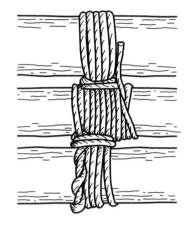

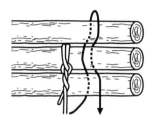

1 | 將三根樹枝併排，利用雙套結將繩子固定在正中間的樹枝上

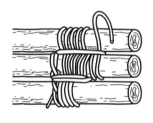

6 | 繩子再纏繞正中間樹枝一圈之後，打一個雙套結

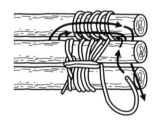

4 | 縱向纏繞 2 圈之後，換另一個夾縫，同樣縱向纏繞 2 圈

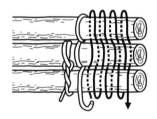

2 | 如同畫八字型一般，用繩子來回交叉纏繞木頭數次

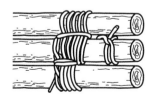

7 | 將雙套結收緊。完成之後，將三根樹枝張開，就變成三腳架了

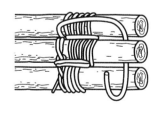

5 | 縱向纏繞完成之後，將繩子從下方繞過正中間樹枝

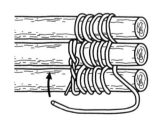

3 | 縱向纏繞樹枝與樹枝夾縫間的橫向繩子

火的相關用具

生火很重要的幾個工具

要使用火所需要的東西，依功能可分為三大類。

第一類是點火用的工具，第二類是火點著之後能讓火持續燃燒一段時間的引火材，第三類是能夠長時間維持火勢的燃燒材。

第二類和第三類是枯葉或樹枝之類的東西，大多可在野營現場尋找收集。

因此，與火相關的工具裡面，需要攜帶的主要是第一類的點火工具。

鎂棒打火石

藉由磨擦鎂棒，產生火花的一種點火工具。即使沾濕了，把水擦掉，馬上就能使用是它的優點

078

想攜帶什麼點火工具視個人喜好而定。可供選擇的點火工具有火柴、打火機、鎂棒打火石等等，可以多帶幾種比較安心。

另外，只要幾根小樹枝就能煮開水的焚火台有時也很便利。

有升營火的話，焚火台就並非必要，但遇到上移動中想要迅速煮開水之類的狀況，能夠快速取出、快速收拾的焚火台還是比較方便。

以防萬一，最好再帶一個攻頂爐（登山爐）會比較安心。

小巧好攜帶，若遇到無法生火的狀況，有了攻頂爐，就能很快地做一些簡單的料理。

打火機

這是在都市裡隨處可買到的點火工具。在大自然的環境下，會讓人意識到它的重要性

火柴

很早以前就有的點火工具。弄濕了就無法使用，所以要小心保存。可惜的是，現在很多商店都買不到火柴了

攻頂爐

登山用的攻頂爐，在你想要迅速地煮開水之類的時候非常方便。可以把它放在車裡做為緊急備用

焚火台

用小樹枝或松果之類的東西當燃料的料理工具。小巧好攜帶，只需要少量燃料就能有效率地進行烹調。收拾也很輕鬆不費事

預先做好個人的生火用具組

小心絕對不能弄濕

在生火時想要從容不迫，就要事先將生火相關用具整理成一套用具組。

生火用具組裡面，最低限度要包含三大項東西。

首先是點火的東西、引火材。

再來就是確保這些東西不會被弄濕的裝運容器。

至於個別項目裡要選擇帶什麼東西，必須視個人情況決定，因此，不妨試著全部挑戰過一遍，先了解自己比較適合哪種生火方式。

以我個人來說，我比較偏好火柴。我帶的火柴除了戶外用的防水火柴之外，也有傳統的盒裝火柴。

這是因為即使沒有引火材，也能在很短的時間內就把火點燃，就算引火材裡面有一點雜七雜八的東西，還是很容易就能燒起來。而且使用火柴有一種無法言喻的樂趣。

使用藉磨擦鎂棒產生火花來點火的鎂棒打火石，即便有點費力，感覺也是蠻酷的。

然而要注意的一點是，點火做試驗，也別有一番樂趣不是嗎？

說，像我一樣用火柴和杉樹枯葉，只要這兩樣東西很簡單就能點著火。但如果用的是鎂棒打火石，若沒有能做為火絨的打火石，會很難把火點著。因此，必須充分了解各種點火方法和引火材之間的適配性，選擇最適用的組合。

前面講的內容，不要只是查閱一下，當作知識背起來而已，最好要親身實際去體驗。針對哪種點火方式適合哪種引火材工具和引火材的匹配性。比方嗎？

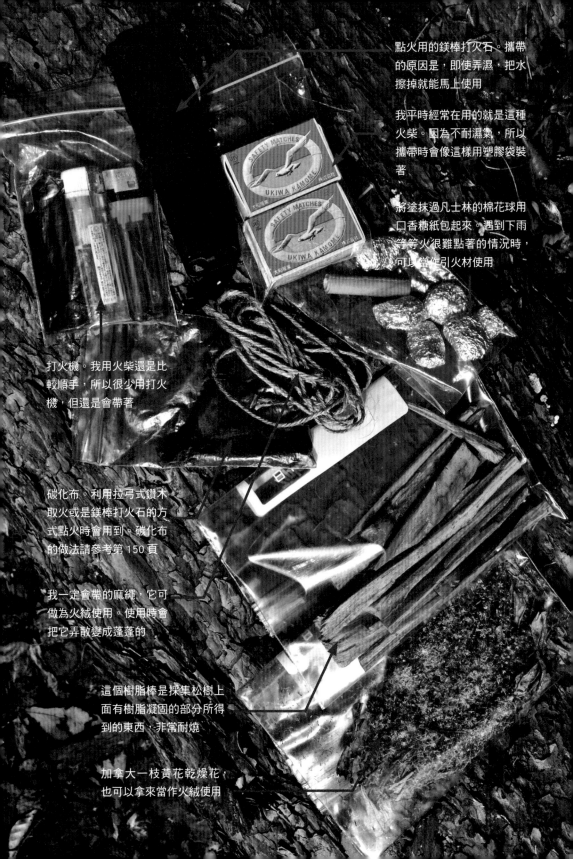

點火用的鎂棒打火石。攜帶的原因是，即使弄濕，把水擦掉就能馬上使用

我平時經常在用的就是這種火柴。因為不耐濕氣，所以攜帶時會像這樣用塑膠袋裝著

將塗抹過凡士林的棉花球用口香糖紙包起來，遇到下雨等等火很難點著的情況時，可以當作引火材使用

打火機。我用火柴還是比較順手，所以很少用打火機，但還是會帶著

碳化布。利用拉弓式鑽木取火或是鎂棒打火石的方式點火時會用到。碳化布的做法請參考第 150 頁

我一定會帶的麻繩，它可做為火絨使用。使用時會把它弄散變成蓬蓬的

這個樹脂棒是採集松樹上面有樹脂凝固的部分所得到的東西，非常耐燒

加拿大一枝黃花乾燥花，也可以拿來當作火絨使用

食物的相關用具

選擇攜帶最低限度能用的就好

在考量食物的相關用具時，首先就是要有可以用來煮食物的鍋子或是炊具一個。

再來就是盛食物的容器一個（若要菜和飯分開盛裝，那就帶兩個）。

喝東西用的杯子、吃東西用的筷子或湯匙也可能需要。

大致上就是這些東西。以這個為基準，然後視個人喜好來斟酌調整要攜帶的東西，例如再加帶一個平底鍋。

用具最精簡的做法大概就是只帶一個炊具吧！先用炊具煮食，煮完就直接當食器使用。

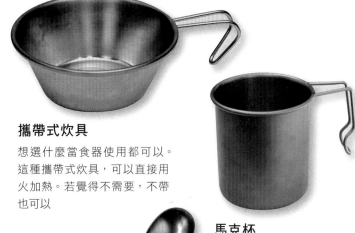

攜帶式炊具

想選什麼當食器使用都可以。這種攜帶式炊具，可以直接用火加熱。若覺得不需要，不帶也可以

馬克杯

喝東西的杯子。最好使用不易破的不鏽鋼或鈦金屬材質。不管是喝咖啡或喝點酒，杯子是不可少的

水瓶

不一定要帶市售瓶裝水。若有這樣的瓶子，用來裝水很方便

餐具

吃東西的用具任選一種，筷子、叉子或是湯匙。也有像照片這種，叉子和湯匙一體兩用的餐具

把料理吃乾淨之後洗一洗，繼續用同一個炊具沖煮飯後咖啡或茶。希望把用具減少到最低限度的野營玩家裡面，這樣做的人不少，我的做法也大多偏向這種風格。

有些老經驗的人認為用具帶得越少越好，甚至連筷子或湯匙都不使用，野性豪邁地用刀子和手吃東西，徹底體驗原始野營的妙趣。

但是，也有那種喜歡在野外享受豐盛美食的人。若屬於這種人，想要帶很多用具，盡情體驗烹調美食的樂趣也是可以的。

這並沒有所謂的規則存在，最重要的是要確認自己喜歡什麼風格，覺得開心最重要。

炊具

用來料理食物的鍋子。若想要懸掛在營火上面煮東西，必須選擇有提把的鍋子

寢具

擁有舒適良好睡眠的用具

即使是以大地為床、以天空為被，還是希望能夠睡個好覺，因此必須好好準備睡覺相關用具。

睡墊是攜帶方便的東西。天氣寒冷時，地面的寒氣會侵入身體，因此盡量不要使用那種便宜的鋁箔墊，而要買隔熱性良好的登山或露營專用的睡墊。

會妨害睡眠品質的主要因素，在冬天就是寒冷，在夏天則是暑氣和蚊蟲。針對寒冷，若有專用的睡墊和冬季用的睡袋就能抵擋。

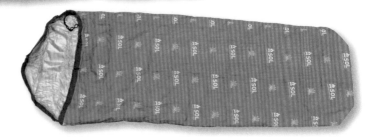

睡袋

有三個季節通用、冬季用等幾種類型的睡袋，可配合不同的氣溫使用。尤其是冬天，要厚厚溫暖的睡袋才舒服。

睡墊

這是鋪在睡袋下面的墊子。我現在用的是 Therm-a-rest 公司生產的睡墊。有時會在這個睡墊下面再鋪一張大塊的鋁箔墊。

睡袋套

沒有搭天幕之類的時候，為了不讓睡袋被夜露弄濕，最好外面再套上防水透濕性高的睡袋套。夏天時，只需要一個睡袋套就能睡覺了。

遇到不使用睡袋，只靠毯子過夜的情況，若帶的是保暖性高的毯子，還是能安然的渡過夜晚。

針對夏天的蚊蟲，我喜歡用 Catoma 的彈開式紗網帳篷，隨意就能打開，很簡單就能把營地設置好。由於是網狀的，所以既涼快又能防蚊蟲，把睡袋放進帳篷裡睡覺，真的很舒適。

除此之外，在夏天使用附有蚊帳的吊床也很舒服。背部不會接觸地面，又非常涼快，而且能防蚊蟲。在電視上經常看到那些生活在熱帶森林的人在吊床上睡覺，我想在那種環境下是最舒服的吧！

吊床

在吊床上搖來搖去的感覺很舒服。照片裡這款吊床將紗網帳篷和天幕結合為一體，能夠防雨、防蚊蟲。這個吊床是 Hennessy Hammock 公司的產品

毯子

有的人睡覺不使用睡袋，而是使用毯子。照片裡的是 Snugpak 公司用抗菌材質生產出來的毯子。羊毛毯也很多人喜歡用

紗網帳篷

把帶子解開，隨意往地上一丟就會彈開變成帳篷，很方便的軍用帳篷，兼具蚊帳的功能。市面上還有其它戶外用的蚊帳在販售

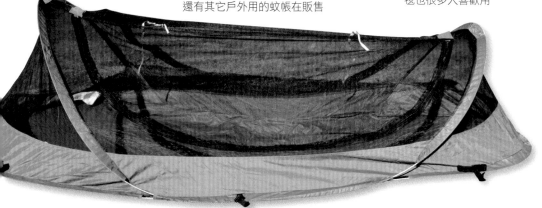

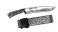

其它相關用具

選擇適合自己風格的用具

有些東西不一定要帶，但若帶了會更方便。

然而，若帶太多這樣的東西，難免會減損野營那種講求就地取材、簡單克難的獨特樂趣，要如何取得平衡也是一道難題。

比方說鋸子和潛水刀。

想當然爾，有鋸子在伐木時會很方便，雖然柴刀或斧頭也能做到，但無可否認還是專門的工具比較好用。

還有就是潛水刀，它在製作火床或是挖掘地面時經常可以用到。

手套

除了冬天為了防寒會用到之外，我平常很少使用手套。作業時為了保護雙手，可以攜帶工作手套

帆布背包

視裝載物的重量選用不同種類的帆布背包。照片是 Maxpedition 帆布背包，能讓你有效率地收拾整理裝載物

潛水刀沒有鋒利的刀刃，但相當結實能當作十字鎬一樣使用，因為刀子很堅固，所以即使在盡是石頭的地面，也能毫無顧忌地使用。

除此之外，攜帶頭燈也是不錯的主意。遇到晚上起床想去上廁所，沒有光線照路總是覺得不安心。即使光線的亮度不強也沒關係，只要在黑夜能看見路就夠了。

若想在森林裡行走，就一定要帶羅盤和地圖。若要在野營現場收集水，就需要淨水器。

根據自己想要享受什麼樣的野營樂趣，去取捨攜帶的用品、用具。有了幾次經驗之後，應該能逐漸確定自己喜歡的野營風格。

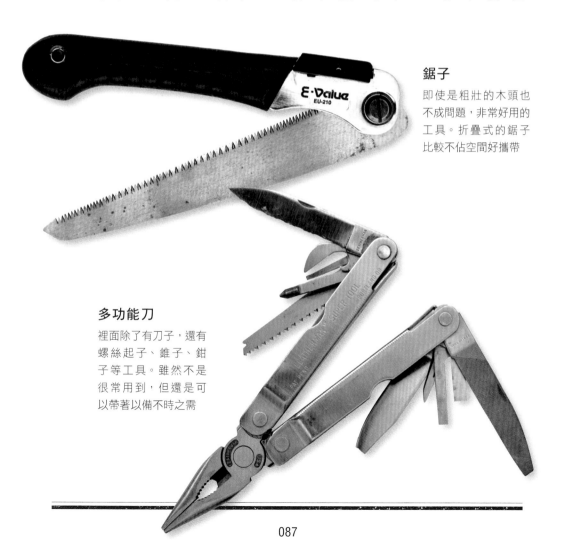

鋸子

即使是粗壯的木頭也不成問題，非常好用的工具。折疊式的鋸子比較不佔空間好攜帶

多功能刀

裡面除了有刀子，還有螺絲起子、錐子、鉗子等工具。雖然不是很常用到，但還是可以帶著以備不時之需

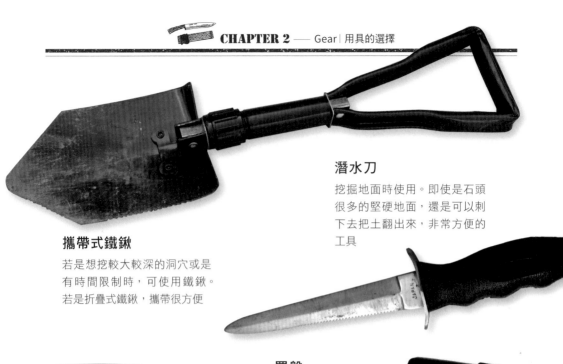

潛水刀

挖掘地面時使用。即使是石頭很多的堅硬地面，還是可以刺下去把土翻出來，非常方便的工具

攜帶式鐵鍬

若是想挖較大較深的洞穴或是有時間限制時，可使用鐵鍬。若是折疊式鐵鍬，攜帶很方便

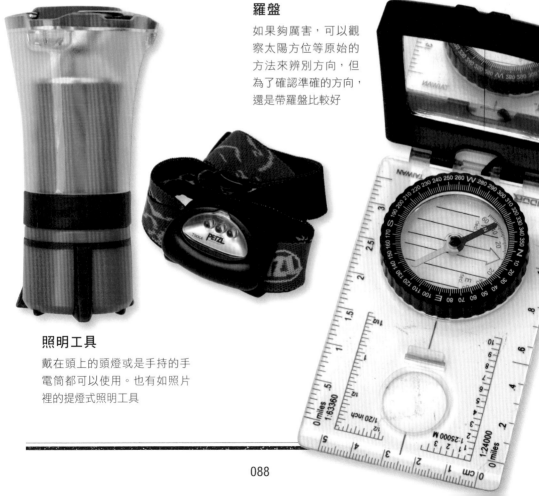

羅盤

如果夠厲害，可以觀察太陽方位等原始的方法來辨別方向，但為了確認準確的方向，還是帶羅盤比較好

照明工具

戴在頭上的頭燈或是手持的手電筒都可以使用。也有如照片裡的提燈式照明工具

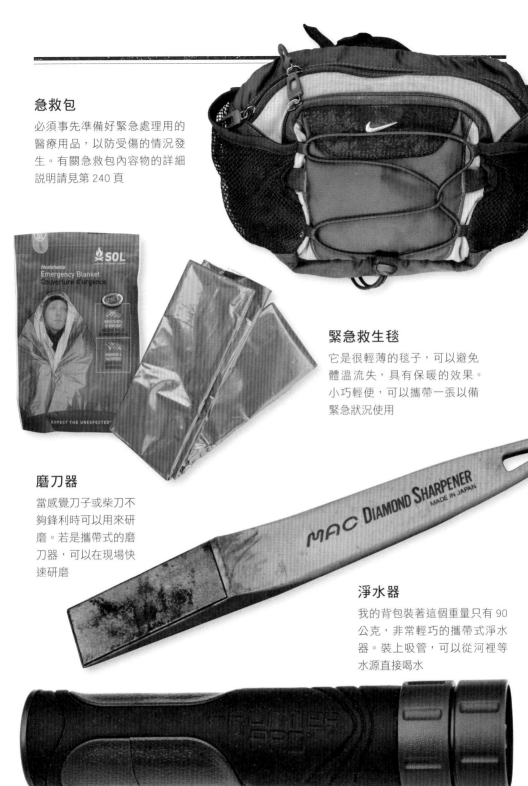

急救包

必須事先準備好緊急處理用的
醫療用品，以防受傷的情況發
生。有關急救包內容物的詳細
說明請見第 240 頁

緊急救生毯

它是很輕薄的毯子，可以避免
體溫流失，具有保暖的效果。
小巧輕便，可以攜帶一張以備
緊急狀況使用

磨刀器

當感覺刀子或柴刀不
夠鋒利時可以用來研
磨。若是攜帶式的磨
刀器，可以在現場快
速研磨

淨水器

我的背包裝著這個重量只有 90
公克，非常輕巧的攜帶式淨水
器。裝上吸管，可以從河裡等
水源直接喝水

野營的穿著

沒有一定的規則，就選擇輕鬆休閒的類型吧！

針對野營的穿著，我覺得並沒有特別的規定。就算有的話，就是選弄髒了也不要緊且方便活動的衣服。想穿老舊的牛仔褲去野營也沒關係。

當然，想穿最新型的戶外專用服裝也可以，不過我最關心的是與大自然之間的距離感。

我個人不太講究機能性多好的穿著，因為這樣才會想辦法藉助大自然的資源，例如夜裡感覺到寒意時會想到升營火的重要，鋪一大堆落葉在床鋪上以求保暖。

就是因為身上的服裝不夠完備，才能跟大自然拉近距離，迫使自己動腦筋發揮巧思，也因為這樣才使得野營技能得以提升。我覺得這就是野營的樂趣所在。

棉質衣服濕了很難乾，會讓身體一下子變冷，被稱為戶外服裝的「死亡材質」，因而很多人敬而遠之。

但我經常穿的就是舒適的棉質衣服，也沒有遇到那種困擾。但是，清楚了解這種材質的缺點還是很重要，因此我也相同。

會帶化學纖維的貼身衣物，以備不時之需。

另外，我希望大家能知道多層次穿著的概念。

這種穿法按照衣服的功能性不同，分為能保暖的貼身衣物、能保留空氣的刷毛外套之類的中間層服裝，以及能阻隔外界空氣或雨水侵入前兩者的最外層服裝，以保持身體的舒適性為考量去搭配服裝。

光是貼身衣物，若穿的是戶外專用的，其保暖程度就大不相同。

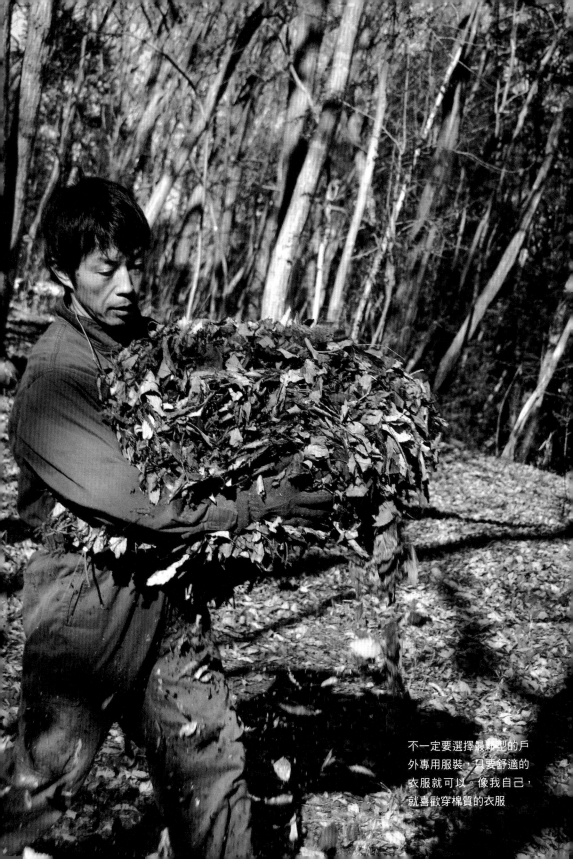

不一定要選擇最新型的戶外專用服裝，只要舒適的衣服就可以。像我自己，就喜歡穿棉質的衣服

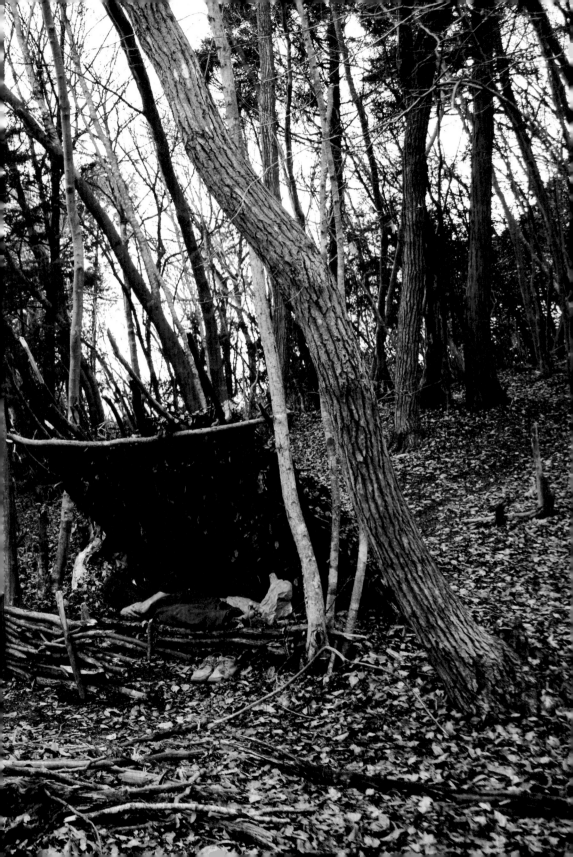

搭蓋遮蔽處所

Setting up shelter

設置地點的三大必要條件

溫度、安全、材料是關鍵

遮蔽處設置地點的決定因素包括：能夠維持適當的溫度、環境安全、能就近取得所需材料。

首先來談溫度。若是冬天，較溫暖的場所當然是首選。具體來說，符合這個條件的場所就是日照良好、環境乾燥、不會被風直吹的地方。

因此，朝南的場所似乎是不錯的選擇，但若能稍微朝向偏東一點的東南方會更好。因為清晨最容易感覺寒冷，冬天太陽從東偏南的方向昇起，能最常蚊蟲多而且濕氣重，最好要早照射到陽光。補充：夏天太陽避免。

陽從東偏北的方向昇起。

還有就是在冬天時，風大多從北方吹過來。從這些點來考量，北邊有山阻擋，東南邊開闊的地方是最理想的場所。同樣地，這樣的思考邏輯也可運用在尋找夏天最適合的場所上面。

安全也是很重要的考量因素，要十分注意自然災害或是危險動物。與水或木材的來源地點之間的距離也是條件之一。但是太靠近水邊的地方通常蚊蟲多而且濕氣重，最好要避免。

三大必要條件

溫度

開放式的遮蔽處所，是野營裡常見的搭蓋方式。雖然這樣通風很好，但是在選擇設置地點時，必須更加小心注意日夜溫度的變化

安全

要避免可能會發生自然災害，以及有危險動物出沒的地方。當然，也有人認為有動物棲息，代表這個地方很舒適。這就要靠個人的判斷了

材料

野營時最好選擇能方便取得搭蓋遮蔽處需要的樹枝和落葉的地方。再者，若打算在現場收集用水，附近有水源是很重要的條件

必須避免的場所

有水位高漲危險的場所

在靠近河岸邊或是河中沙洲之類的地方設置遮蔽處所，若遇到暴雨，可能會因為水位上漲被困住。而且，河岸地區夏天蚊蟲多、冬天寒冷，本來就是應該避免的地方

樹枝容易折斷掉落的下方。

這類的事故出乎意料地多。只要在森林裡待上一陣子應該就會明白。若是粗重的樹枝，很可能會造成重大事故，因此在設置營地之前務必確認附近是否有枯枝或枯木，這代表該處是樹枝容易掉落的地方

強風吹襲的場所

山的稜線或微高的山丘上雖然視野良好，但也很容易被風吹襲。即使設置營地的時候沒有風，但隨著天候改變，風勢轉強的情況並不少見。除此之外，落雷也很恐怖

有落石危險的場所

山崖下方之類的地方，或許在心理上會給人不容易被風吹襲的安心感，覺得是個舒適的落腳處，但是卻有落石或土石流的危險。在搭蓋遮蔽處所時，必須避免這樣的地方

遮蔽處所的配置

打造舒適的野外居住空間

這裡要思考的是遮蔽處所、營火、烹調空間等各要素應該如何配置。

首先要談的是遮蔽處所和營火的相對位置。

對野營而言，在營火照映下，在遮蔽處所內作業的時間通常很長，因此坐的地方最好是在營火的正面。

就安全面來考量，與營火相距一步，也就是坐著時，腳離營火邊緣的距離約70～80公分最恰當。

睡鋪設在遮蔽處所內的位置也是很重要的一件事。

如果光靠睡袋本身就足夠保暖，就不用距離營火那麼近，通常會設在靠裡面不受風吹之處。為避免火星四濺造成睡袋燒破洞，還是距離遠一點比較好。

但是，若沒有使用睡袋，營火就成為必要的供熱來源，此時睡鋪就要設在靠近營火的地方。

因為我是右撇子，所以會在坐的地方右手邊放帆布背包，或是斧頭等等工具會放在這一邊。

如此要從背包裡拿用具會比較順手。還有，營火用的木柴也會放在這一邊。

在行李的下方會鋪上扁柏或羽葉花柏的綠葉，既可當作鋪墊，又有防蟲效果。這樣做可以避免背包髒污，亦可防止蟲子跑進背包。

另外，在地上插樹枝做成支架，再將行李懸掛起來也是不錯的方法。

左手邊的地方主要是利用來做為作業或烹調的空間。刀子或是斧頭等等工具會放在這一邊。

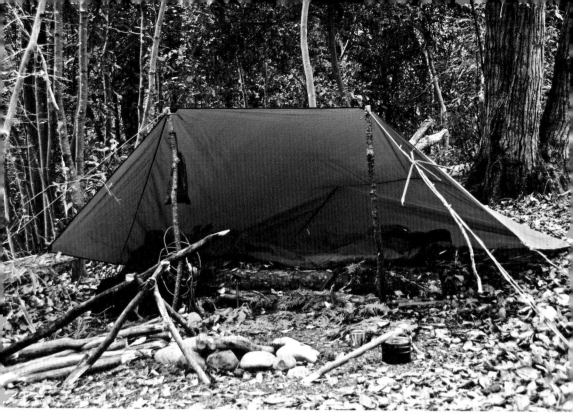

營火、天幕、睡鋪的距離以及用具的擺放位置等等的均衡性非常重要。

遮蔽處所周邊的配置

座椅的位置

帆布背包

睡鋪

作業空間

營火與坐的地方之間相距一步（約 70 ～ 80 公分）

熱能反射板
靠營火越近越能反射熱能，會越溫暖（但距離不能近到被火燒到）

遮蔽處所的正面開口要朝向下風處

遮蔽處所的類型

從簡易式到親手打造

若依照遮蔽處所使用的材料來分類，可分為使用天幕的篷布式遮蔽處所，和取材自大自然的天然風遮蔽處所兩種。

篷布式遮蔽處所設置較為簡單，因此是比較受歡迎的類型。野營新手先從這種類型開始是比較明智的做法。也可以像前面談過的，一開始先用藍色篷布嘗試搭蓋看看。

天然風遮蔽處所雖然比較耗費時間，但是能更深刻體驗野營那種天然野性的氣氛。

建議要長期野營的人可搭蓋這種遮蔽處所，只住一、兩晚則不建議花這些工夫。

利用天幕搭蓋遮蔽處所

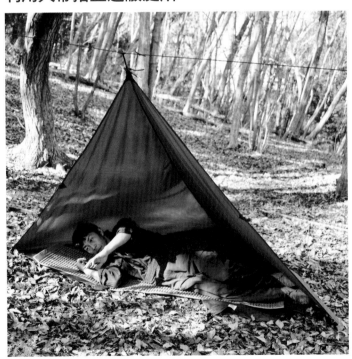

最普遍的方式是利用天幕搭蓋簡單的遮蔽處所。只靠天幕和傘繩就能搭蓋出很棒的遮蔽處所

天然風遮蔽處所 只利用樹枝或落葉等等天然素材打造而成的遮蔽處所。時間充裕時
適合這種方式，可以充分享受天然野性的氣氛

藍色篷布遮蔽處所 機能十足又很便宜，即使被營火燒破洞也不會心疼的藍色篷布，是
很適合野營新手使用的遮蔽處所材料

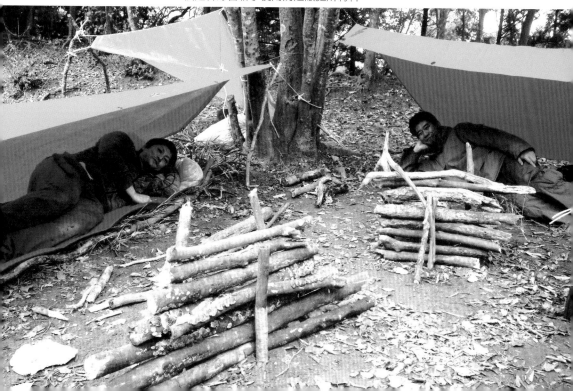

搭蓋遮蔽處所的技巧

巧妙運用天幕

利用天幕搭蓋遮蔽處所，必須運用結繩等各種技巧，透過反覆搭蓋，多練習幾次，讓自己學會必要的相關技能。

不要老是在相同場所搭蓋，試著在不同的情況和環境下搭蓋，會有助於應用能力的提升和熟練。

搭蓋天幕的步驟，首先要決定設營的位置，決定好之後，實地攤開天幕進行確認，看看是否有妨礙打營釘的東西，並確認地面是否平坦之後，將傘繩穿進天幕繩孔固定好。另一

支撐棍的支柱，或是從天幕背面中間再往後拉一條傘繩，這樣就能讓空間擴大，也會變得更舒適。

為了搭蓋遮蔽處所，必定會利用到結繩技巧，第70～77頁介紹過的雙半結、雙套結、營繩結、普魯士結等等這幾個結繩方法，一定要記起來。

有立營柱的部分，要用傘繩將營柱和天幕固定在一起，以避免天幕被風吹脫落。

想搭蓋出能耐風吹又漂亮的遮蔽處所，必須記住天幕整體的張力必須均衡。

若遮蔽處所內部空間有點狹窄，可以在裡面豎立一根類似

端綁在營釘上面，固定於地面。如果沒有使用傘繩，而地面有可以搭天幕的地方時，先把天幕固定在那個地方，作業起來會比較容易。

把天然素材的運用技巧也記起來絕對不吃虧。即使沒有營釘，也可以利用竹子或樹枝現場製作出營釘。如果能夠做到這種程度，在野外的自由度就又提升了。

營釘要斜插

打營釘時不要筆直往下敲入。傾斜 20～30 度
插入，能加強支撐力

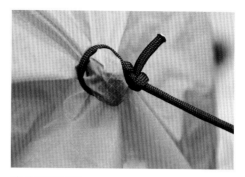

沒有繩孔時

若想要綁繩子的地方沒有繩孔，可以在內側放
一顆小石子，從外側用繩子綁住也可以

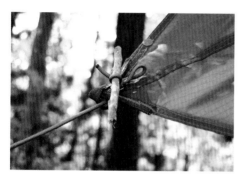

利用樹枝

可以直接將傘繩綁在繩孔上，也能用照片那樣
的方式使用樹枝來固定

精通「營繩結」

為了調整繩子的張力程度，一定要學會營繩結
的結繩技巧

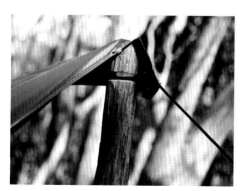

將天幕和營柱固定成一體

木頭營柱上面刻有止滑刻紋。傘繩穿過繩孔之
後綁好，遇到強風也不會脫落

傘繩

讓居住空間更寬敞

覺得屋頂太低時，可以在內部豎立一根支撐棍，
或是從天幕後面再拉一條傘繩

用天幕搭蓋單坡式遮蔽處所

最簡單的搭蓋型式

應該最先學會搭蓋的基本遮蔽處所，就是這裡要介紹的用天幕搭蓋的單坡式遮蔽處所。

搭蓋遮蔽處所需要的技巧大概都會使用到，因此很適合用來練習。只要能夠熟練掌握，要搭蓋其它型式應該都不成問題。

詳細的做法在接下來幾頁裡會介紹到，此處我先來說明其整體的構造。

這種遮蔽處所的做法是將一條長長的傘繩綁好拉緊，讓它形成像房子的屋脊一樣，再將天幕披掛在繩子上面，然後張開。

做為屋脊的傘繩可以綁在合適的樹上，綁在營柱上固定好也行。這次因為是以練習為目的，所以繩子一邊是綁在樹上，另一邊則是綁在兩根營柱上加以固定。

繩子若沒拉緊，蓋出來的遮蔽處所可能會鬆垮垮得不好看，因此要記得拉緊。

正面類似屋簷的部分要凸出去多少可自行決定。若查看天色判斷好像會下雨，就可以拉長一點。但是若拉太長而遮蓋到營火上方，就可能會被營火燒到，所以要特別留心營火與屋簷的位置。

必要的材料

天幕、傘繩、充當營柱的粗樹枝 2 根、用來做營釘的細竹子

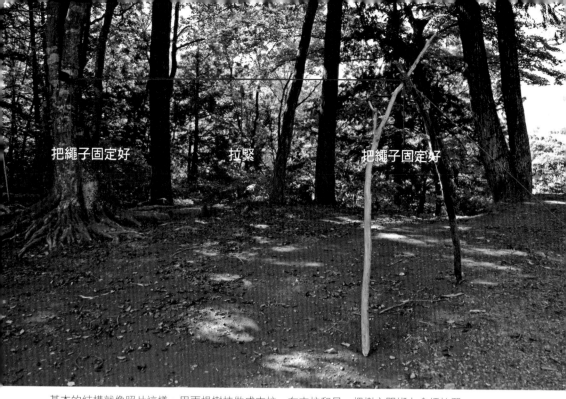

把繩子固定好　　　　　拉緊　　　　　把繩子固定好

基本的結構就像照片這樣。用兩根樹枝做成支柱，在支柱和另一棵樹之間綁上傘繩拉緊。
然後把天幕披掛在傘繩上形成單面傾斜的斜坡，構造非常簡單

若能先熟練掌握這種搭蓋方法，之後就能依照自己的想法去自由變化運用。實際在搭蓋時，
要依據風向、營火位置等等因素，去決定遮蔽處所的高度和朝向

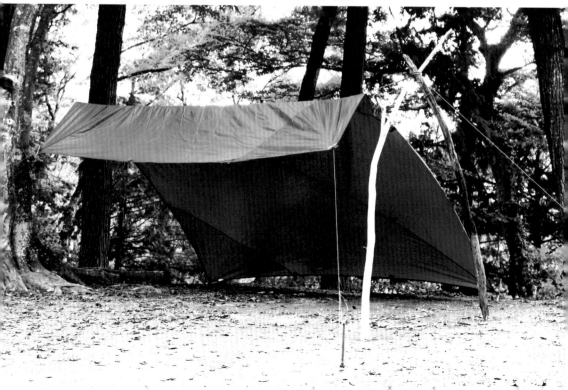

步驟

4 ｜ 決定好支柱的架設位置。高度約比視線再高一點點。寬度比天幕的寬度再多一點

1 ｜ 用細竹子做營釘。插入地面的那一端要斜切。另一端從竹節處切斷，在敲打時比較不容易破裂

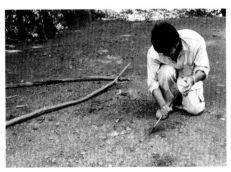

5 ｜ 為了增加支柱的穩定度，避免移位。地面與支柱的腳接觸的地方，可用削尖的樹枝或竹子稍微挖掘一下

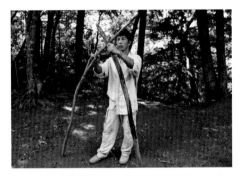

2 ｜ 用兩根樹枝做成支柱。因為是受力大的地方，不適合用太細的樹枝。觀察彎曲的狀況，找到捆綁兩根樹枝最安定穩固的方向

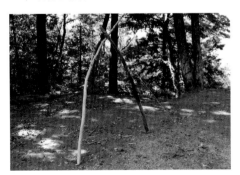

6 ｜ 從兩根樹枝交叉的地方，拉一條傘繩綁在營釘上，固定於地面。使用的繩結是第71頁的雙半結

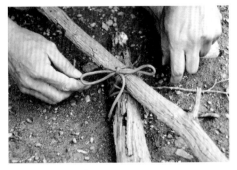

3 ｜ 確認好捆綁方向之後，用短的傘繩將兩根樹枝綁起來。不一定要用很牢固的繩結，繞好幾圈之後打蝴蝶結也可以

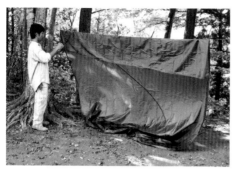

10 將天幕掛在傘繩上面。決定屋簷部分要凸出多少，然後從天幕四角的繩孔各拉一條傘繩，綁在營釘上，並將營釘打入地面

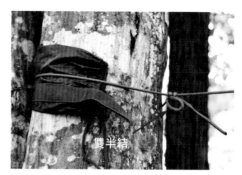

雙半結

7 支柱與樹木之間綁一條傘繩做成屋脊。為了不傷害到樹木，最好用天幕的收納袋之類的東西將樹幹包覆起來

11 營釘固定好之後就像照片這樣。若感覺傘繩好像會滑掉脫落，在竹營釘上面刻上 V字型切口（第 50 頁），可以止滑

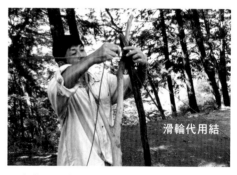

滑輪代用結

8 為了避免做為屋脊的傘繩在掛上天幕之後往下垂落，要使用第 73 頁的滑輪代用結，能夠保持拉緊拉直的狀態

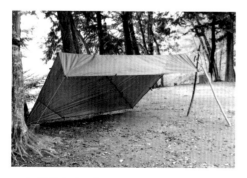

12 搭蓋完成！為了更加熟練，最好能養成每次都搭設天幕的習慣。隨著搭設次數的增加，技術自然會越來越好

多餘的繩子要收拾整齊

9 在掛上天幕之前，再一次確認繩子是否綁緊拉直，以及支柱的腳是否穩固

篷布式遮蔽處所的變化搭法

一張天幕的最大限度利用

篷布式遮蔽處所有很多變化搭法。要把全部的搭法都學會真的很難。我的建議是，用牆壁數目來分類比較容易記住。

例如能抵擋來自某一個方向風雨的遮蔽處所，稱之為單面遮蔽處所，能抵擋兩個方向的稱之為雙面遮蔽處所。以此類推，還有三面和四面遮蔽處所。

然後，針對不同分類，篷布式遮蔽處所和天然風遮蔽處所兩種類型都能搭蓋出來，那就真的太完美了。

極簡風單坡式遮蔽處所

後面兩處直接用營釘固定於地面，前面豎立兩根支柱的單面遮蔽處所。
如果只是要抵擋夜露，這樣就足夠了

用兩根支柱搭蓋的類型

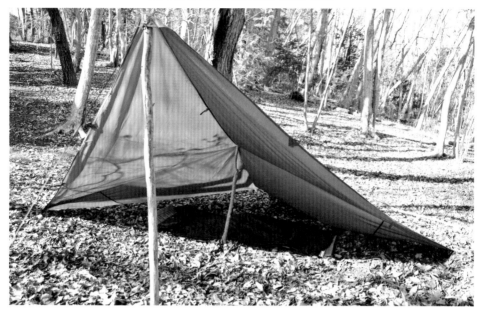

可以抵擋來自後面兩個方向風雨的雙面遮蔽處所。因為中間有支柱，要升營火有點困難

開口低矮寬闊的類型

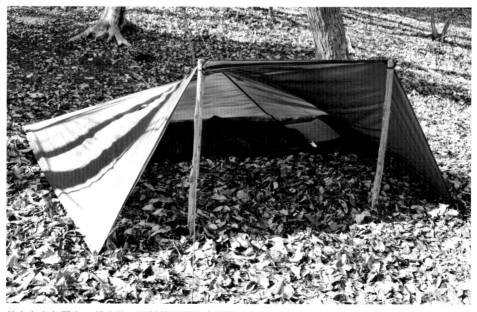

前方左右各豎立一根支柱，可抵擋三個方向風雨的類型

能抵擋強風雨的帳篷式類型

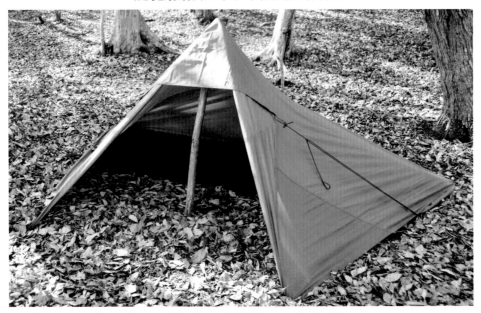

即使遇上暴風雨也能安心的三面遮蔽處所。而且篷頂較高，住起來舒適

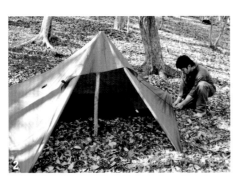

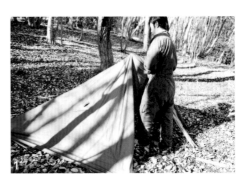

1 四個角落用營釘固定於地面並豎立支柱。後側往內折約 1/4，做為睡覺的地方

2 把超出前方太多的多餘篷布往後折，用傘繩固定在營釘上，以免被風吹動

3 為了提升居住舒適性，用一條傘繩將營帳背面中間往後方拉撐並固定於地面

無支柱類型

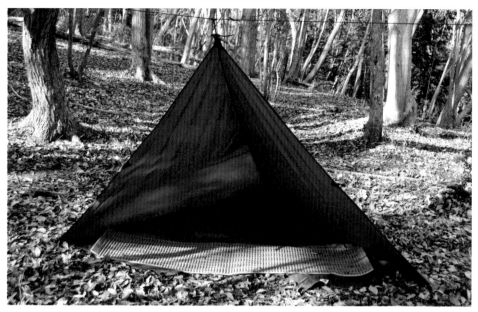

在兩棵樹木之間綁一條傘繩，再把頂點綁在這條傘繩上，便完成不使用支柱的開放式遮蔽處所

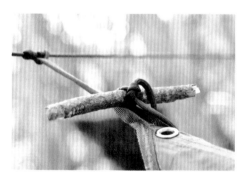

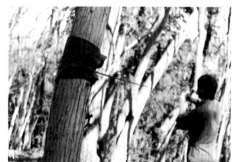

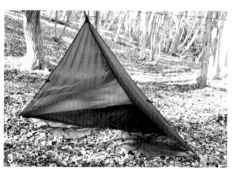

1 在適當的兩棵樹木之間綁一條傘
 繩。繩子要拉緊不能垂落

2 利用普魯士結將天幕綁在這條傘
 繩上，做出三角形頂點的部分

3 後方和兩側共三點用營釘固定於
 地面。可以像照片這樣，將天幕
 往內折做出地板的部分

天然風單坡式遮蔽處所

用木材和落葉搭蓋天然風格的遮蔽處所

雖然用天幕搭蓋遮蔽處所，可節省很多時間和工夫，但是我非常喜歡用樹枝和落葉搭蓋出來的天然風遮蔽處所。

我尤其喜歡下雨時的感覺。雨水打在天幕上的聲音很吵，但如果是樹枝和落葉的屋頂，那種落雨聲就感覺舒適悅耳。

還有就是，落葉層能夠保留營火的熱氣，會比篷布式遮蔽處所感覺溫暖。而且也不會凝結露水。

最重要的一點是，在夜晚時真的會讓人感到心情平靜。

我真的很希望大家也能夠去體會這種純天然的氣氛。

用 Y 字型樹枝支撐屋脊　　屋脊　　屋頂上面擺放小樹枝用來承載支撐落葉　　落葉的厚度要有 20 公分

下面用落葉鋪成床鋪

在兩棵樹木之間橫掛一根木棍，做出骨架結構。然後鋪上一層一層的樹葉做成屋頂

必要的材料

做為屋脊的長樹枝 1 根、支撐屋脊的支柱 2 根、斜撐在屋脊與地面做為骨架的粗長樹枝約 6〜10 根、大量用於支撐落葉的細長樹枝、大量用於鋪在屋頂與地面的落葉

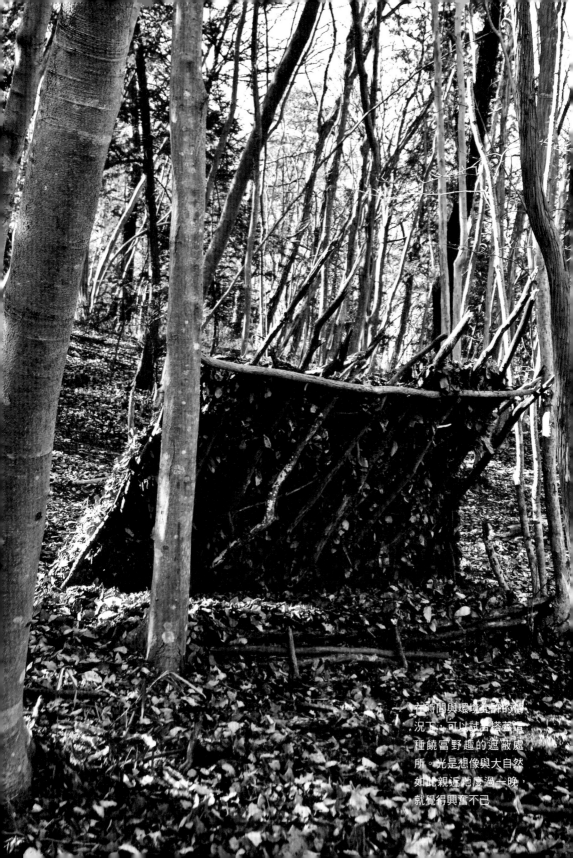

在時間與環境允許的情況下，可以試著搭蓋這種饒富野趣的遮蔽處所。光是想像與大自然如此親近地度過一晚，就覺得興奮不已

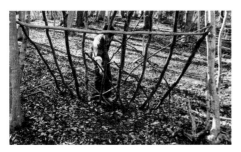

5 │ 將較細的樹枝斜放在這些粗樹枝上面。在作業時要小心謹慎，以免樹枝崩塌掉落

1 │ 挑選比兩棵樹木間距稍長的樹枝作為屋脊。要選擇能承重的堅硬樹枝

6 │ 接著再擺上更細的樹枝，讓樹枝覆蓋整個斜坡面

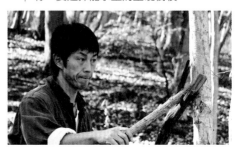

2 │ 將要當屋脊的樹枝前端架在 Y 字型樹枝上，將之固定在樹木上

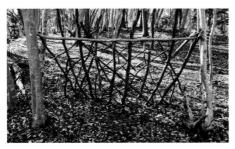

7 │ 骨架完成了。接下來要將落葉鋪在上面。屋頂傾斜的角度約為 45 度

3 │ 製作要用來支撐落葉的骨架。先從較粗的樹枝開始擺放，逐一斜立靠在屋脊樹枝上

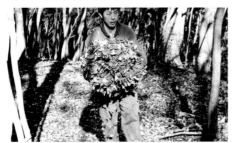

8 │ 收集大量落葉。為了避免無謂的流汗，換成較薄的衣服再開始作業

4 │ 每根做為骨架的樹枝間隔 20 ～ 30 公分。擺放時選擇樹枝穩定不會滾動的位置

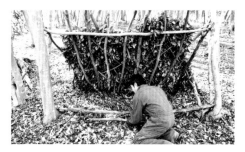

13 在屋頂下方製作床鋪。在前方門口的位置橫放長樹枝作為床框，用來堆放落葉

9 由下往上將落葉鋪上屋頂，厚度約為 20 公分。鋪的時候要將落葉壓實

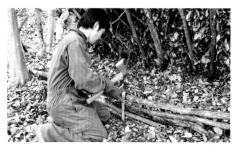

14 往上再多擺幾根樹枝，打木樁固定樹枝。即使地面傾斜仍能鋪出平坦的床鋪

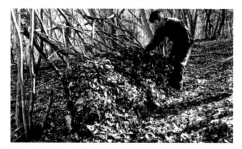

10 將屋頂分區按順序堆放落葉，如此就能將厚度鋪得均勻

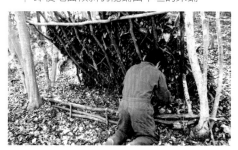

15 一層一層反覆鋪上落葉並壓實。落葉越多，床鋪會越柔軟

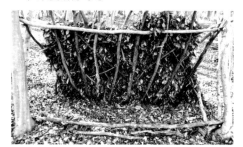

11 靠著下面堆疊的樹枝支撐，讓落葉不會掉落。只要落葉不會掉下來就沒問題了

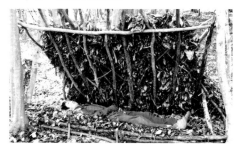

16 躺的時間越久，地面的落葉越會被體重壓碎而使床鋪變平

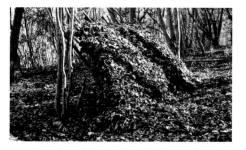

12 落葉鋪好之後的狀態。若能鋪到這樣的厚度，下雨時雨水也很難滲進來

殘骸帽

出奇溫暖的天然風遮蔽處所

殘骸帽（Debris Hat）是沒使用營火之外的熱源時，能保持體溫不流失的遮蔽處所。萬一陷入沒有生火工具等求生困境時，這種遮蔽處所會大大派上用場。

利用落葉與人體之間近乎沒有空隙的保暖訣竅，技巧高超的人可以搭蓋出，即使是攝氏零度的氣候，待在裡面也會讓人出汗的溫暖遮蔽處所。

遇到真正寒冷的時候，必須好好下工夫，把入口做小一點，讓風難以吹入，才能溫暖地睡個好覺。

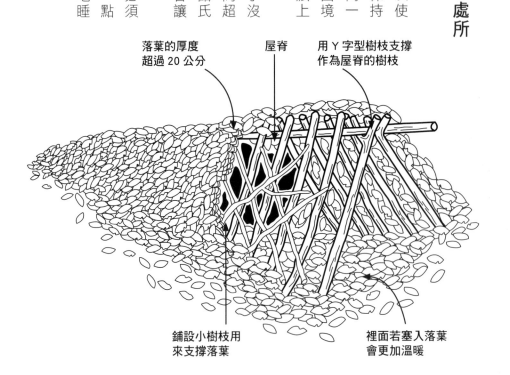

落葉的厚度
超過 20 公分

屋脊

用 Y 字型樹枝支撐
作為屋脊的樹枝

鋪設小樹枝用
來支撐落葉

裡面若塞入落葉
會更加溫暖

將樹枝斜立靠在屋脊左右兩側，做出屋頂的骨架，再覆蓋上落葉。
若骨架從落葉裡露出來，雨水會沿著那裡滲進裡面，這點請小心注意

必要的材料
作為屋脊的長樹枝 1 根、支撐屋脊的 Y 字型樹枝 2 根、支撐落葉的
粗長樹枝約 30 根、大量支撐落葉的細長樹枝、大量落葉

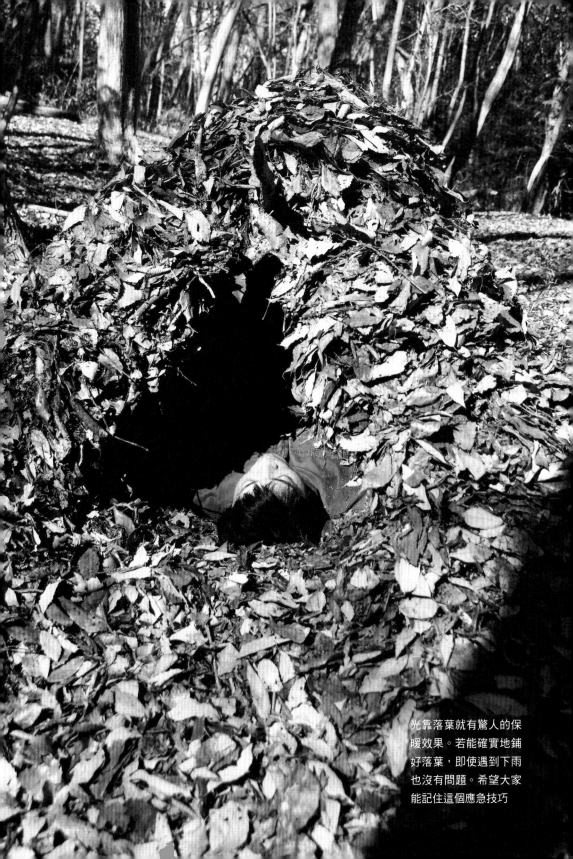

光靠落葉就有驚人的保暖效果。若能確實地鋪好落葉，即使遇到下雨也沒有問題。希望大家能記住這個應急技巧

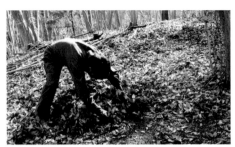

5 | 架好作為屋脊的樹枝。重點在於這根樹枝必須比身高要長而且筆直

1 | 首先要收集大量落葉。訣竅就是要放輕鬆不要心急,別把自己搞得精疲力盡

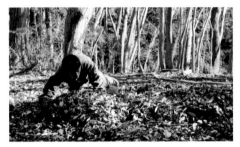

6 | 實際躺在地上以確認尺寸。長度必須要能夠容納整個身體

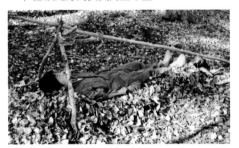

2 | 用落葉鋪滿比身體稍大的面積。説真的,比起鋪床鋪,收集落葉辛苦多了

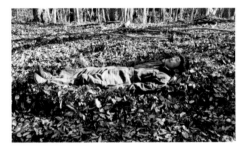

7 | 像照片這樣,用Y字型樹枝夾住作為屋脊的長樹枝,使其固定

3 | 鋪床時要設想好尺寸,床面約比身體往外再加一個手掌的寬度

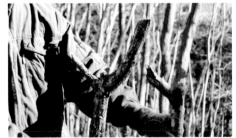

8 | 屋脊的底端用細木椿固定。如果太低會碰到腳尖,可將底端放在石頭等東西上墊高

4 | 用來支撐屋脊的樹枝。前端要呈現Y字型,最好能挑選夠粗壯堅固的樹枝

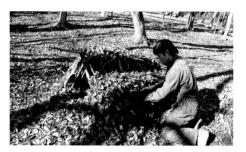

13 要一邊堆一邊壓實。感覺上會比較接近厚實的棉被，而不是蓬鬆的羽毛被

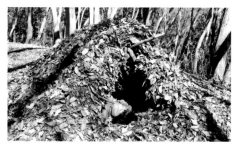

14 整個人躺在裡面的感覺就像照片這樣。整個身體都被覆蓋，令人感到安心

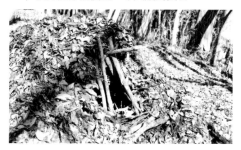

15 為了提高密閉性，把入口弄得更狹窄一點。用樹枝做成框架的結構，再擺上落葉

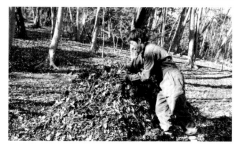

16 大致完成了。從側面看就像一座滿是落葉的小丘

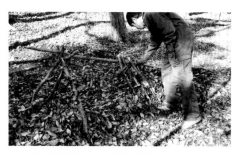

9 開始擺放屋脊兩側的樹枝。為避免單側承受過多重量，最好左右兩側輪流擺放樹枝

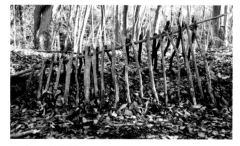

10 兩側樹枝如果太長，會凸出上面覆蓋的落葉，所以要裁切成適當的長度

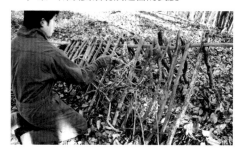

11 將細樹枝斜放在粗樹枝上面，可以像照片裡一樣，使用上面長有樹葉的樹枝

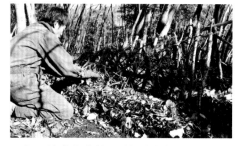

12 開始堆放落葉。鋪好的落葉層最好要有20 公分厚

可供多人使用的遮蔽處所

眾人合力搭蓋樂趣更加分

搭蓋小型的遮蔽處所，一個人安靜度日雖然很好，但有時跟夥伴一起同心協力，建造大型的遮蔽處所，也是很有樂趣的一件事。

這裡要介紹的遮蔽處所的基本構造，會使用到數個三腳支架，用來固定作為骨架的樹枝，然後在上面覆蓋大量的落葉。上部是開放式的，因此可以在裡面升營火是其魅力所在。

若擔心下雨，可以延長其中一側的屋頂，延伸至能夠覆蓋住對側屋頂的程度。

將 4 根粗樹枝放在三腳支架上面固定好，再將支撐落葉用的樹枝斜立靠在粗樹枝上面

堆放落葉

製作 4 個三腳支架

橫向將樹枝綁上去，再放上細樹枝

因為使用了三腳架，所以即使在木頭無法插入的堅硬地面也能搭設。也可以利用生長在地上的樹木或其它方法，視個人巧思搭蓋出不同形式的遮蔽處所

必要的材料

製作三腳支架的樹枝 12 根、架在三腳架上形成框架的粗樹枝 4 根、用以支撐落葉的樹枝大量、大量用以支撐落葉的小樹枝、大量落葉、用來綁橫放樹枝的傘繩

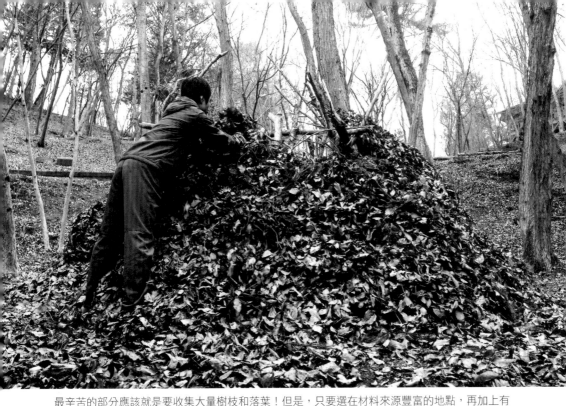

最辛苦的部分應該就是要收集大量樹枝和落葉！但是，只要選在材料來源豐富的地點，再加上有夥伴一起出力，應該能夠建造出很棒的遮蔽處所

因為空間夠大，而且上部是開放式的，因此能夠在裡面升營火。能夠在遮蔽處所裡面用火煮東西真是令人開心。這樣一來，在裏面開個小型聚會也不成問題

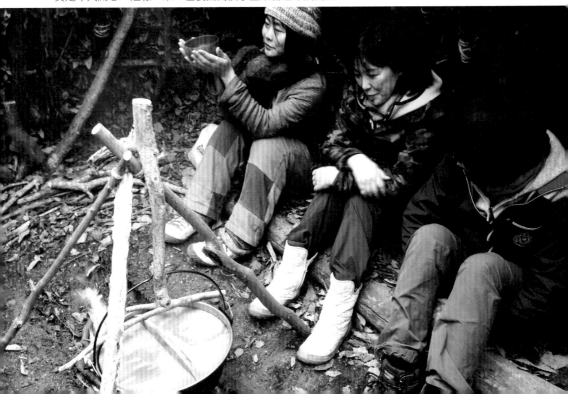

使用吊床

只要有樹木就能懸掛吊床

利用吊床悠哉地享受平常無法享受的擺盪樂趣也是不錯的選擇。只要有兩棵樹木，很簡單就能設置營地。想跟床鋪分開設置，當作另外的休憩設施也可以，或是兼當床鋪用來過夜也可以。結合蚊帳和天幕於一身的吊床非常方便，代表性的商品有 Hennessy Hammock 吊床。

不受限於地面狀況是吊床的優點之一。但是只適合夏季使用，因為懸掛在半空中，直接暴露於風中，在冬季時即使在裡面放睡墊還是會很冷。

吊床能派上用場的地方

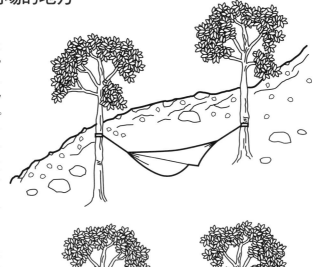

傾斜的山坡等等對篷布式遮蔽處所而言，地面不夠平坦的地方，若是使用吊床，依然能夠設置營地。而且，因為吊床不佔空間，所以即使在樹木密集的森林裡那種天幕難以撐開的地方露營，也很方便

即使地面積水或泥濘也沒關係。因為不管是設置或是撤收營地時都不用碰觸到地面，所以不會被泥巴弄髒。而且也能免於被地面的昆蟲叮咬。因此不難理解為何吊床在叢林地區會被廣泛使用

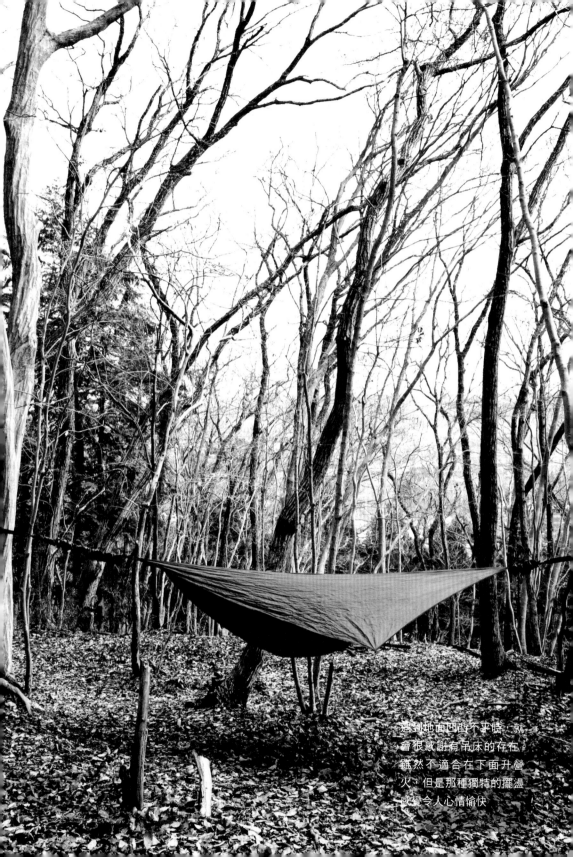

遇到地面凹凸不平時，就
會很感謝有吊床的存在。
雖然不適合在下面升營
火，但是那種獨特的擺盪
感覺令人心情愉快

幕天席地而眠的野宿

完全不搭營的野外露宿

野營相較於一般的露營，本來就是比較粗獷野性的休閒活動，因此很希望大家能夠體驗一下野宿的感覺。

這裡所說的野宿，是指不使用帳篷或天幕，直接露宿野外。睡覺時只使用睡墊和睡袋，冬天則再外加一個睡袋套。

我第一次體驗野宿是在加拿大，那是一所戶外學校的一次攀登雪山活動。在那個好天氣的日子，我看到加拿大的戶外活動愛好者們，從帳篷裡拿出睡墊和雪山專用保暖睡袋在外面睡覺，我就模仿他們也睡在野外。

那裡雖然已經超過森林界限的高度，但是晚上一睜開眼就看見滿天星斗，真的令人心情舒暢。之後就開始對野宿著迷。

回國後，就算不是在雪山上也會這樣做。

習慣野宿之後，就開始覺得搭帳篷真的好麻煩。若沒有下雨的疑慮，甚至連遮蔽處所都不搭設了，直接在營火附近就睡了。

自己和大自然之間沒有任何一下野宿。

遮蔽物，因此在夜晚時能聽見從森林裡傳來的各種聲音，這是平時無法感受到的。或許一開始可能會睡不好，但我覺得這是個不錯的體驗。

然而適合野宿的季節是秋天到春天，夏天有蚊子會無法安眠，蚊子的侵擾比寒冷更令我難以忍受。

如果有辦法在沒有帳篷的情況下在森林裡入睡，之後尚若遇到迷路的情況就能冷靜行動，因此我希望大家可以體驗一下野宿。

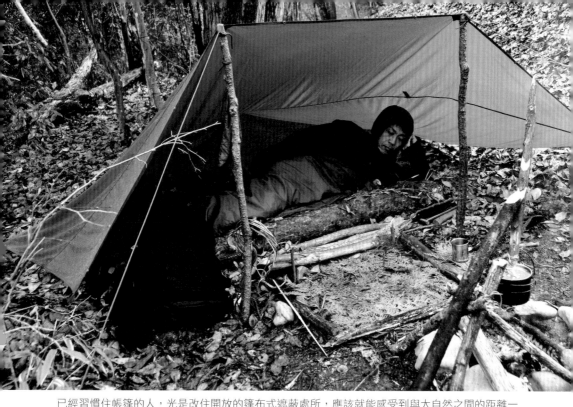

已經習慣住帳篷的人，光是改住開放的篷布式遮蔽處所，應該就能感受到與大自然之間的距離一下子拉近了。我後來覺得搭帳篷很麻煩，已經很多年不搭了

露宿天空下的感覺好好。這個橘色睡袋是 SOL 公司的商品 Escape Bivvy，原來是供緊急時使用的簡易型睡袋，但因為非常小巧輕便，透濕性又佳，所以我很愛使用

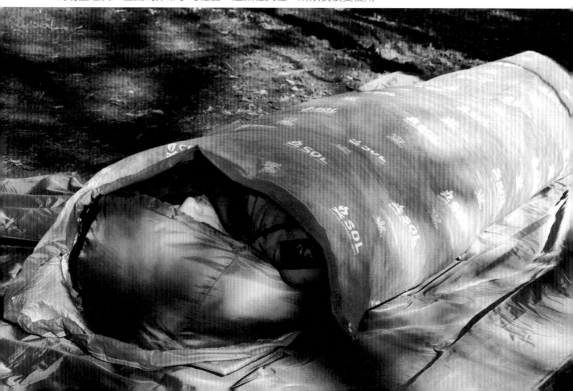

體會下雨的樂趣

下雨天也能悠閒度日

既然野營是在大自然裡休憩遊玩，免不了會遇到下雨的狀況。

因為是休閒活動，大多不會勉強而選擇中止，這固然是合乎情理的判斷，但是下雨天也有下雨天的樂趣。

這裡要思考的不是如何應對壞天氣，而是要如何享受壞天氣。

即使遇到下雨，只要有雨具和天幕就不成問題。首先要穿戴雨具，搭蓋一個天幕下面能夠容納營火，屋頂夠高的遮蔽處所。

此時正是大顯身手的時候，為了避雨，最好能在2、3分鐘之內就搭好遮蔽處所。

遮蔽處所蓋好之後就要處理柴火的部分。若木柴淋濕了就只能忍耐將就了，所以要盡快地開始從周圍收集木柴。

遮蔽處所蓋好了，薪柴收集好了，其它就可以慢慢來。在天幕遮擋下脫掉雨具，開始生火。想辦法讓濕掉的木柴燒起來也是一種樂趣。

下著大雨之際，能夠棲身在自己技術搭蓋而成的遮蔽處所裡，並成功地升起營火，給

了我莫大的自信。在那當下燒個開水，泡個咖啡什麼的，突然覺得下雨似乎也不是什麼壞事。

以我學校的學生們為例，有很多人在雨天時會在天幕下愉快地練習深呼吸。雖然沒辦法吸到芬多精做森林浴，就改做雨天浴吧。

美洲原住民也告訴我，下雨天正是獲得休息和淨化的好時機。有時不妨出門造訪一下雨中森林。

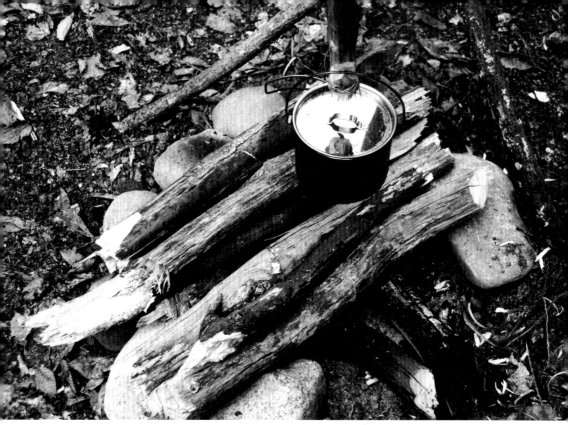

如果天幕下面無法容納營火，或是半途被雨淋濕，可以像照片這樣，在營火上面並排擺放木柴。
雖然無法讓火勢變大，但至少能保護火種

下雨天很方便的椅子

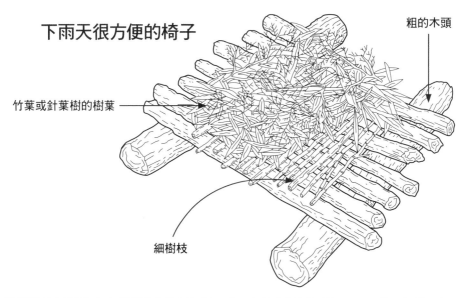

粗的木頭

竹葉或針葉樹的樹葉

細樹枝

當地面被雨水弄濕時，要找個坐的地方就成了困擾。但是若有這樣的椅子，屁股就不會碰觸到地面。
製作方法很簡單，坐起來鬆軟還蠻舒服的。有了這個，就能更輕鬆舒適地度過在遮蔽處所裡的時光

凝視著夜晚營火的火焰讓
人內心有一種平靜感。那
種情況下如果突然點燈，
反而會讓已經適應昏暗光
線的眼睛和心靈受到驚
嚇。也許是人工光線在大
自然的環境中，反而會給
人帶來壓力

有關夜間照明

在漆黑的夜晚，燈光是非常珍貴的東西。攜帶使用電池之類的照明工具，從安全層面來看有其必要性。

我個人的建議是，能照亮視線前方的頭燈和拿在手裡能隨意照亮任何地方的手電筒，最好能各帶一個。

但我只是把它們當作緊急備用工具，相較之下，只靠營火的光線度過夜晚更有情趣。

我在美洲原住民原始技術學校那兒學到，晚上不是活動時間，除了能夠在營火光線下進行的作業之外，其它事情一概不做。

會用到刀具的作業應該趁白天完成，不要留到晚上，所有必要的東西都要在太陽下山之前準備好。

晚上，安安靜靜地凝視著營火（當然連手機都不能碰），身體和大腦很自然地會逐漸進入準備就寢的狀態。順應自然的生理時鐘，在不知現在為何時的情況下自然入睡，就能獲得非常舒適的睡眠。

CHAPTER 4
水的取得
Get water

確保水資源

沒水就無法生存

水對人類來說是生存萬不可缺的資源。前面也提到過，從野外求生的觀點來看，水的重要性僅次於維持體溫的遮蔽處所。

山裡的水資源通常很豐富，容易見到河川溪流或泉水。若詢問當地人，通常都能問到有泉水的地方。

若打算從河川溪流取水，必須調查上游是否有工廠或是住家，是否有動物的屍體。基本上我覺得在野外，水應該不太會成為問題。

而且，如果徒步移動的情況並不多，就沒有一定要在現場收集水資源的必要性。事實上，即使是那些野營玩家，也大多數還是會攜帶自行準備好的飲用水。

雖說如此，還是有可能會遇到找不到水源，或是找不到合適飲用水的情況。

預先想好對應之策，準備好相關裝備，有備無患總是不會錯的。

歐美野營玩家幾乎一定會帶來汲水的容器裡，那殺菌就沒的東西就是攜帶式淨水器。在

第89頁有介紹過，我自己也會帶一個輕巧的淨水器去野營。

所帶的淨水器最好有預防大腸桿菌的功能。用淨水器過濾後的水，若能進一步煮沸殺菌會更安心。

用具的部分，要準備用來從溪流等地方汲水的容器、煮沸殺菌用的炊具或鍋子，另外還要多準備一個容器用來盛裝殺菌過的水。

若是把殺菌過的水又裝回用有意義了。

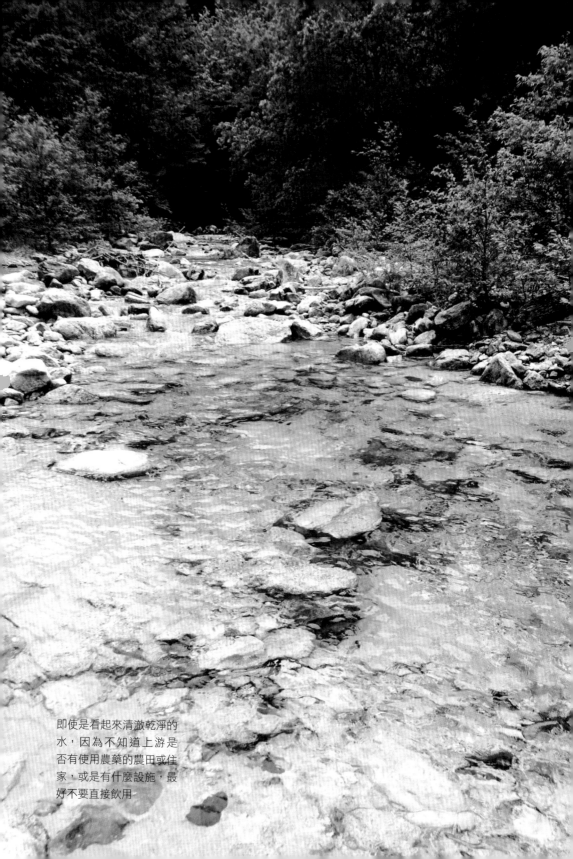

即使是看起來清澈乾淨的
水，因為不知道上游是
否有使用農藥的農田或住
家，或是有什麼設施，最
好不要直接飲用

水的取得方法

如何在野外取水

姑且不論實際上在野營時是否用得到，我還是要介紹一下在野外取水的方法，把這樣的取水知識教給大家。

若真的陷入求生困境，水是攸關性命的珍貴資源，多學一點總是好事。

最簡單的方法就是從河流小溪汲水，但是要避免生喝，還是要先煮沸殺菌。

利用蒸餾的方式，可從地面所含的水或海水等水源裡提取淡水。這種方法可以學起來，但是投入相當多的時間或體力，只能得到極少的水分，因

從河流小溪汲水

若是在山裡，大多會有河川，所以這種取水方式確實比較簡單，能獲得的水量也多。但是要注意污染問題，也可能會感染寄生蟲有致病致死的風險，最起碼一定要煮沸消毒

132

此等面臨緊急關頭時再考慮使用。

與蒸餾的方式比起來，從雨水或露水獲取水源是比較有效率的方法。問題在於收集的方法。

雨水可善用天幕來收集。採集露水可以在小腿纏布，然後在草原到處走動，讓布吸入露水藉此收集。

除此之外，活的植物裡面也含有大量的水分。以有名的山毛櫸為例，據說插進樹皮會溢出水分。事實上，山毛櫸生長的地方通常附近就有溪流，我認為不用仿效他人刻意去傷害山毛櫸，附近應該會有取水更有效率的地方。

蒸餾取水

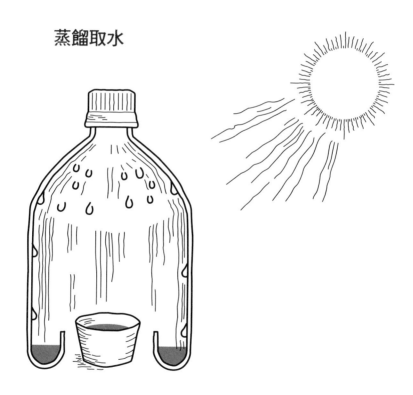

這種方法是把寶特瓶的下部切掉再往內折彎，藉此蒸餾出水分。若懂得應用這個技巧，海水也可以蒸餾。有的方法是利用熱源把海水煮沸，收集水蒸氣。然而耗用大量能源，卻只能獲取一點點的水分，建議無計可施時再用

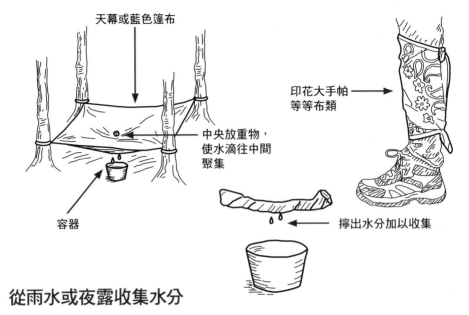

從雨水或夜露收集水分

在野外會弄濕的主要原因就是下雨和夜露。只要在早晨的草原稍微走一圈，鞋子或褲子就會濕透。從膝蓋以下用印花大手帕或是毛巾纏繞包覆，在草原上到處走，就能有效地收集到水分

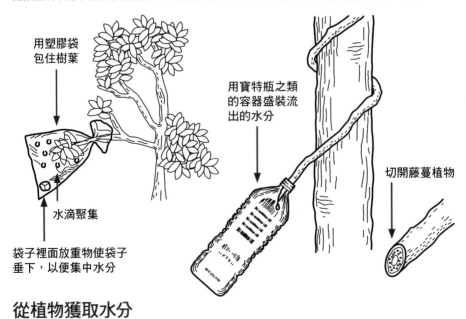

從植物獲取水分

可食用的藤蔓植物雖然會因為季節或場所而有差異，但通常都含有一定程度的水分。確認顏色為透明，滴在手心不會產生刺激感之後再進行收集

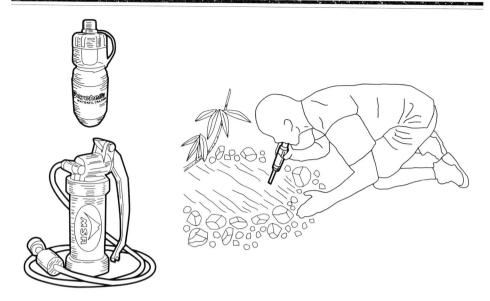

使用淨水器

若有準備淨水器，就能將水淨化成飲用水。有些淨水器可以像吸管一樣，直接從水源吸水飲用，也有那種能夠過濾掉農藥等化學物質和大腸桿菌等細菌的高性能淨水器

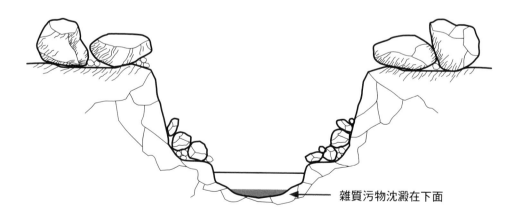

雜質污物沈澱在下面

挖掘地裡的水

這個方法也是屬於應急手段。有時挖掘濕潤的地面會有水跑出來，可直接喝上面澄清的水，或是用杯子舀取，或是將布浸入水裡，再用別的容器盛裝從布裡擰出的水分

煮沸殺菌的方法

沒有可以用火加熱的容器時該怎麼辦

替水消毒最簡單的方法就是煮沸殺菌。至於沸騰時間要多久，有人說只要沸騰就好，也有人說沸騰後再5分鐘，我個人是取中間值的2〜3分鐘，我這樣做還沒有出過問題。

但是，為了煮沸消毒，必須要準備能用火加熱的鍋子。如果沒有鍋子該怎麼辦？

在野外時有一個方法就是用營火燒石頭，然後把石頭放進水裡。這樣做，即使是不能直接放在火上加熱的塑膠或是木製容器，仍然可以達到煮沸消毒的效果。

最大的重點就是要提高石頭的溫度。整顆石頭每個地方都要用火燒過，花時間充分加熱石頭。之後只要把加熱過的石頭放入要消毒的水裡就可以了。

從營火中取出的石頭上面會有髒污，可以將石頭用其他水快速涮一下，再放入要殺菌的水裡。也可以拿具有殺菌作用的針葉樹樹葉來弄掉髒污。

要注意！加熱過的石頭非常燙，手不要太靠近以免燙傷，要利用樹枝等東西做成夾子夾取。

石頭的大小要視容器而定，我覺得一般這樣大小的石頭就很適合。要小心石頭在加熱的過程中有可能爆裂

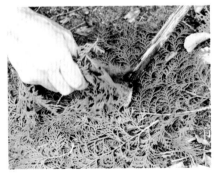

從營火取出的石頭難免會有髒污，此時可用針葉樹樹葉清除

加熱石頭時，營火的剖面圖

從各個方向加熱石頭

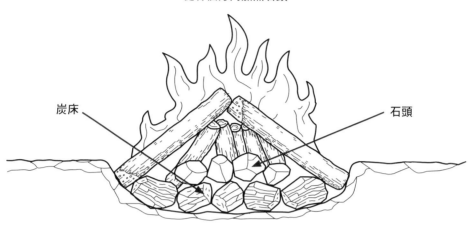

炭床

石頭

又圓又重的石頭，蓄熱性較高且比較不易破裂。要有效率地加熱，不能只是把石頭放在炭火上面，必須把整個石頭包圍住，從四面八方加熱

將加熱過的石頭放入水裡

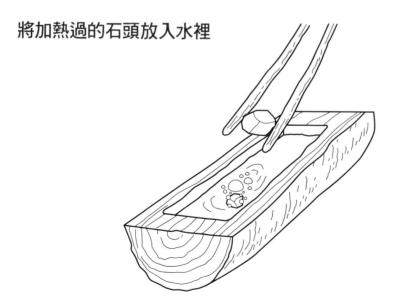

若石頭被營火的灰或土弄髒，會讓要煮沸的水變混濁。可以把草揉成一團，像菜瓜布一樣把髒污擦掉，或是用其他水快速涮一下再放入水中。放入幾顆滾燙的石頭，應該就能讓水沸騰

製作簡易的過濾器

用竹子、燃燒後的餘炭就能自己做

河水或泥水等等沒辦法直接飲用或用於烹調的濁水，可利用過濾器去除雜質。再配合煮沸消毒，雖然不敢絕對保證，但至少能得到比較安全的水。

過濾器可利用就近取得的材料來製作。這裡要介紹使用竹子的製作方法。要填塞進竹子裡的有針葉樹樹葉之類可以緊密壓實的纖維狀物質，再來就是燃燒後的餘炭、砂礫、土、石等等素材。利用這些材料製作五層過濾層。因為水流到最下面需

必要的材料

長度約 30 公分的竹子、燃燒後的餘炭、針葉樹樹葉、砂礫、小石頭

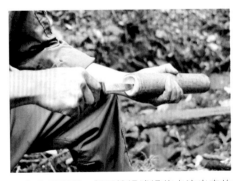

1 將直徑 6 公分左右的竹子切成長度約 30 公分。底部必須是竹節的位置，若中間部分有其它竹節，用棍子捅掉

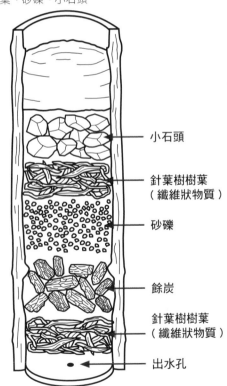

小石頭

針葉樹樹葉
（纖維狀物質）

砂礫

餘炭

針葉樹樹葉
（纖維狀物質）

出水孔

2 在底部開一個可讓過濾過的水流出來的孔，直徑大小約 3 公釐。用刀尖刺入並旋轉，很容易就能挖出一個洞

要時間，所以在最上面要保留能讓濁水滯留的空間。

這次找到的是羽葉花柏的葉子，所以把它塞入淨水器的纖維狀物質的那兩層，若有其它能緊密壓實的纖維狀素材，也可以拿來填塞。野營的人有個普遍的習慣就是，除了記東西的「名稱」，還會連同那個東西的「性質或是觸感」一起記起來，這樣做有助於提升應變能力。因為即使記得名稱，到了現場也不見得能找到同樣的東西。

如果找不到竹子，也可以使用寶特瓶。發生都市災害等事故時，寶特瓶應該會比竹子更容易取得。保持隨機應變的態度非常重要。

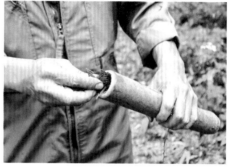

3 為了避免砂礫從下方孔洞掉落，先把針葉樹樹葉撕碎塞進去，再用棍子把葉子往內推並壓實

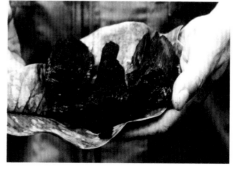

4 把營火燒過的餘炭放進去。表面積總合越大過濾效果越好，所以以最好先打碎再放進去。餘炭也是要用棍子塞進去

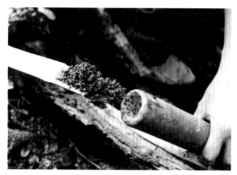

5 依序將細砂礫、避免細砂礫往上浮起的針葉樹樹葉、小石頭放入竹子裡。每一層越厚，淨化能力越好

6 從上面把水倒入並稍微等待一下。最初流出來的水會有一點點混濁，反覆過濾幾次之後，流出來的水就會變得清澈

CHAPTER 5

生火

Make a fire

享受營火的樂趣

火是一切的中心

若説營火是野營樂趣的主角，真的一點也不為過。

不僅嘗試各種生火方法很有趣，光是凝視著火焰就有療癒的效果。有能力隨心所欲地控制火的大小和強弱也是一種樂趣。

在美洲原住民的觀念裡，火能為我們的心靈帶來能量，我也這麼認為。曾經試過幾次野營不升營火，都會感覺特別空虛寂寞。

然而，若是能夠伴隨著營火過夜，會覺得歲月靜好，就這樣不要天亮。

而且火還能帶給我們光和熱。昏暗模糊的營火光芒，對在大自然中過夜來説剛剛好。除此之外，在寒冷的冬天裡，也會慶幸有營火帶給我們溫暖。

對料理食物而言，熱源也是不可或缺的，如此才能讓原本不能生吃的東西烹煮成能吃的食物；讓原本不好吃的東西，變成美味的食物。

對火要心懷感謝之情，希望今後都能盡情享受營火的樂趣。

火能賜與我們的東西

可供煮食的熱能

從營火能獲取煮食不可或缺的熱能，而且火力充足。掌握技巧之後，不管想要強火或是弱火都能控制自如

能讓人放鬆的火焰

光是看著輕擺搖曳的火焰，心情就不自覺地平靜下來。大概除了營火以外，很少有其它東西有這種效果了吧

可供取暖的熱能

營火的火焰或許是遠紅外線的效果，真的能讓人感到溫暖。冬天若沒有升營火，就只能寒冷地度過漫漫長夜了

可供照明的亮光

營火的亮度雖比不上電池式的照明工具，但是比較柔和。對古代人來説，這樣的亮光無疑是非常珍貴

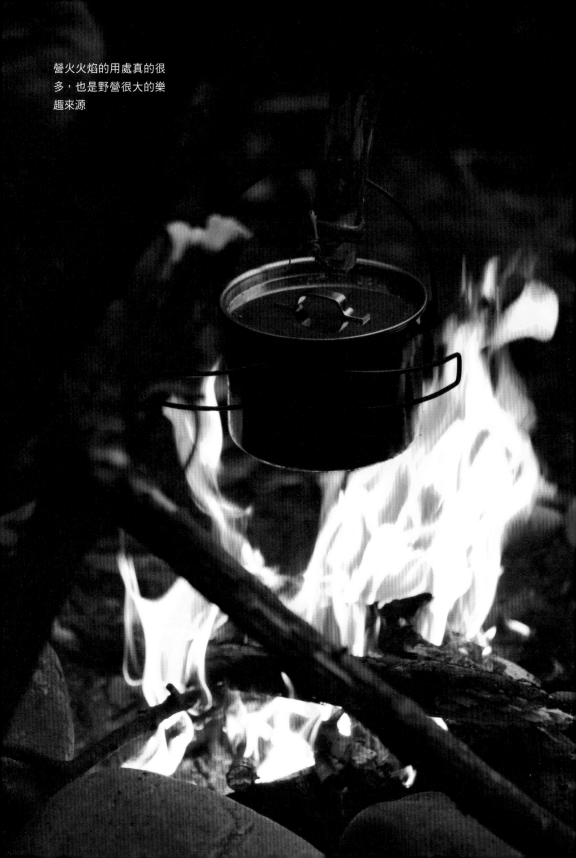

營火火焰的用處真的很
多,也是野營很大的樂
趣來源

點燃薪柴的方法

不用打火機生火才算合格

都市生活的人通常不會感念火的恩惠。瓦斯爐只要轉一下或按一下開關，輕輕鬆鬆就能點著火。

但是到了戶外，只要嘗試升一次營火，就會明白要從無到有，把薪柴點燃並不是一件容易的事。這個時候，你才會切身感受到，火是多麼珍貴的東西。

生火有很多種方法，但我想大家都知道的應該是在超商就能買到，一按就能點火的打火機吧。

再來就是古早時代常用的火生火方法。

柴也很方便，它能燃燒一小段時間，點著引火材之後直接丟進柴堆裡就可以了。

除此之外，還有日常生活中不太用得到的鎂棒打火石。這種打火石是將鎂棒刮出粉末，只需打出火花就能點燃。在惡劣氣候下皆適用。

另外，還有不使用專用的點火工具，而是透過木頭與木頭摩擦或是利用陽光聚焦的原始點火方法。

總之，不要侷限於其中一種方法，而是要盡可能學會各種生火方法。

最重要的是，生火本身就是個有趣的遊戲，若能多學會幾種生火的方法，樂趣也會跟著增加。

學習並熟練各種生火的方法，從備用方案的角度來看也很重要。

備用方案的概念就是當某個方案沒有作用時，還有其它方案能彌補，這在求生時就更顯得重要。舉例來說，遇到火柴被淋濕的情況，若有帶鎂棒打火石，依然能夠生火。

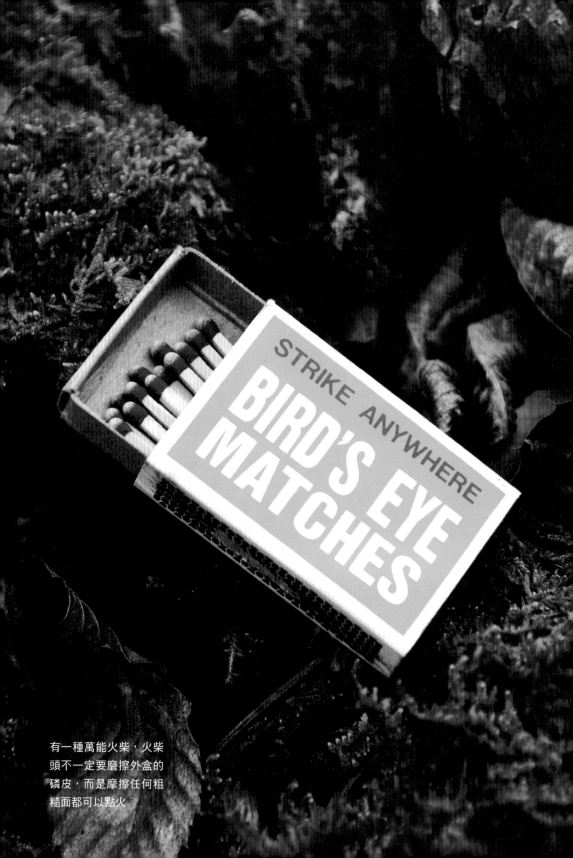

STRIKE ANYWHERE
BIRD'S EYE
MATCHES

有一種萬能火柴，火柴
頭不一定要磨擦外盒的
磷皮，而是摩擦任何粗
糙面都可以點火

鎂棒打火石的使用方法

關鍵時刻能派上用場的生火方法

鎂棒打火石可說是野營必學的生火方法！比使用火柴或打火機要稍微困難一點，但這點不便之處可能反而是好事。

此工具的最大優點就是不怕水。即使掉到水裡，只要把水分擦去，依然能馬上摩擦出火花。而且可說是半永久性的，一個打火石可以使用數千次，也是它吸引人的地方。

鎂棒打火石本身不會生出火焰，它是藉由摩擦產生生火花瞬間點燃鎂粉，因此一定要有火絨接續燃燒。

提到鎂棒打火石的使用方法，或許有人會想像成用燧石生火的敲擊方式，但那樣很難把火點著。

其使用訣竅是，刮擦的距離要盡量拉長，劃過整根鎂棒，最後用力一刮濺出火花。

若覺得很難點著，可以等削落多一點鎂粉之後再刮擦出火花也可以。

至於火絨，會在第148～151頁介紹選擇與製作方法。

鎂棒打火石的優點和缺點

優點

· 弄濕還是能使用
· 能半永久性使用

缺點

· 點火需要掌握訣竅
· 需要火絨

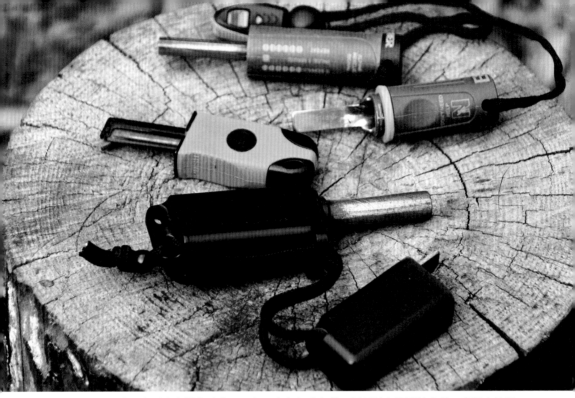

鎂棒打火石，也有人稱它為鎂棒點火器，市面上有各式各樣不同品牌和類型的產品。我個人最常使用的是照片下方 Strikeforce 公司出的打火石，能刮擦出較大較多的火花，容易使用

使用上還不熟悉時，可以用鎂棒前端抵住火絨，讓火花盡可能地往火絨飛濺。刮擦的距離要長，劃過整根鎂棒是訣竅

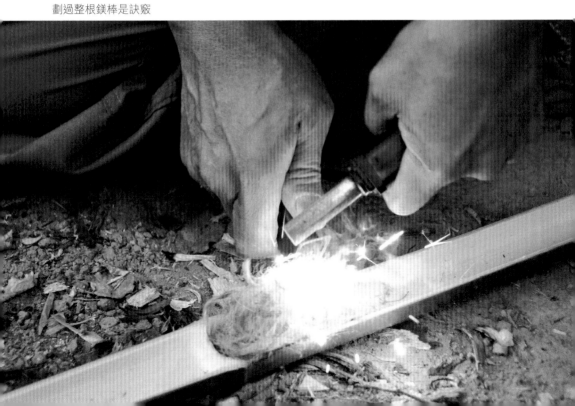

火絨

火焰燃起的源頭

火絨有火源的意思，你就把它想像成是一種能讓摩擦產生的熱或是鎂棒打火石的火花生出火焰的燃料。平常有時間可以在家裡先準備好。

火絨的條件就是易燃性高，也就是說只需要一點點的熱或是火花就能點燃並產生火焰。

總之，就是必須要很容易著火燃燒。

只要是易燃物都能拿來做為火絨，事實上也確實有很多東西可以使用。

火絨的特徵主要有三點：輕飄柔軟、纖維狀、乾燥。只要

同時滿足這三點，就有很大的機會可以拿來做為火絨使用。

可以做火絨的東西很多，包括扯散的麻繩也可以。

我自己經常會剝一點杉樹皮，用兩手相互摩擦搓揉杉樹皮，不需要花太多時間就能完成。

除此之外，竹葉雖然乍看不是纖維狀，但是縱向撕得很細就會變成纖維狀，然後跟杉樹皮的做法一樣，充分搓揉。

其它還有乾燥的加拿大一枝黃花、寬葉香蒲的穗狀花等等，都可以拿來當作火絨。

然而，沒有必要把這類東西的名稱都記起來。只要記得輕飄柔軟、纖維狀、乾燥這三個特徵。

到了野外時，把覺得符合特徵的東西收集來試試就可以了。把感覺記起來的方法就野營而言是很重要的。

順帶一提，有些人聽到這三個特徵，說不定會想到頭髮和動物的毛是否也很適合當做火絨呢？不過毛髮或多或少還是含有水分，點火時只會冒煙，不容易燃燒。

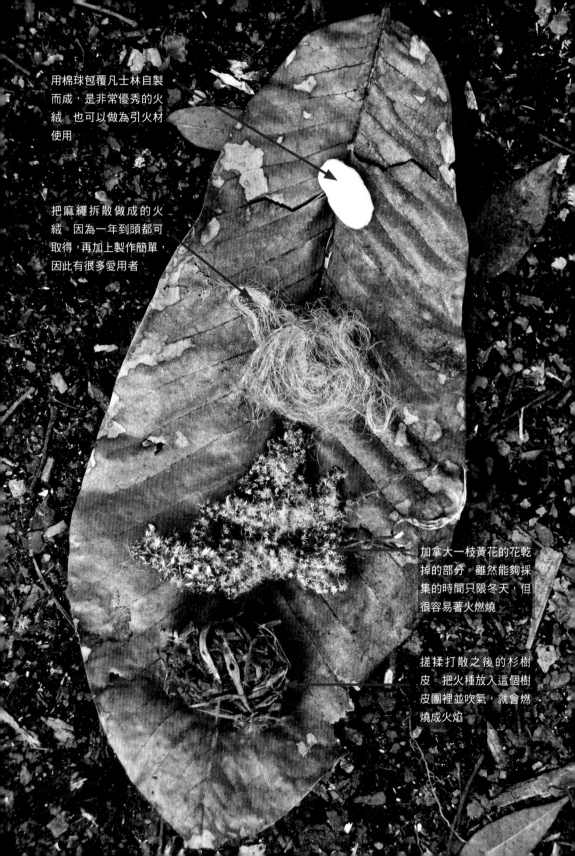

用棉球包覆凡士林自製而成，是非常優秀的火絨。也可以做為引火材使用

把麻繩拆散做成的火絨。因為一年到頭都可取得，再加上製作簡單，因此有很多愛用者

加拿大一枝黃花的花乾掉的部分。雖然能夠採集的時間只限冬天，但很容易著火燃燒

搓揉打散之後的杉樹皮。把火種放入這個樹皮團裡並吹氣，就會燃燒成火焰

製作碳化布

利用不要的布製作而成的火絨

想使用鎂棒打火石，用麻繩卻怎麼也生不了火時，此刻碳化布就派上用場了。這裡要介紹碳化布的製作方法，可以在出發前先製作好帶著。

所謂的碳化布就是利用空燒的方式讓棉布碳化之後的東西，易燃性高，利用燧石或鎂棒打火石，只要一點點火花就能點燃。

而且，因為碳化布的火是一點一點慢慢地擴散燃燒，把點燃的碳化布用弄散的麻繩或是落葉包起來並吹氣，就能順利地燃起火焰。

想要製作碳化布，只需要一塊不要的棉布、罐裝飲料或食品罐頭之類的空鐵罐和鋁箔紙就可以了。可以使用穿舊的T恤或毛巾等任意的布料都可好。再用細樹枝或刀具在鋁箔紙上戳出一個直徑數公厘的小洞。

材料準備好了之後，要準備把鐵罐的蓋子去除，做成空燒用的容器。

把鐵罐有飲口的那一面，在水泥地用力磨擦到發出嘎哩嘎哩的聲音，就能將整個蓋子去掉。若使用的是易拉罐的空罐頭，蓋子早已整個去掉，就不

需要這道工序了。

再來，將布裁切成適當大小，約5公分見方左右，塞入空鐵罐裡，然後用鋁箔紙確實將罐口封好。

接下來用大火加熱鐵罐。因為氣味有點重，所以在用營火或是瓦斯爐加熱時最好能在屋外作業。

起初煙會不斷從洞口冒出來，等到沒有煙了，就代表碳化完成。有時候也會有像焦油般的茶色液體從洞口流出來。

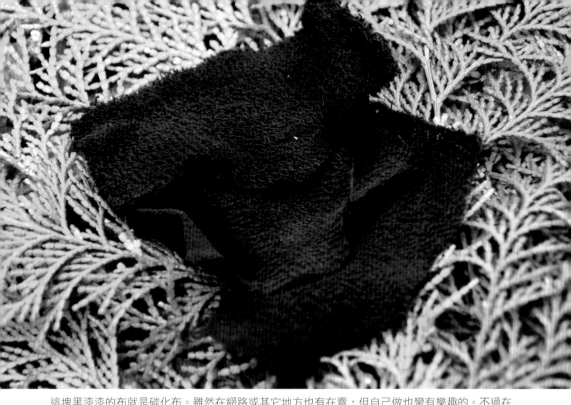

這塊黑漆漆的布就是碳化布。雖然在網路或其它地方也有在賣，但自己做也蠻有樂趣的。不過在製作過程中會產生氣味，所以不建議在屋裡做

從洞口冒出的煙若出現火，可能會導致罐裡的布燃燒掉，因此要特別注意。有時會像照片這樣，從洞口流出些許茶色液體。等罐子冷卻之後再將碳化布取出

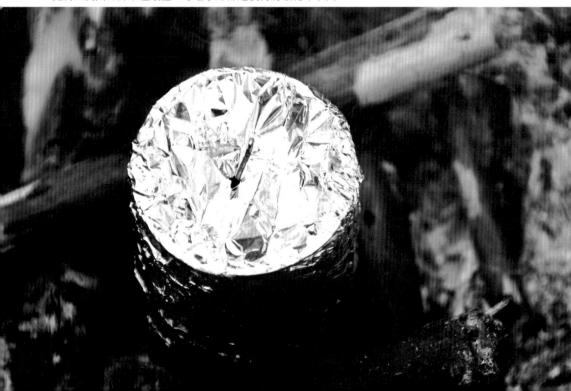

引火材

為了讓火絨所點燃的火擴大

引火材能讓火絨點燃的火變大，並讓火勢能轉移到細木柴上面，可説是能讓火勢接續並擴大的材料。

即使易燃性比火絨稍差一點，但若是點燃的火焰較大，持續的時間較長，就適合當引火材。

若使用的是火柴或打火機，可以不用火絨，直接點燃引火材就能夠生火。

露營或烤肉用的相關商品雖然很多，但不一定要特別去買，大自然裡有很多可當引火材的素材，身邊現有的東西也可以

拿來利用。

秋天到春天這段期間，大自然裡最容易取得的引火材就是落葉。會沙沙作響的乾燥落葉最適合拿來做引火材。

含有油脂的杉樹或松樹的枯葉非常容易點燃，我也經常使用。

大自然裡找得到的素材還包括白樺樹的樹皮、松樹的樹脂，還有第154頁要介紹的樹脂棒等東西，都是不錯的引火材。

除此之外，我們日常生活當中觸目所及之處，也有不少可拿來當引火材的東西。

例如布質的封箱膠布。若整捲帶去有點佔空間，可以像左頁照片一樣，取適量捲成一捲，納入生火用具組裡，跟打火機放在一起。

在歐美有許多人會使用護唇膏當做引火材。取少量用脫脂棉或是棉球包起來，易燃性高，然後再用鎂棒打火石就能點燃。

我的類似做法是用棉球包覆凡士林做為常備用品。這個東西不管是當作火絨或是引火材，都很方便。

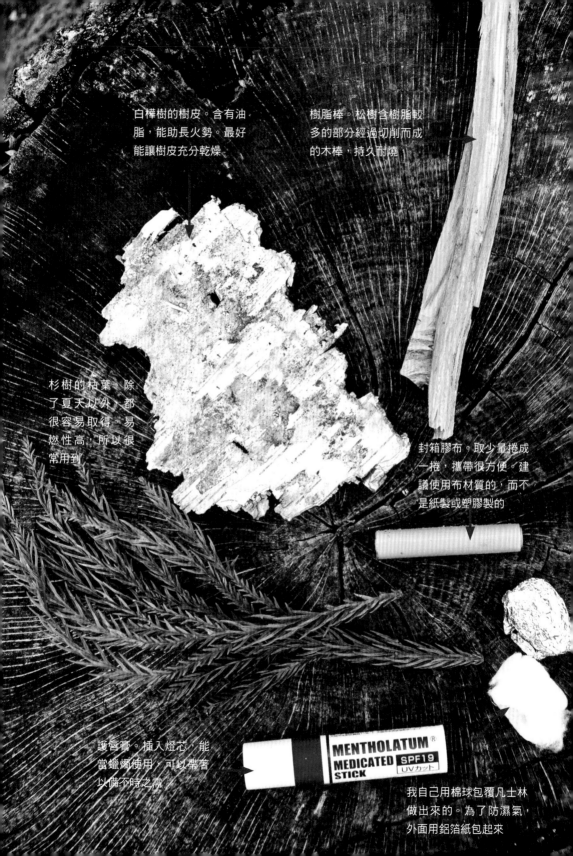

白樺樹的樹皮。含有油脂，能助長火勢。最好能讓樹皮充分乾燥

樹脂棒。松樹含樹脂較多的部分經過切削而成的木棒，持久耐燒

杉樹的枯葉。除了夏天以外，都很容易取得。易燃性高，所以很常用到

封箱膠布。取少量捲成一捲，攜帶很方便。建議使用布材質的，而不是紙製或塑膠製的

護唇膏。插入燈芯，能當蠟燭使用，可以帶著以備不時之需

MENTHOLATUM®
MEDICATED
STICK
SPF19
UVカット

我自己用棉球包覆凡士林做出來的。為了防濕氣，外面用鋁箔紙包起來

樹脂棒

從松樹的倒木取材製作而成的引火材

所謂的樹脂棒，就是從松木上面取含較多樹脂的部分，經過切削所製作出來的木棒。

除了稱之為樹脂棒以外，還有松明子、肥松、馬雅棒等各種講法，自古以來便被當作火把使用。

我是在加拿大溫哥華島的一所戶外學校裡得知這個東西的。溫哥華島是非常潮濕的地方，從前居民們一直為生火這件事所苦，但是這個樹脂棒幫了很大的忙。

據說它原本是美洲原住民在樹的根部或是樹枝的基部是樹林裡尋找腐朽傾倒的松樹。松樹想要製作樹脂棒，得先在森

下雨天，無法順利生火的緊急時候才會拿出來用的寶貴物品。

樹脂棒又有「懶人木」的別稱。這是因為若經常使用它，讓生火這件事變得太簡單，會使人變懶的緣故。

因為太常使用會讓技術無法提升，所以我們最好也只是帶著，下雨天或緊急狀況時再使用就好。

脂比較容易聚集的地方，以那些部位做為搜尋重點，就能發現帶著琥珀色光澤的樹脂硬塊。

若表面有樹皮，會比較不容易判別，此時可以用柴刀等刀具輕輕地削掉樹皮後察看。若有樹脂凝固，應該會聞到松脂的氣味。

採集好木塊之後，把樹皮和不要的部分削掉，接著將其切削成細木棒狀保存起來供以後使用。

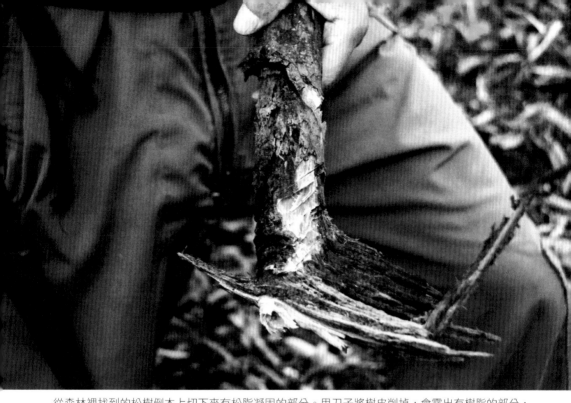

從森林裡找到的松樹倒木上切下來有松脂凝固的部分。用刀子將樹皮削掉，會露出有樹脂的部分，再用背敲法把松木分解成小塊

樹脂棒的特性是非常耐燒，即使被雨淋到，火也不容易熄滅。若一直使用它，生火技術就不會進步，但還是可以帶著以備不時之需，會比較安心

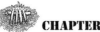

火媒棒

薪柴濕掉時的替代方案

拿一根木頭用刀子加工，就能做成兼具火絨和引火材功用的火媒棒。

用刀子不斷切削木頭，削出許多如同羽毛般的捲曲但不會脫落的木片。木片若削得越多、越薄，用鎂棒打火石的火花就可以點燃。

若已經有弄散的麻繩或杉樹皮等等符合火絨「輕飄柔軟、纖維狀、乾燥」條件的東西，就不用特地製作火媒棒了。事實上，我自己也很少在野外製作火媒棒。

但是，若遇到下雨找不到乾燥樹枝時，就是火媒棒發揮作用的時刻了。

撿拾稍微粗一點的木頭，用背敲法將木頭分解成小塊，例如四塊，讓靠近中心乾燥的部分露出來。然後再把木頭削細，製作成火媒棒。

這種做法只需要準備一根木頭就能同時製作出火絨和引火材，讓木頭很容易就能點燃。

我個人認為，地面被大雪覆蓋難以撿拾小樹枝，或是找不到乾燥樹枝或木材這樣的地方，促成了火媒棒的誕生。遇到這類的情況，使用火媒棒確實是非常有用的技巧。

此外，我覺得火媒棒很適合用來練習用刀技巧。要把木頭一片片地削薄，沒有好好保養、不夠鋒利的刀子是辦不到的，同時也需要靈巧精細的刀功。

製作火媒棒是否得心應手，能反應出刀子的維護狀況和個人的用刀技巧。

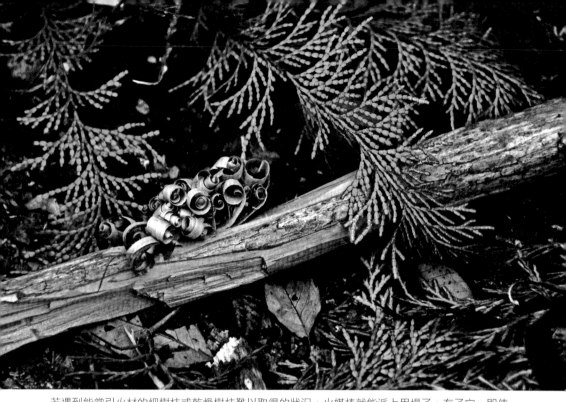

若遇到能當引火材的細樹枝或乾燥樹枝難以取得的狀況，火媒棒就能派上用場了。有了它，即使沒有火絨還是能夠升營火，因此務必要學會這個技巧

想要練習用刀技巧，製作火媒棒最適合不過了。希望你們能反覆多做幾次，藉此提升用刀技巧。練習時，像活木那種含有水分的木材，會比乾燥的木材更好操作

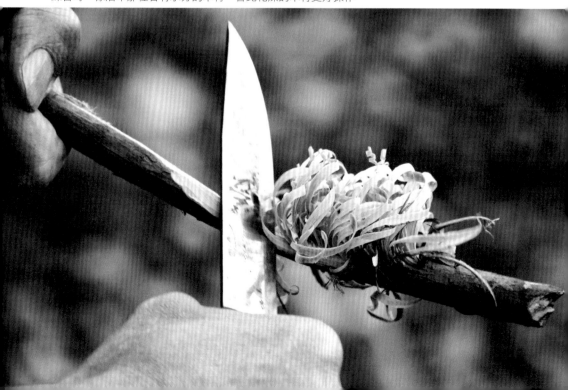

有效率地收集薪柴

枯立木是最佳的薪柴

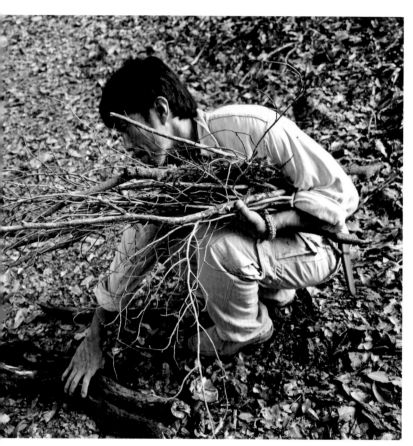

只要地面沒潮濕，就能在地上找到掉落的乾燥樹枝。樹枝是否乾燥，只要折看看就能判別。折斷時會發出啪一聲的清脆聲響，就是已經乾燥的證據

要用於營火的薪柴應該選擇乾燥的比較好，因為乾燥的薪柴容易點燃，也比較不會冒煙。

但是要如何才能有效率地收集可供一整晚使用的乾燥薪柴呢？

首先想到的應該就是到處撿拾掉落的枯樹枝。

在森林裡稍微走一走，就能看見許多掉落的樹枝。光是撿拾那些樹枝很快就能收集到一定程度的數量。

然而，掉落在地上的樹枝往往都是潮濕的。甚至有的已經

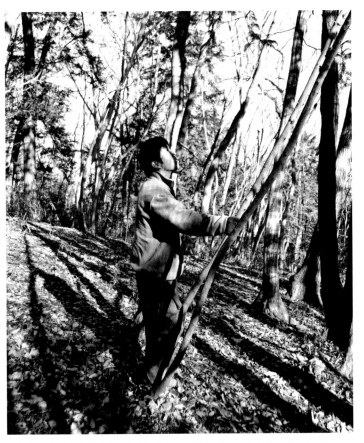

起初要判別是枯立木還是活木或許有困難。若是枯立木，即使不用斧頭等刀具，用手去推就會傾倒

腐爛快要分解回歸土壤，這樣的木柴不適合拿來做為薪柴。

那麼，要如何才能取得品質更好的薪柴呢？最佳的做法就是尋找枯立木。

森林裡有些樹木已經枯死卻仍然立於地上。這種木材沒有吸收地面的濕氣，因此是最棒的薪柴。

將只要用手推就會倒的枯立木，整棵帶回營地，再用斧頭或是鋸子分解成小塊，一口氣就能收集到大量品質優良的薪柴。

但是，也有人認為不應該將還沒倒在地上的枯立木拿來當薪柴，這就只能依賴個人自己的判斷了。

整理收集到的薪柴

按照粗細分類，折成適當的長度

收集好薪柴之後，接下來就是要進行分類。

為什麼要整理薪柴？這是因為薪柴的使用時機主要是視粗細度而定。

升營火的基本順序是先從細的薪柴開始放，再逐步加粗。若添柴火時一直在放很快就燒掉的細木柴，會很累人。

希望能儘早轉換到能持久燃燒的粗木柴，為此若能事先按照粗細做好分類就會很方便。

分類的方法有很多種，不過一開始不妨先試著按照粗細分成四類。

首先，最細的種類是跟鉛筆筆芯差不多粗細的樹枝；再來是跟鉛筆差不多粗細的樹枝；然後是跟拇指差不多粗細的樹枝；最後就是所謂的OK尺寸，也就是跟拇指和食指在比OK手勢時形成的圈圈大小差不多粗度的樹枝。

在添入柴火時，按照從細到粗的順序放入這四種薪柴，等到火焰已經大到足以燃燒OK尺寸的樹枝之後，就可以再放入與手腕差不多粗細的薪柴起來。

如果遇到風雨很大等環境惡劣的狀況，最好要多準備一點與鉛筆筆芯差不多粗細有利於燃燒的樹枝。至於要準備多少細的樹枝若也能準備差不多的量，大概就是全部樹枝集中成一束時，約當於手腕的粗細。

除此之外，與鉛筆差不多粗細的樹枝若也能準備差不多的量，多半都能成功地把火生起來。

若第二天早上還有餘燼未滅的微弱火焰，只要把細樹枝放進去，就能讓營火再度復燃起來。

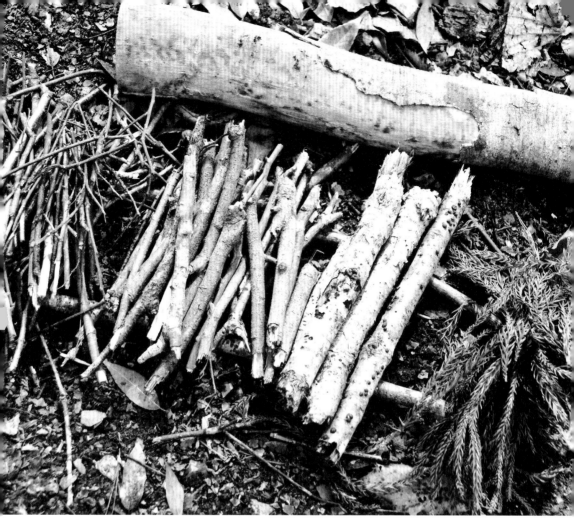

有時為了想製造能驅蟲的煙，並長時間維持營火，我反而會選擇燃燒時會冒煙但是耐燒的活木。
除了粗細度之外，應該也要依據乾燥程度分類

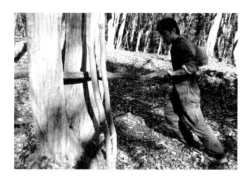

用右圖的方法或是用腳踩都無法折斷的粗樹枝，可以將樹枝卡進分叉的兩根粗壯樹幹之間，利用槓桿原理將之折斷。

收集到的薪柴，要配合火床的尺寸處理成統一的長度。像照片這樣，用膝蓋抵住木柴往前推，同時左右兩手往後扳，很簡單就能把木柴折斷

火床的種類

製作能長時間維持火勢，事後又好清理的火床

古代的美洲原住民認為火是有生命的，因此在生火的時候，會相當慎重其事地製作火床，做為迎接生命之火的場所。

我也仿效他們的做法，只要沒有時間的限制，就一定會視需要搭設特定型式的火床。

火床是一種合乎科學原理的構造。為了讓火能夠燃燒，氧氣、燃料和熱能三大要素缺一不可。而火床在這當中，扮演了提高熱能的角色。

大根的薪柴就能維持相當的火熱度很高的營火，只要添入大根的薪柴就能維持相當的火勢，不需要靠頻繁地吹氣或煽風去助燃。

若說到最正統的火床形式，大概就是在地面挖出盆狀凹洞的圓形火床了。

由於這個形狀是往中心凹陷，因此燃燒的薪柴所產生的炭火，很自然地會落進圓形的中央，使得高溫的炭火能集中在中央，提高營火的熱度，進而讓薪柴燃燒得更順暢，形成良性的循環。

撿石頭鋪滿火床的底部，雖然很耗費工夫，但是對於提高熱度很有效果。當天氣寒冷或是烹調食物時，如果需要很高的熱度，請務必試試這種方法。

不過，火床的形式也不一定要侷限於盆狀。遇到下雨天地面潮濕時，也有不挖掘地面，只放置幾根薪柴，然後直接升營火的方式。

此外，也可以挖成像鑰匙孔的形狀，劃分出料理的區域，這種被稱為鑰匙孔形的火床很方便，希望大家也能試試看。

圓形

當天來回等時間不充裕的情況下，這種火床形狀簡單，而且面積不大，能集中熱能，事後的清理也很輕鬆

鑰匙孔形

將火床劃分成料理區和營火區兩個區域。在營火區點燃的柴火可以移往料理區，要調整火力很簡單

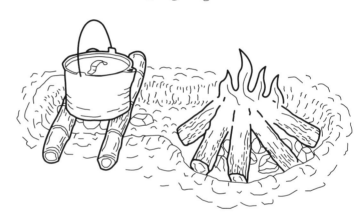

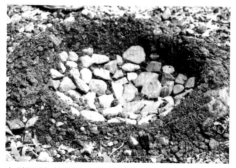

在地面挖出盆狀凹洞並鋪滿石頭，能提升營火的熱度，這樣在添加薪柴時，也會燃燒得更順暢，能充分享受營火的樂趣

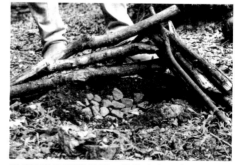

從地面往下稍微挖低一點的火床，會讓雙腳附近變得特別溫暖。此外，若能額外搭設熱能反射板（第 176 頁），可以減少熱能散失，讓身體接收更多熱能

鑰匙孔形火床

劃分出專供料理使用的區域

有一種鑰匙孔形火床，非常方便好用，希望大家能學起來。

所謂的鑰匙孔形火床，顧名思義就是在地面挖出如同鑰匙孔般形狀的火床。

圓形區域通常是用來升營火，細長形區域則是供煮開水或烹調料理使用。

刻意將火床劃分成兩個區域有幾個好處，首先第一個好處就是方便料理。

這種火床在升營火時，會先在圓形區域生火，然後再把生好的柴火或炭火移到細長形區域，藉此調節溫度。

用營火烹調料理很辛苦的一點就是調節溫度，利用這種火床，很簡單就能調整火勢。雖然沒辦法像瓦斯爐一樣轉一下旋鈕就好，但已經簡單輕鬆許多。

最適合用來料理食物的營火通常並非熊熊大火，而是火焰消退的狀態下燒得通紅的炭火。

於細長形區域的大小。這個區域太大，想提升火力，就需要準備大量的柴火，這就必須搬移更多的柴火，而柴火堆得越高就會變得越不穩固。所以這個區域要盡可能做得小一點，只要能足夠供料理使用就可以了。

是這種鑰匙孔形火床，就可以一邊用炭火烹調，一邊欣賞並享受營火的樂趣。

鑰匙孔形火床的製作重點在

然而這種狀態下，亮度和熱度都不足，也無法享受營火燃燒時劈哩啪拉作響的樂趣。若出最適當的大小。

需考量炊具的數量和尺寸做

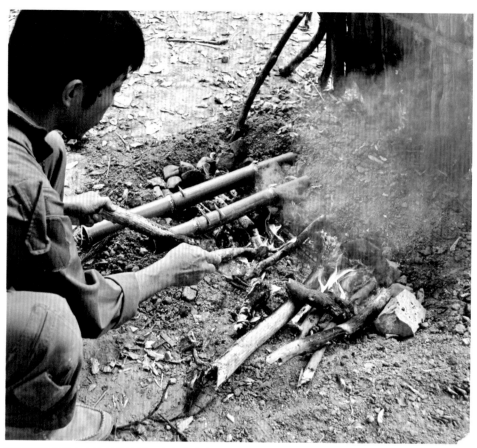

利用鑰匙孔形火床炊煮竹筒飯。在火床的右側燃燒薪柴，再將生好的柴火移至左側料理區。細長形區域的寬度是配合竹子的長度

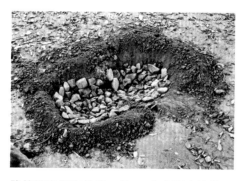

雖然深度沒有規定，但 20 公分深應該就足夠了。跟其它類型的火床一樣，在底部鋪滿石頭，有助於提升火力

先挖出鑰匙孔形狀的凹洞。若沒有挖掘的工具，可以用刀子將樹枝末端削尖，做成簡易的十字鎬。最好能找到略為彎曲、好握順手的樹枝

架設柴火的方法　單坡型

最常使用的基本架設方式

在升營火時，需要花時間架設柴火。架柴的方法有很多種，我個人最常使用的就是這種單坡型。

理由是做起來輕鬆。它的形狀是截取之後要介紹的圓錐型的其中一部分，架設時無需使用那麼多樹枝就能完成。

其做法首要先挖洞製作火床，然後在裡面橫向擺放一根粗木頭。

這根木頭主要不是用來燃燒，而是如枕頭般讓其它薪柴斜靠在上面，同時也具有阻擋熱能散失的作用。

在這根粗木頭前面先擺放作為引火材的杉樹枯葉，再由細到粗依序放上如鉛筆芯粗細的細枝、如鉛筆粗細的樹枝和如拇指粗細的樹枝，擺放成三角形的形狀。為了避免熱能散失，三角形的頂點要確實閉合。

架設時可以這樣聯想，起初的小火焰需要吃小的燃料，然後隨著吃的燃料越來越大，火焰也跟著逐漸變大起來。

架設完成之後，用一根火柴點燃杉樹落葉，然後不用特別去理它，慢慢地就會整個燃燒起來。

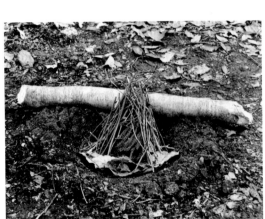

如果地面潮濕，可以先鋪上乾燥的落葉，這樣做可以避免引火材的杉樹枯葉受潮

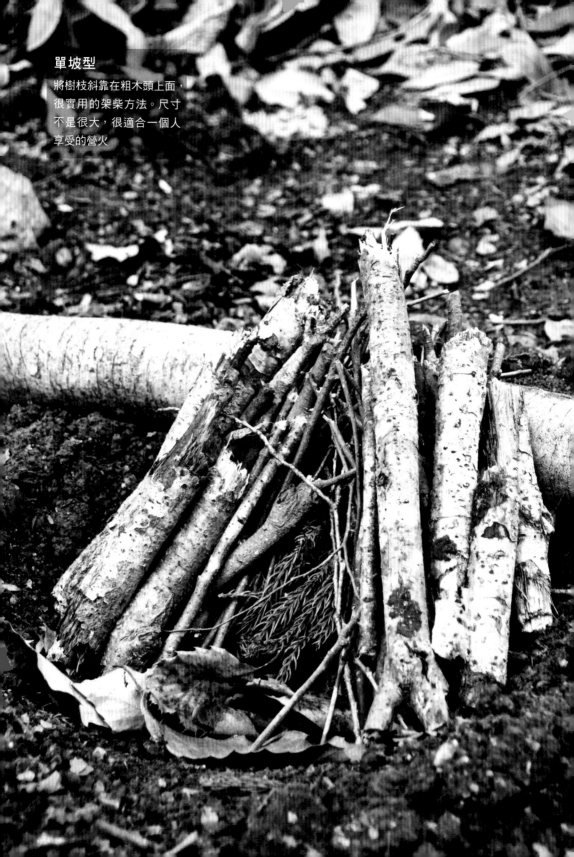

單坡型

將樹枝斜靠在粗木頭上面，
很實用的架柴方法。尺寸
不是很大，很適合一個人
享受的營火

架設柴火的方法　圓錐型

薪柴潮濕時建議使用這種方法

這種架設柴火的方式所堆砌出來的薪柴，其形狀就好像是印地安人移動式住所的圓錐形帳蓬。

要把薪柴立起來雖然有點麻煩，但這樣的構造能讓火焰往上竄升，很適合用在可供數人一起圍坐取暖的大型營火。

這種架柴方式必須將薪柴斜立堆砌成圓錐形，並不是件容易的事。

先擺放作為引火材的杉樹枯葉，然後再用兩手握住如鉛筆芯般最細的樹枝的兩端，從正中間對折之後直接插入地面，用擔心。

這種架設柴火的方式所堆砌出來的薪柴，其形狀就好像是印地安人移動式住所的圓錐形帳蓬。

這樣就做好正中央的支撐物，之後要擺放其它薪柴就比較容易了。

再來就是要想辦法把樹枝斜立堆砌成圓錐形。跟單坡型的做法類似，都是照著由細到粗的順序擺放。每一層堆放的厚度最好要能完全覆蓋住前一層的樹枝。

為了將熱能封鎖在裡面，樹枝之間盡量不要有空隙。或許有人會說這樣空氣沒辦法進到裡面，但我認為木材放得再密都無法完全隔絕空氣，所以不用擔心。

將最細的樹枝插進地面之後，再將粗一個等級的樹枝像三腳架一樣擺上去，頂點的位置決定好，想像漂亮的圓錐形就比較容易了

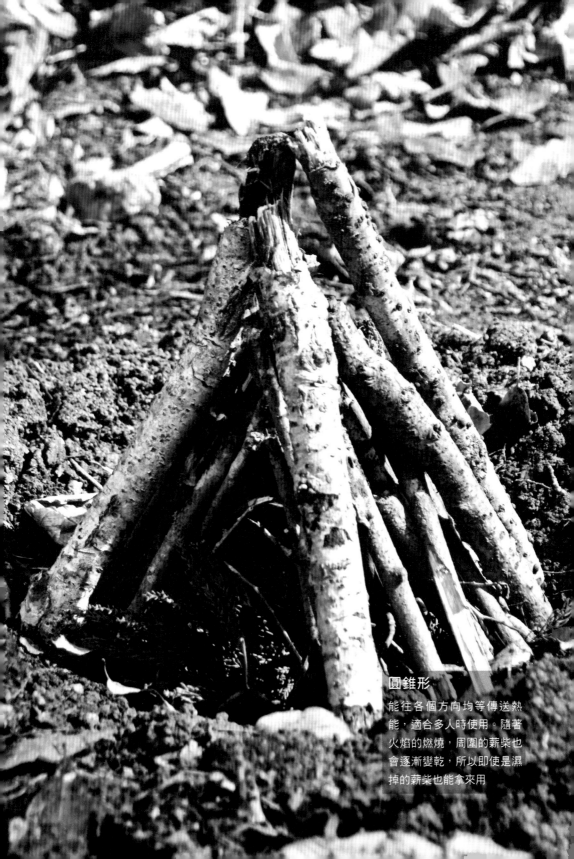

圓錐形

能往各個方向均等傳送熱能，適合多人時使用。隨著火焰的燃燒，周圍的薪柴也會逐漸變乾，所以即使是濕掉的薪柴也能拿來用

架設柴火的方法　單坡變化型

能快速煮滾開水的架柴方式

架柴方法。

目的不是為了悠哉享受營火，而是因應需要快速煮滾開水之類的狀況，是非常實用的架柴方法。

事後的清理也很簡單，遇到在移動過程中一定要生火的狀況時，這種方法就可以派上用場。

首先將兩根粗木頭擺放成倒 V 字型。若時間不允許，不挖掘火床也沒關係。但是為了隔絕空氣，周圍要用土堆高。

此外，火生好之後，炊具會放在兩根木頭相交的位置上，必須事先確認好這個位置是否

點之一。

夠平穩。若地面潮濕，可以在底部鋪排樹枝以隔開濕氣。

接著，要在兩根木頭相交的內側擺放引火材，再放上細樹枝。因為目的是煮開水，不需要長時間燃燒，所以在準備薪柴時，以不超過拇指粗細的樹枝為主就可以了。

這種倒 V 字的形狀，熱能會集中在寬度變窄的部分，因此把炊具放在這個位置，能夠很快地煮滾開水。此外，若把炊具的把手朝向外側，把手不會變燙，也是這種架柴方法的優

若遇到地面潮濕的狀況，可像照片這樣，在下面鋪排樹枝以隔絕濕氣。為了提高熱度，這個工夫不能省

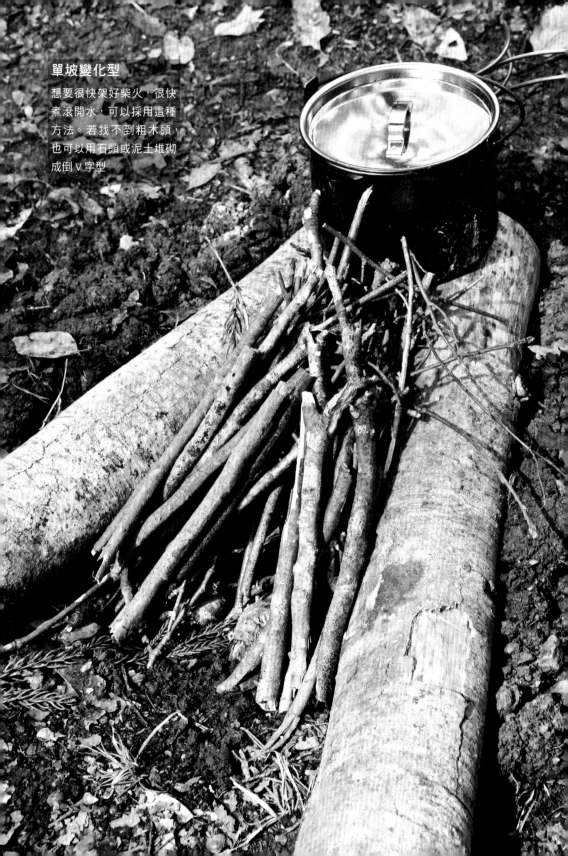

單坡變化型

想要很快架好柴火，很快煮滾開水，可以採用這種方法。若找不到粗木頭，也可以用石頭或泥土堆砌成倒 V 字型

架設柴火的方法 井字型

從上往下逆向燃燒的營火

這種架柴方法也稱為顛倒營火 (upside down fire) 或逆向營火。跟一般的架柴方法相反，最上面擺放引火材，下方放粗薪柴，讓火焰順勢往下燃燒。

因為火焰不會變得很大，所以不用頻繁地添加薪柴就能維持營火，適合想一邊取暖、一邊睡覺時使用。

這種架柴方法是從最粗的薪柴開始，由下往上擺放，為了不要有太多空隙，盡量選用筆直的樹枝。為了讓火焰能均衡擴散，長度最好也能一致。樹枝之間的空隙可塞入細樹枝或

泥土加以填補。下層擺好要擺上一層時，樹枝的擺放方向要轉90度，同樣也要將空隙填滿。

這個方法的重點就在於要確實把空隙填滿。若疏忽這一點，火星會掉入空隙裡，產生煙囪效應，導致大火往上竄升，一下子就把柴火燒光了。

就這樣往上疊放3～4層之後，在上面擺放如鉛筆芯粗細的小樹枝，接著再擺放作為引火材的杉樹枯葉。火點著之後會噗噗冒煙慢慢燃燒，經過長時間燃燒，最後全部燃燒殆盡，就代表架設柴火是成功的。

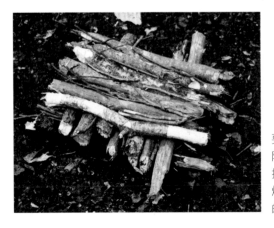

要謹慎確實地填滿空隙，不然火星會往下掉，讓整個薪柴開始燃燒，這樣就跟普通的大營火沒兩樣了

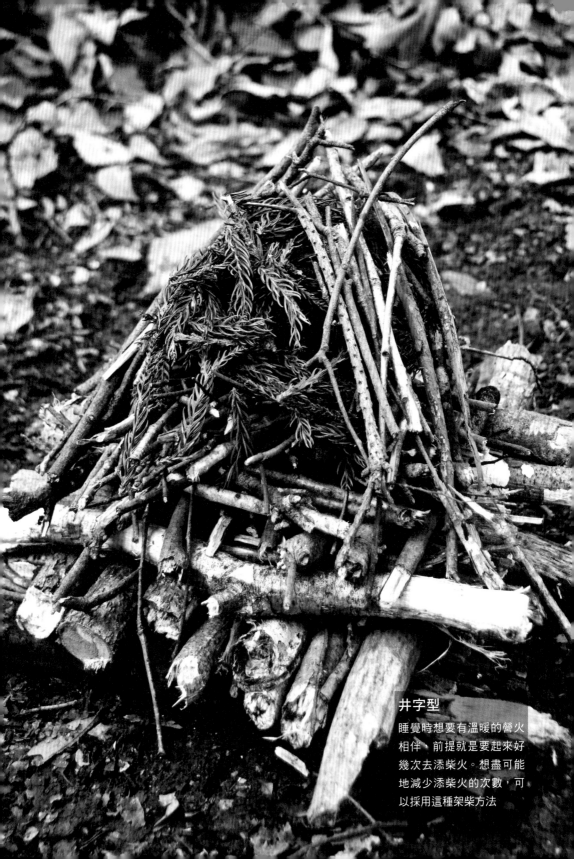

井字型

睡覺時想要有溫暖的營火相伴，前提就是要起來好幾次去添柴火。想盡可能地減少添柴火的次數，可以採用這種架柴方法

生火的心得

培育火焰的一種過程

升營火時想要一舉成功把火點燃，首先要收集到好的薪柴。

正如之前所講過的，要找到像枯立木那樣已經乾燥的木材，同時引火材或是細樹枝要準備充分。

生火時要從最容易燃燒的開始，由細到粗依序逐步添加薪柴。若能抱持著培育火焰的觀點，應該能順利地把火生起來。

還有就是要記住，一開始必須讓熱能集中在一點，將溫度提高。

在選擇引火材時，必須選能夠馬上點燃的東西。生火的方法有很多種，以火柴為例，火柴燃燒的時間大約是10秒，所以必須在這個時間內把火點燃。

像松果這種為人熟知的天然引火材，完全乾燥時確實蠻容易點燃，若是要用一根火柴就點燃引火材，那麼使用杉樹或松樹的枯葉會更容易。

再來就是要下工夫架設柴火。升營火的方法可分成兩種，一種是事先架好柴火，一種是把引火材點燃之後，後續再逐步將薪柴擺放上去，各有更勝一籌。

各的優點，我個人主要是採用事先架好柴火的方式。

後續才逐步擺放薪柴的優點是可以視火勢的大小和方向去添加柴火。

事先架好薪火的優點則是，雖然只有中央的部分在燃燒，但是熱能也會傳導到外側的薪柴，可以藉此消除濕氣，特別是遇到薪柴潮濕的情況，這一點就更加可貴了。

若從不浪費燃燒熱能的層面來考量，事先架好柴火的優點更勝一籌。

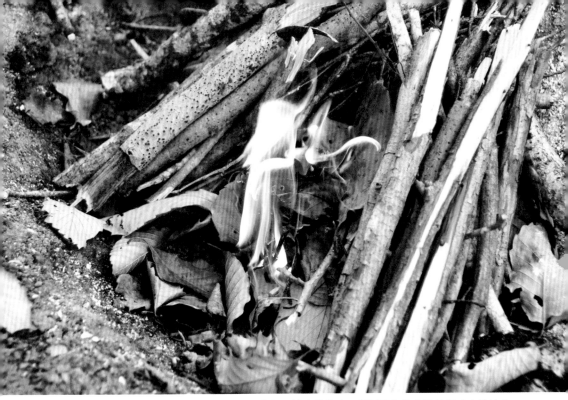

營火只要能獲取必要的光和熱，最好是越小越好。越小的營火，所需要的薪柴數量和出去撿拾的次數也會越少。升營火時，保持體力這個因素，也必須考慮在內

引火材點燃之後，要覆蓋上樹枝，這樣能蓄積熱能，讓溫度上升，會更容易燃燒起來。這種做法仍然有充分的空氣流通，所以不用擔心空氣不足的問題

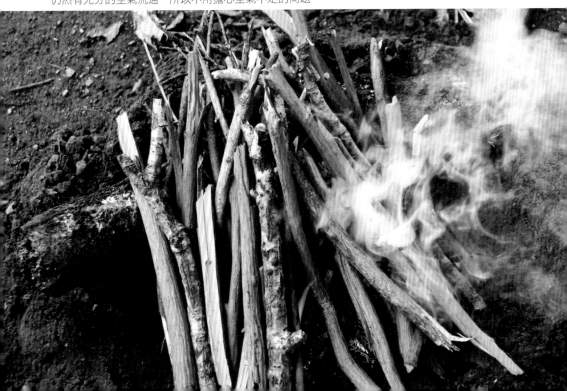

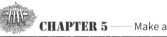

熱能反射板

為了充分利用火焰的力量

所謂的熱能反射板，就是利用石頭或木頭製作能反射熱能的結構物。製作的方法有很多種。最溫暖的方法就是用石頭堆砌，因此若有大石頭，可以試試看這種方法。

我經常採行的方法是在地面打入四根木樁，然後在四根木樁中間放入木頭或樹枝。不過這個方法的前提條件是地面要能夠打木樁。

使用木頭做熱能反射板時，為了提高熱反射率，盡可能不要產生空隙，還有就是表面不要凹凸不平。雖說如此，但若火的對側。寬度當然是寬一點比較好，最低限度至少要比營火還寬。

是手上只有彎曲的木頭，想要沒有空隙相當困難。如果空隙很大，可以將拇指般粗細的樹枝綁成一束，用來填補空隙。

從形狀的角度來看，馬蹄形是最溫暖的，用如馬蹄般的橢圓形將營火圍住，能讓往四方發散的熱能全部往自己方向集中傳遞。

不過，若因為時間或材料的關係，難以製作成馬蹄形，至少要把反射板設在中間隔著營火的對側。寬度當然是寬一點比較好，最低限度至少要比營火還寬。

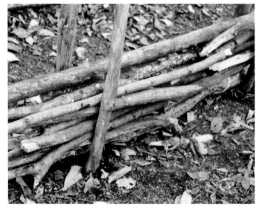

要找到筆直的樹枝並不容易，在堆疊擺放樹枝時，要想辦法盡量減少及縮小空隙

將四根木樁打入地面，
並在中間放入樹枝所做
成的熱能反射板。這是
我實際經常使用的類型

三腳架熱能反射板

地面太硬無法插入木頭時可採用的方法

前一頁介紹將四根木樁打入地面，並在中間放入木頭做成熱能反射板的方法。但有時候會遇到地面太硬不能打木樁，或是缺少打木樁工具的情況。這時候就可以用三腳架的形式製作熱能反射板。

三腳架的重點就在於那三支腳。先做兩個三腳架，然後將一根粗木頭橫掛在兩個三腳架中間，再將很多樹枝斜靠在這根粗木頭上。

正如前面所提到，很重要的一點就是不要有空隙。這個作業的

仔細謹慎與否，會對熱反射率的大小有很大的影響。這次我是嘗試用現場的竹葉來填補空隙，視個人巧思應該還有很多不同的做法。

用這個方法架設好的熱能反射板，若想稍微移動一下位置是可的。可以依據受熱的情況去調整位置。

三腳架的用途不僅限於熱能反射板，遇到需要支撐物而地面又無法打木樁時，它真的非常方便好用，因此一定要學會製作三腳架的方法。

必要的材料

製作三腳架用的粗樹枝 6 根、橫掛在三腳架上的粗樹枝 1 根、斜靠在粗樹枝上的樹枝大量、竹葉大量、製作三腳架用的傘繩 2 條

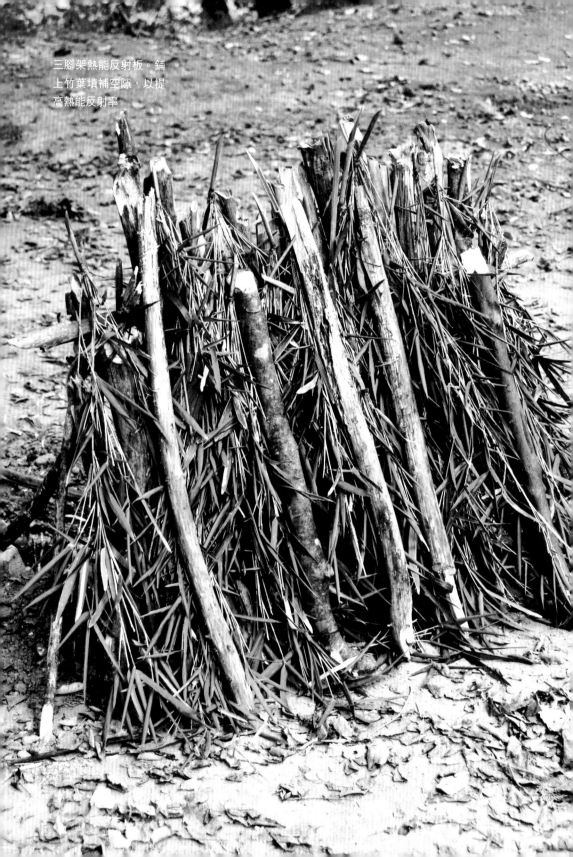

三腳架熱能反射板。鋪
上竹葉填補空隙,以提
高熱能反射率

步驟

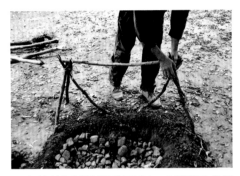

4 將削尖的腳插入地面固定。三腳架的位置決定好之後，將 1 根長木頭橫掛在兩個三腳架上，再將其它樹枝斜靠在這根木頭上

1 首先要收集材料。不只是熱能反射板，對野營而言，最耗費工夫的就是收集適合的材料

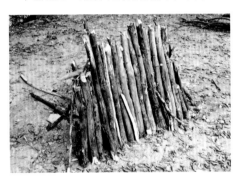

5 粗樹枝之間利用擺放細樹枝或其它方法來填補空隙。溫暖感受度的變化取決於這個作業的仔細程度

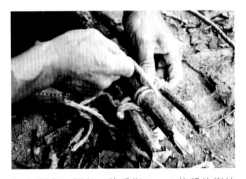

2 製作三腳架。將手指 2～3 倍粗的樹枝切成相同長度，將樹枝其中一端粗略削尖。利用剪力結將 3 根樹枝綁在一起

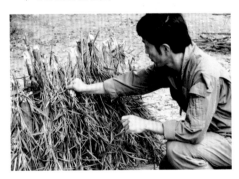

6 這次因為收集到很多竹葉，所以就嘗試使用看看。把竹葉顛倒擺放、比較容易覆蓋住下層的樹枝，也比較不容易往下滑

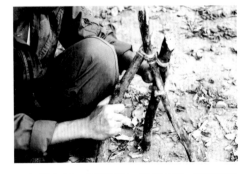

3 製作第 2 個三腳架。做好之後，確認架設的位置。把三腳架放在營火熱能可以良好地往自己方向反射的位置

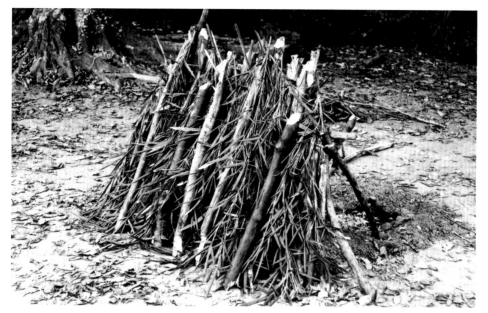

7 最後，將粗樹枝斜立壓在竹葉上面，讓竹葉更緊密。熱能反射板越寬、越高，效果會越好

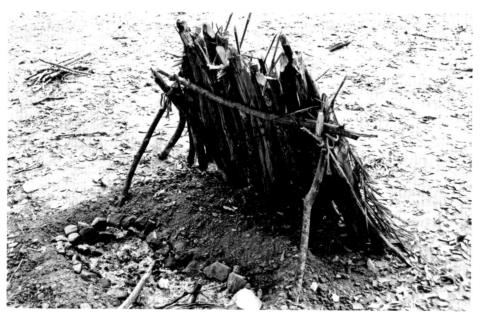

8 反射板朝向自己的這邊，看起來就像照片這樣的感覺。其緊密程度連一點微小的光線都無法穿透，反射效果應該很好。若覺得反射的熱能不足，可以稍微調整一下位置

製作拉弓式鑽木取火的用具

對於提升用刀技巧也有幫助

這裡要介紹生火時不使用打火機、火柴或是鎂棒打火石的拉弓式鑽木取火。

我想應該有很多人在電視上或是書上看過這種方法，它就是透過木頭與木頭相互摩擦生熱讓火燃燒起來的一種原始生火方法。

先從基本開始，學會如何利用市售的材料製作生火用具，最終目標是能夠在野外就地取材製作相關用具。

關於使用市售的材料，首先希望大家要學會利用五感去記住哪種生火材料比較容易點燃、哪種尺寸和形狀比較合適好用。

實際在野外時，想獲得理想的用具並非易事。如果連理想的條件都不了解，到了現場就更不知道該收集什麼樣的材料了。

這次我利用從 DIY 居家修繕賣場買來的杉樹木樁，只用一把刀子切削成三個部分。也就是扮演旋轉角色的鑽桿、鑽板（取火板）和壓握柄。用來讓鑽桿轉動的弓，則是現場就地取材。

材料是在 DIY 居家修繕賣場賣的杉樹木樁。建議購買木質較軟、年輪寬度較寬的

必要的材料

杉樹木樁 1 根、要製作成弓的樹枝 1 根、傘繩

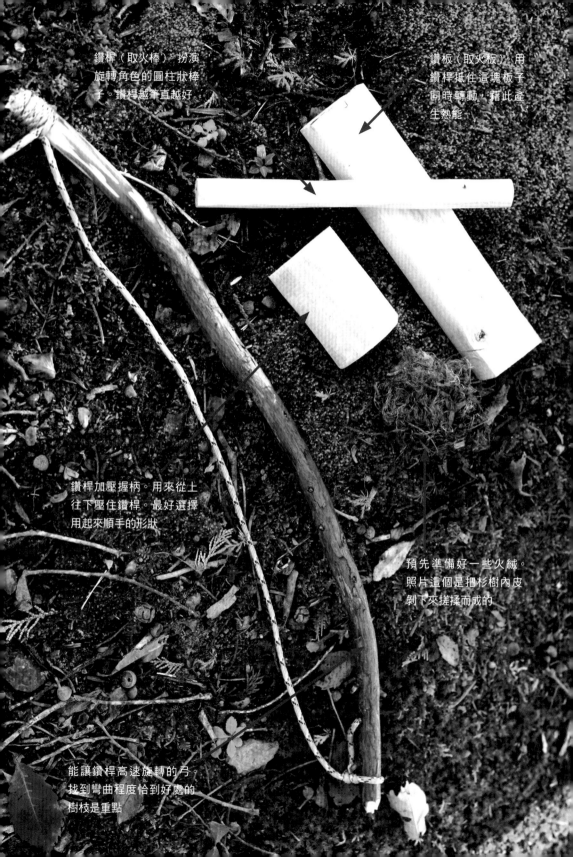

鑽桿（取火棒）：扮演旋轉角色的圓柱狀棒子。鑽桿越筆直越好

鑽板（取火板）：用鑽桿抵住這塊板子同時轉動，藉此產生熱能

鑽桿加壓握柄。用來從上往下壓住鑽桿。最好選擇用起來順手的形狀

預先準備好一些火絨。照片這個是把杉樹內皮剝下來搓揉而成的

能讓鑽桿高速旋轉的弓。找到彎曲程度恰到好處的樹枝是重點

5 | 這個是做好的鑽板。為了避免被毛邊或木刺扎傷，四個角和邊緣同樣也要削成圓角

8 公分左右　　25 公分左右

1 | 將杉樹木樁尖頭的部分切掉，握把的部分像照片這樣分成兩段

6 | 另一個長段木材做成鑽桿。先用背敲法將木材切割成四角柱體

2 | 短段木材縱向切對半做成鑽桿加壓握柄。將四個角和邊緣削成圓角，會較好握

7 | 初次做鑽桿時，跟單隻手整個攤開差不多長的長度會比較容易做

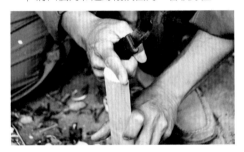

3 | 長段木材也縱向切成對半做成鑽板。厚度大概跟食指差不多

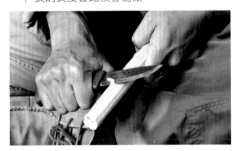

8 | 把四個角削掉，慢慢將木棒削成跟食指差不多粗細的圓柱體

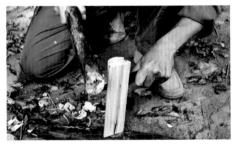

4 | 利用背敲法切開木材。刀子要筆直往下切是重點

13 用傘繩纏繞樹枝，最後打一個雙套結加以固定。樹枝另一端也採取同樣做法

14 這樣所有部件已大致完成。弓不用做到可用來射箭的程度

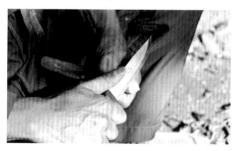

15 把鑽桿的兩端削尖，一端削成夾角約 60 度，另一端則削成 90 度

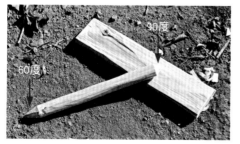

16 做到這裡，工具大致上已完成。之後在生火時，再一邊進行後續的加工

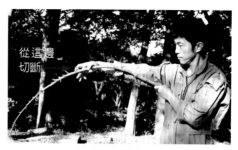

9 製作弓要選擇粗度能讓手牢牢握住，有點微幅彎曲的樹枝。長度跟手臂差不多長

10 將杉樹的內皮剝下來充分搓揉，製作成火絨

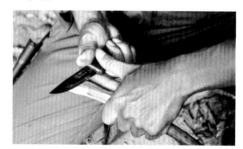

11 為了避免傘繩綁在弓上時會滑動，在弓的兩端刻上止滑刻紋。作業時小心不要受傷

12 刻成這種形狀。如果樹枝本身就可以讓傘繩固定不會滑動，就沒有必要刻上刻紋

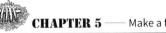

用拉弓式鑽木取火法生火

若工具的完成度高，很容易就能把火點燃

拉弓式鑽木取法所需的工具終於做好了！在完成滿意的成品之後，接下來就要開始生火了。

我第一次不使用火柴或打火機生火雖然已經是十幾年前的事了，但至今仍記憶猶新。我想，這個拉弓式鑽木取火法對任何人來說應該都會是很棒的經驗。

想要成功生火，首先要學會的就是正確的生火姿勢。

用這個方法生火的基本原理就是，利用弓讓鑽桿旋轉，讓鑽桿和鑽板相互摩擦生熱，最後產生火苗。

為了有效率地摩擦生熱達到高溫，鑽桿不能晃動移位，必須一直保持垂直，快速地旋轉。

因此很重要的一點就是，身體的重心必須放在身體左右的中間，以及鑽桿的正上方。

一開始先右膝單腿跪地，左手臂從外側向內旋轉靠在左小腿上，拳頭緊貼著小腿。藉助左腳讓左手臂牢牢固定，同時可以把弓弦好像在空轉，如果感覺弓弦好像在空轉，可以把弓弦重新拉緊，就可恢復原來的狀態。

近身體的這一端，讓弓水平方向移動。

一開始的動作要放慢。身體盡量放輕鬆，以順暢平穩的節奏大幅來回拉弓。等姿勢安定之後，再逐漸提升速度，同時增強對鑽桿加壓握柄施加的力量。

有了正確的工具再加上正確的姿勢，應該很快就會看到煙開始冒出來。

保持輕鬆的姿勢，手抓著弓靠

想要成功地生火，姿勢很重要。確保重心放在身體中心，同時在鑽桿的正上方

重心放在中央

用手和腳固定

水平移動

保持垂直

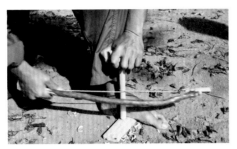

5 記得身體要維持前頁所講的正確姿勢，讓弓前後水平移動，帶動鑽桿旋轉

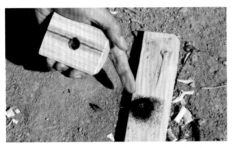

6 鑽板上若出現跟鑽桿粗細差不多的凹洞時，先暫停動作

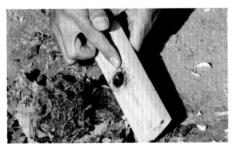

7 這些產生的黑色粉末是延續火種壽命很重要的東西，先把它們輕輕地倒在火絨上面

8 想像從鑽出的凹洞中心向邊緣延伸出倒 V 字型線，然後用刀子刻出兩條刻痕

1 用刀尖在鑽桿加壓握柄的中央稍微挖出凹陷，用來壓在鑽桿上面

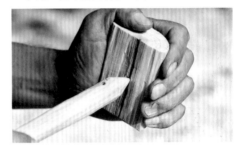

2 用鑽桿的尖端部分試著抵住凹陷處，確認是否會晃動移位，是否能穩定握住

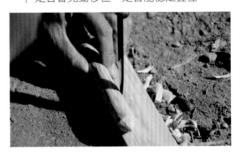

3 鑽板上也用刀稍微挖出凹陷，位置在鑽板靠自己這側邊緣往前距離一個鑽桿的粗度

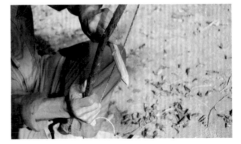

4 握著弓，讓傘繩（弓弦）纏繞鑽桿一圈

13 | 用左腳牢牢固定住鑽板。鑽桿在轉動時務必要保持垂直

14 | 當摩擦面有煙冒出來，接觸部分變得看不見時，停下來觀察狀態

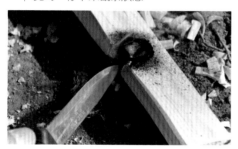

15 | 用刀尖等東西輕輕地將火種塊移到火絨上面。要小心不要破壞火種塊

16 | 對著包住火種的火絨吹氣。吹氣時要站在上風處才不會吸入煙霧。注意勿被火灼傷

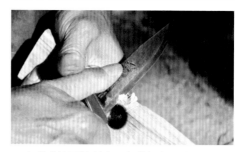

9 | 沿著這兩條刻痕，在鑽板上一點一點地削出倒 V 字型

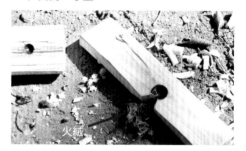

火絨

10 | 削好之後，就要正式開始生火了。把火絨放在倒 V 字型的下面

11 | 在鑽桿用來抵住鑽桿加壓握柄的這一端，塗上鼻子或耳內的油脂，能滑動得更順暢

12 | 跟剛才一樣，將鑽桿削成銳角的那一端抵住鑽桿加壓握柄

營火的善後處理

不留下自己存在過的痕跡

留下營火的痕跡是不應該的事。營火殘存的凌亂痕跡會影響到環境美觀，我想有些地方會禁止生火，大多也是因為這個原因！

若有升營火，切記在事後一定要將現場恢復原貌。只要認真好好地收拾乾淨，就能將環境恢復到看不出有升過營火的樣子。

若能做到這種程度，才能讓周遭的人了解到野營不只是露營的一種形式，而是包含了某種美學的休閒方式。

為了達到這個目的，首先就是要將薪柴燒到完全灰白為止。

當然，這需要仰仗升營火的技術，若有黑炭殘留，實在很難讓人忽視它的存在，更不用說只有部分燒焦的木柴，更是有種令人嫌惡的不協調感。

順帶一提，加拿大的戶外玩家們，無論如何也不會將燒剩下的薪柴留在現場，全部會處理後丟入池塘或河川裡。或許他們也希望藉此達到水質淨化的效果。

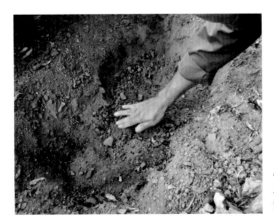

用手確認溫度，確保營火已完全熄滅冷卻。絕對不可造成森林火災

步驟

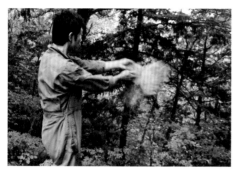

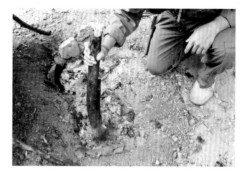

4 確認營火已處於完全冷卻的安全狀態，將灰燼灑在空中。或是把水燒在灰燼上，加以攪和也可以

1 薪柴完全燃燒殆盡之後，拿沒使用到的粗木柴之類的東西敲擊，將殘留的炭塊敲成粉屑，越細越好

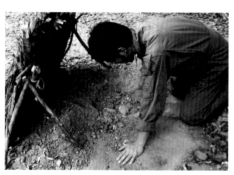

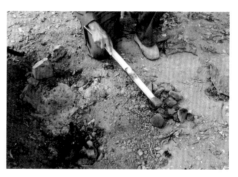

5 把製作火床時堆在火床外圍的土填回地面，用手確實地把土撥散鋪平，把營火的痕跡掩蓋掉

2 這張照片裡的火床因為底部有鋪石頭，所以要將石頭取出。因為石頭還是燙的，無法直接用手觸摸，所以用竹子取出

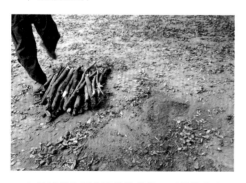

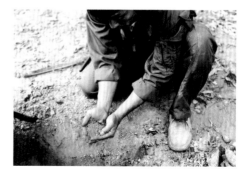

6 最後就像照片這樣的狀態。到此善後處理就完成了。把營火收拾乾淨，自己也會覺得心情愉快

3 用手觸碰，確認是否已經冷卻。用手撈起灰燼，兩手互相搓揉，仔細確認是否有火種殘存

CHAPTER 6
野炊的樂趣
Cook & Eat

吊鍋架

營火料理用的簡易吊鍋架

在製作營火料理時最困擾的就是鍋子要怎麼放。

將鍋子直接放在燃燒的木柴上面怕不夠穩定，且經過一段時間也可能傾倒，讓好不容易做好的料理付諸流水。

為了避免這種情況發生，可利用粗木柴製作成類似爐灶的結構，或在時間許可下做一個吊鍋架，也是不錯的選擇。

吊鍋架是用來懸掛鍋子的支撐結構。有了這個東西，即使營火崩塌，也不怕鍋子會跟著傾倒。要調整火候也比較容易，

營火周圍的氣氛也會因為加上野炊的食物而變得更好。

在營火上方懸掛鍋子的技巧有好幾種。

下圖的吊鍋架，是利用一根木頭斜撐在地上，然後在前端懸掛鍋子（或是後面幾頁會介紹的吊鍋掛勾），構造很簡單，製作也比較容易。

不過一旦做好之後，要再調整位置就很困難，因此要謹慎選擇擺放的位置，務必要讓鍋子位於營火正上方能受熱的位置。

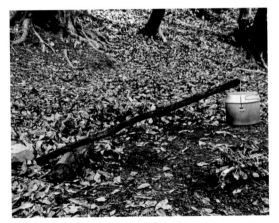

這是最簡單的結構。要找到夠重的大石頭壓住粗樹枝的一端，利用圓木頭放在下方做為支點。可藉由轉動圓木頭去調整鍋子的高度

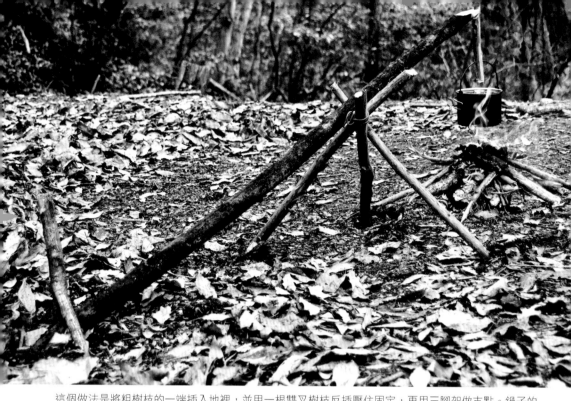

這個做法是將粗樹枝的一端插入地裡，並用一根雙叉樹枝反插壓住固定，再用三腳架做支點。鍋子的高度藉由吊鍋掛勾調整。移動三腳架能夠調整高度，還可以橫向移動。這種吊鍋架最方便好用

這個做法是使用兩根雙叉樹枝。置地的那一端用刀子削尖插入地面以增加穩定度。雙叉樹枝若是完美的ㄚ字型，在敲進地面時容易破裂。選擇枝幹筆直，有一根分枝斜斜往外叉出去的形狀最理想

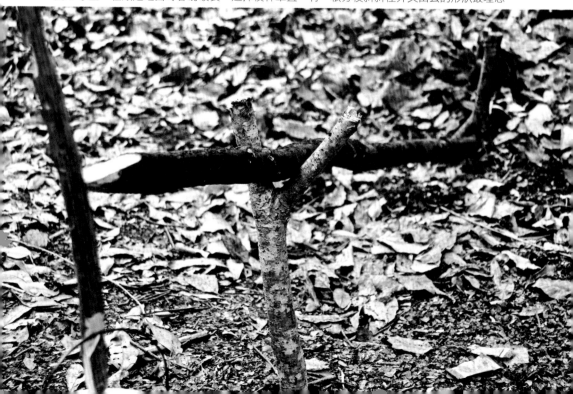

野炊三腳架

結構堅固，能懸掛重的鍋子

野炊三腳架是做成三支腳當作支撐，然後將鍋子懸掛在中央。穩定性高，懸掛重的鍋子也不成問題，可以讓多人一起使用一個大鍋子。

製作的重點就是要盡量找到筆直的樹枝。

已經腐爛容易折斷的樹枝，或是彎曲的細樹枝都不合適。當然吊鍋掛勾的部分，也必須同樣夠堅固不易折斷。

三腳架接觸地面的那一端，用刀子粗略地削尖，讓三支腳插進地面可增加穩定度。此外，插進地面可增加穩定度。此外，

在放置三腳架時，必須配合人坐的位置去找出最適當的擺放方向。

三支腳張開時，從上往下看要呈現正三角形，這樣支撐的強度最好。

懸掛鍋子的方法，可以找能穩固掛在三腳架交叉點上的樹枝，製作成吊鍋掛勾，或是將木藤或傘繩纏繞在交叉點做成懸掛繩。

後者的方法，可以藉由改變木藤或傘繩的纏繞圈數去調整鍋子的高度。

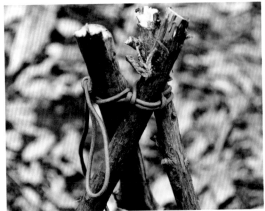

用剪力結將三根樹枝綁在一起。纏繞圈數越多越好，不過還是要配合鍋子的重量去調整

有了掛勾，就能方便地為水加熱。也能盡情地享受營火的樂趣

吊鍋掛勾

讓調整火候變得更容易的便利幫手

在樹枝上面刻上貝爾切口（第51頁）所做成的吊鍋掛勾，能用來將鍋子懸掛在吊鍋架上。

想讓鍋子吊在火上加熱，或是想將鍋拿離火源都很容易。增加切口的數量，就能調節鍋子的高度。

做一個就能使用很久，而且又能練習用刀技巧，希望大家一定要試做看看。

切口的角度，必須能夠牢牢地勾住鍋子的提把。還有就是切口的方向若搞錯了，會讓切口失去該有的作用，這點也請務必注意。

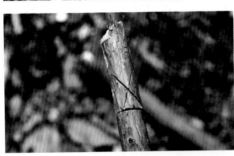

將樹枝牢牢固定，然後利用背敲法，用刀子在樹枝上面刻出X型刻痕

刻痕就類似像照片這樣。保留X型的上半部，用刀子逐步切削出切口

背敲法和切削反覆進行，一點一點地將不要的部分切掉。要小心不要受傷

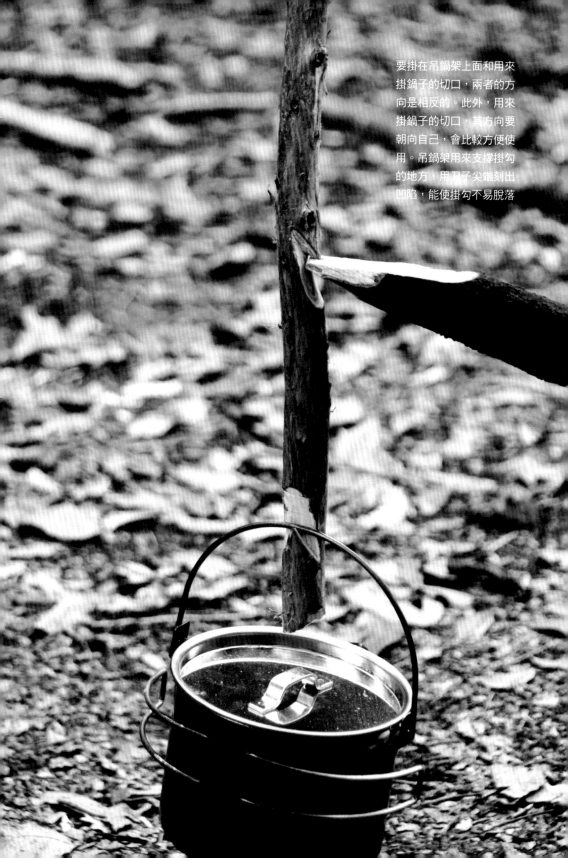

要掛在吊鍋架上面和用來掛鍋子的切口，兩者的方向是相反的。此外，用來掛鍋子的切口，其方向要朝向自己，會比較方便使用。吊鍋架用來支撐掛勾的地方，用刀子尖端刻出凹陷，能使掛勾不易脫落

自己做食器

用木材製作原創食器

用天然材料製作食器，最簡單的就是利用竹子。把竹子剖開就能當食器使用，而且也可以直接用火加熱。

若備有刀身彎曲的刀子，可以在厚木片上挖出凹槽，做成食器使用。

不過擁有這種專用刀具的人應該不多；因此這裡我要介紹幾種用一般刀具製作食器的方法。

首先，用夾子等工具將燒過的木炭從營火中取出，放在木片上。用力將木炭往木片上壓，並對著接觸的地方吹氣，讓接觸的部分燒焦炭化，然後再用刀子或尖銳石頭之類的東西刮掉接觸的部分。就這樣來回反覆操作，讓凹陷逐漸加深。

利用這種方法，要做湯匙或是深盤都可以。在營火前面做這類工藝，還挺讓人不知不覺沉迷其中的。

木材可以使用杉樹或是松樹之類的針葉樹。針葉樹本身含的油脂，據說具有抗菌、殺菌的效果，我覺得很適合用來做食器。

保養木質食器不需要用清潔劑清洗。用餐完畢之後，用少量的水沾濕，然後拿綠色的杉樹或扁柏的樹葉用力搓掉髒污，殘餘的水分就倒在營火旁邊。

這樣做是為了不讓食物的味道殘留。若有食物的味道飄散，會吸引野生動物過來，若是在可能有熊出沒的地方，更是要特別小心。

食器洗好之後，可晾在營火上面烤乾。用火烤過能達到充分的殺菌效果。

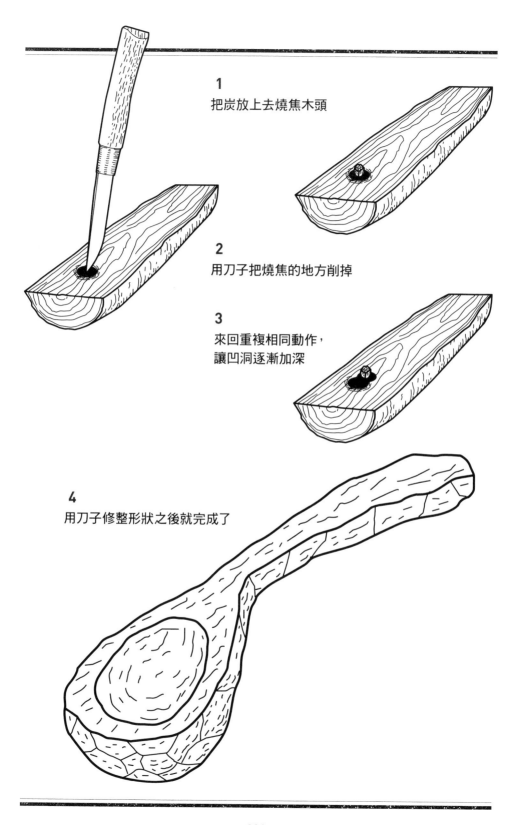

1
把炭放上去燒焦木頭

2
用刀子把燒焦的地方削掉

3
來回重複相同動作，
讓凹洞逐漸加深

4
用刀子修整形狀之後就完成了

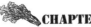
各種料理方式

利用營火做料理的技巧

串燒

適合野營料理的方法有好幾種，這當中，我個人覺得能做得最美味的就是串燒。

尤其是肉類串燒。用燒得通紅的炭火將牛排或豬排烤好之後，只要用鹽或胡椒調味就十分美味。順帶一提，我個人喜歡用混合了香草和香料的香料鹽。

說到串燒，或許大家會想到烤肉串，把好幾個切小塊的肉像烤肉串一樣用串棍串起來燒烤；但若是下點工夫，也能燒烤像肉排的大片肉。

如果只用一根串棍從肉的中央穿過去，兩邊可能會垂下去，最好橫向也用較細的串棍穿過去把肉撐開，這樣肉就不會鬆動轉來轉去。

烤得是否好吃的秘訣就在於要考量炭火的狀態和肉擺放的高度和位置，讓肉能夠均勻受熱。

可以利用串燒吐司片來練習均勻燒烤的技巧，希望大家務必試試看。

想將串棍插進地面也可以。若利用類似吊鍋架的方式，會比較容易調整食材與火之間的距離

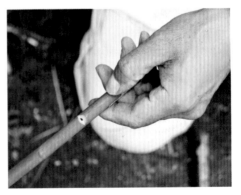

用竹子做串棍一定要開孔；否則中空處會因受熱膨脹而爆開

烤得恰到好處，美味多
汁的烤肉排。橫向也用
細串棍刺穿，讓整片肉
都能均勻受熱是重點

鋁箔紙燒烤料理

鋁箔紙燒烤是一種非常簡單好做，能展現與串燒不同美味的料理方式。

其方法只需用鋁箔紙將食材包起來，然後放入營火裡就行了，真的很簡單。肉類或是馬鈴薯、茄子、洋蔥等蔬菜只需這樣簡單料理就很美味。

這種方法幾乎不會失敗，秘訣就是要確實密封，最好使用兩張鋁箔紙，確實包好不要有空隙。

還有就是，燒烤時不是直接吊掛在燃燒的火焰裡，而是要放在燒得通紅的炭火上面，並在鋁箔紙上面也再放一些炭火，這樣能讓食材均勻受熱，

更加美味。

這種料理方法可以將食物氣味密閉在裡面，所以不妨加入一些香草植物。把香草植物、肉和蔬菜包在一起，等食材滲出水分之後，會形成天然的香味。之後再滴入一點醬油，把醬汁淋在飯上非常美味。這樣一次能吃到肉、蔬菜和礦物質，真的是一石三鳥的料理方法。

此方法唯一的問題就是會產生鋁箔紙的垃圾。不能把鋁箔紙丟棄或掩埋在該地，務必帶回家處理。若鋁箔紙上面沾到食物，可以用火燒掉，就不會殘留味道和水分，比較容易攜帶回家。

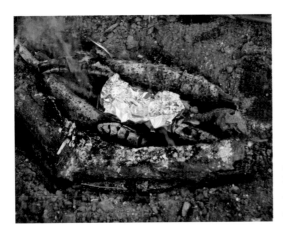

只需將食材包在鋁箔紙裡，然後放入炭火就能做出美味料理。很適合懶得花工夫料理的人

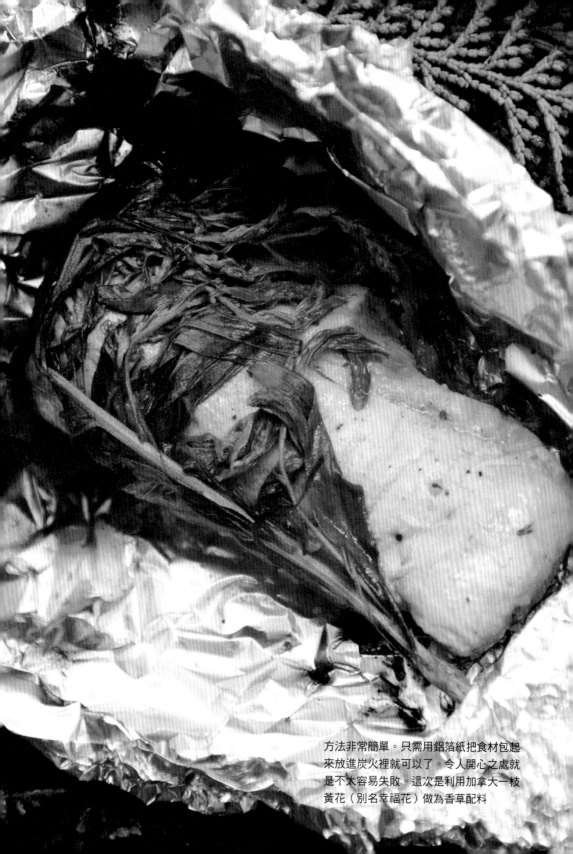

方法非常簡單。只需用鋁箔紙把食材包起
來放進炭火裡就可以了。令人開心之處就
是不大容易失敗。這次是利用加拿大一枝
黃花（別名幸福花）做為香草配料

煮和炒的料理

煮的方法當中有燉煮、水煮等方式。例如把蔬菜放入鍋子水煮，或是將香草植物用熱水汆燙過做成涼拌菜，鍋料理也包含在內。

天氣較冷的時候吃些熱呼呼的燉煮料理，能讓身體變得暖和；尤其是在冬天，採用這種料理方式的人會更多。

事實上從生存的觀點來看，這是一種安全的料理方式，吃到的都是經過加熱的熟食，不容易吃壞肚子。

還有就是，食材連同湯汁全部都能吃的燉煮料理或湯料理，能完全攝取到裡面所包含的礦物質等營養成分。

另外，還有用炒的料理，但這種方式就必須使用到油，要一併攜帶。

野菜通常澀味很重，煮湯可能不大好吃，但若用炒的方式就會變得能夠入口。遇到那種味道很強烈的野菜，只要用油炒過，就能變成比較美味的料理。

很重要的一點就是火候的調整。這種方法大多會使用到攜帶式炊具或是平底鍋，在料理時要拿捏好它們與火之間的距離。

此外，把鍋子放置在炭火附近時，要小心避免握把變燙，一不注意就會燙到手。

用攜帶式炊具的蓋子取代平底鍋，用來炒野菜。火候的調整有點困難

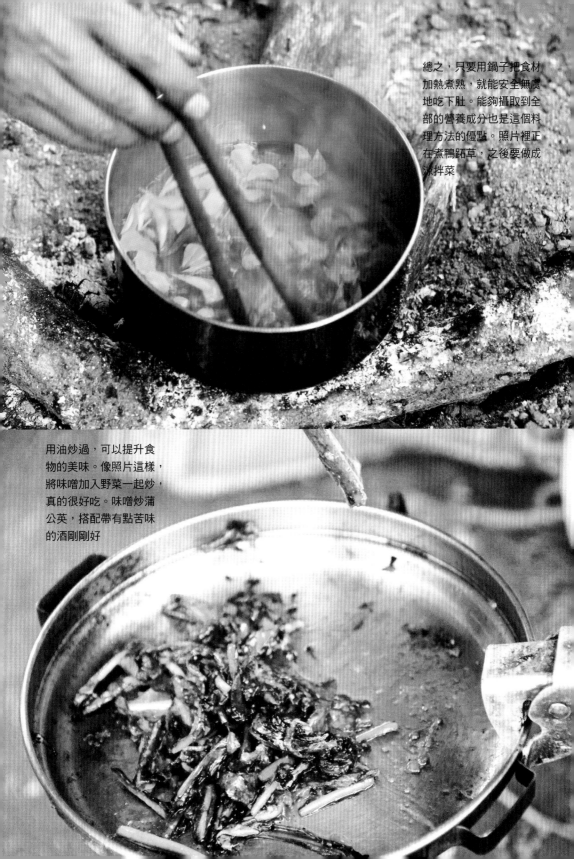

總之，只要用鍋子把食材加熱煮熟，就能安全無虞地吃下肚。能夠攝取到全部的營養成分也是這個料理方法的優點。照片裡正在煮鴨跖草，之後要做成涼拌菜

用油炒過，可以提升食物的美味。像照片這樣，將味噌加入野菜一起炒，真的很好吃。味噌炒蒲公英，搭配帶有點苦味的酒剛剛好

直接放在炭火上面燒烤

最有野炊的風格，充滿野性原始的料理方式非此莫屬！完全不需要任何料理用具，把食材直接放在炭火上面燒烤就行了。

或許有人會對把食物直接放在炭火上面抱持抗拒的態度。但是，既然都有所謂的食炭健康法了，吃進一點點的炭應該沒問題才是。

而且，只要實際去使用這種方法料理，你就會明白，會吃進嘴裡的炭其實並沒有想像中那麼多。

一開始把肉放在炭上面，可能會因為表面沾滿了大量的炭灰而感到驚慌；但是只要烤熟

之後，輕輕地撣一撣就可以清乾淨，所以不用擔心。吃起來應該也不會如想像中那樣沙沙的感覺。

若要說有什麼需要注意的事，那可能就是燒烤過程中食材會出水，而讓炭火的溫度降低，所以炭火床要架設得夠厚、夠寬。

用這種方式燒烤出來的肉不知為什麼就是很好吃。不光只是肉，用這種方法烤魚也是超級美味。

真的很希望大家能放心大膽地挑戰看看這種最原始的燒烤方式。

把肉從炭火裡取出來之後，只用胡椒鹽調味，然後用刀子切來吃，享受回歸山野的時光

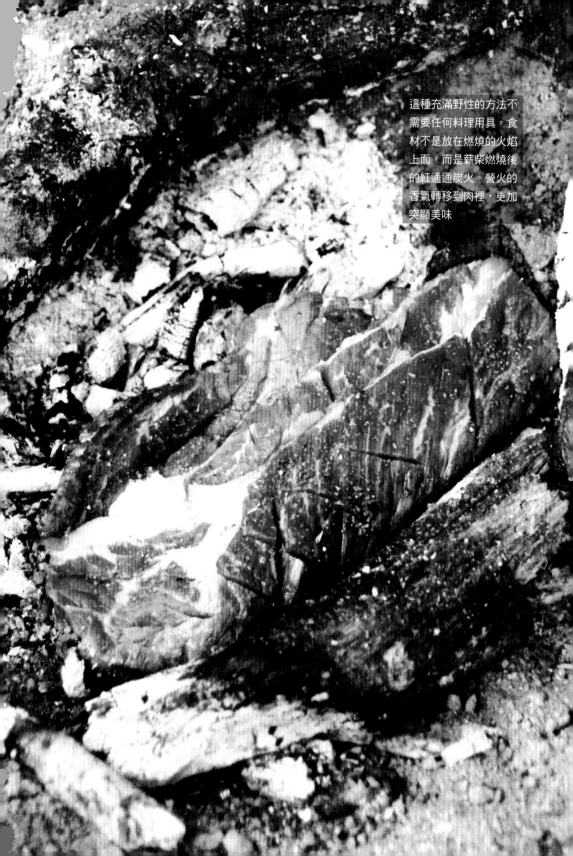

這種充滿野性的方法不
需要任何料理用具。食
材不是放在燃燒的火焰
上面，而是薪柴燃燒後
的紅通通炭火。營火的
香氣轉移到肉裡，更加
突顯美味

用營火煮飯

把米飯煮得好吃的秘訣

肚子餓的時候，用營火煮出來的白飯，即使單獨吃也覺得非常美味。

為了煮出好吃的白飯，首要之務就是收集薪柴。煮飯需要強大的火力，因此比拇指稍粗一點的薪材容易燃燒，比較適合用來煮飯，粗樹枝反而沒那麼合適。

收集好薪柴之後，就開始生火，製造出大量的炭火。

預先把米洗好。若想節省洗米用的水，使用免洗米也可以。接著把米放入攜帶式炊具裡，用刀子在插入適當的細樹枝，用刀子在

接著把細樹枝取出，在末端來的白飯，即使單獨吃也覺得到記號之兩倍距離再稍微往上一點的位置，用刀子刻上記號，做為水位高度記號，然後再次將樹枝放回炊具裡。

接著將水注入炊具至第二個記號的高度。也就是要放入米量兩倍以上的水。

免洗米因為沒經過洗米而沒有吸進水，因此放入的水量要再多一點。接下來，讓米浸泡至少30分鐘。

為了避免失敗，煮飯之前，米必須經過長時間的浸泡，還有從火上面拿下來之後要充分地燜一段時間。

相當於米上緣的位置做記號。接著把細樹枝取出，在末端炊具放在營火上面加熱。

加熱的過程中不要打開蓋子。經過一段時間之後聞到一點點燒焦味時，再把炊具從火上拿開。最後再燜10分鐘就完成了。

煮飯時，使用的炊具材質、離火的高度、環境氣溫等等因素都會影響到炊煮的時間和成果。

為了避免失敗，煮飯之前，米必須經過長時間的浸泡，還有從火上面拿下來之後要充分地燜一段時間。

但是要確認是否夠穩固，再將炊具放在營火上面加熱。

2根新鮮木柴當作爐灶使用，待營火的溫度夠高之後，用

炊具的高度和材質都會影響到炊煮的成果。多試幾種炊具，多炊煮幾次，從中去學習累積經驗。用營火煮飯，真的只能靠「熟能生巧」

首先要先燃燒大量稍細一點的薪柴，製造出足夠的炭火。可以拿木頭當作爐灶，將炊具擺放在木頭上面。用細樹枝量米和量水，相當簡單

製作竹筒炊飯

利用天然素材煮飯

這裡要介紹用竹子煮飯的方法。

竹子是非常便利的素材，除了本書前面曾介紹過的各種用法之外，還可利用其中空構造，把竹子做成鍋子或器具使用，而且可以直接用火加熱。

用竹子煮飯正是借助了它這個優點。但是竹子長度比攜帶式炊具長，如何讓整體受熱均勻是必須注意的地方。

這種只使用天然素材炊煮出來的飯獨具風味。

雖然製作竹筒飯需要一點竹子的加工技巧，但很希望大家能夠挑戰一次試試看。

這次將無意間發現的栗子放進去，試著做成栗子炊飯。野生栗子的淡淡甜味和鍋巴的香氣融合出絕妙好味道

必要的材料

竹子一根、米適量、水適量

步驟

4 最後會切出像照片這樣的四角形開口。切下來的部分要當作蓋子使用,所以要保持完整

1 竹子的粗度,以手指無法環扣的粗細為佳。首先來製作放入米和水的開口。用鋸子沿著與竹子纖維呈垂直的方向鋸下去

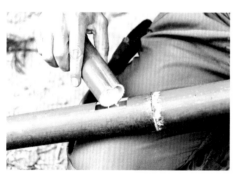

5 用竹子製作量米杯。將米放入杯中,用刀子或其它東西在米上緣的位置做記號。米放太多可能會溢出來,要小心

2 開口的長度約 5 公分。刀子順著纖維方向斜切下去。切下來的部分為了之後當蓋子使用時不會掉進去,刀子要稍微放平斜切

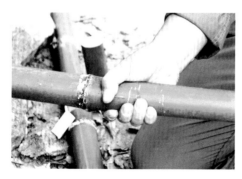

6 米放完之後倒入水,然後蓋上蓋子,用手牢牢地按住蓋子,搖晃竹筒洗米。不用幾分鐘就洗好了

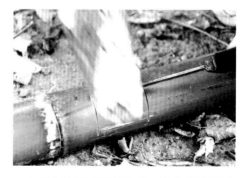

3 切的時候是利用背敲法。敲擊時不要用力過猛,以免竹子破裂。叩叩地輕輕敲擊沒有關係

10 為了避免加熱時蓋子偏移，用刀子削出用來卡住蓋子的竹薄片

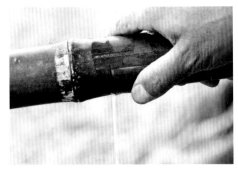

7 蓋子稍微打開放掉洗米水。接著用竹製量米杯盛裝煮飯用的水倒進竹筒裡。水量則是比剛做的記號再往上一點的位置

11 準備好 2 片竹薄片，插入蓋子兩側的縫隙裡。如果太鬆，煮的過程蓋子會偏移，因此需要重做竹薄片

8 水倒入竹筒之後，放著浸泡 30 分鐘。這次是趁著這段時間去撿拾栗子。找到不少大小適中的栗子

12 用火加熱。煮竹筒炊飯時，鑰匙孔型的火床比較好用。火床的寬度和炭火，必須讓有放米的整個竹節被火加熱到

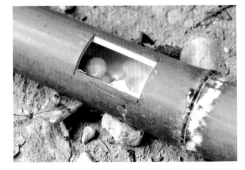

9 把剝了皮的栗子放進竹筒。到這裡差不多已準備好放到火上面去煮了。確認是否已準備好足夠的炭火

16 用竹子製作簡易湯匙。把竹子切削成方便好握的寬度，仔細地將邊緣修整成圓角就完成了

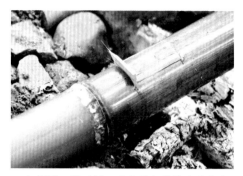

13 經過一段時間，會有蒸氣從縫隙噴出來。再繼續加熱一陣子，等沒有蒸氣跑出來時，將竹筒從火上面拿開

17 前端做成像照片這樣的形狀，比較容易舀飯。因為是要放入口中的東西，最好盡量製作得平滑沒有毛邊

14 繼續放著燜一段時間。為了避免米心沒熟透，米事前浸泡的時間和最後燜的時間最好能久一點

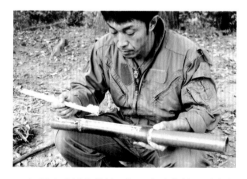

18 用來煮飯的竹筒，切下來直接就可以當容器使用。能煮的飯量會因竹子的粗細度而異，可以自己多方嘗試看看

15 終於完成了。牢牢將竹筒固定好，用刀子插入開口部分，從橫向敲擊刀背切開竹子讓開口擴大

採食野菜

可以現場採集的美味食材

說到吃野菜，會令人聯想到粗茶淡飯和貧窮的感覺；但事實上完全相反，野菜裡面富含了現代飲食難以想像的營養價值。

現代人因為飲食習慣常吃加工食品造成營養失衡，可能是導致很多疾病的原因。因此，我覺得或許不應該只有在野外才去吃這些富含維他命、礦物質的野菜，而必須納入日常飲食生活裡。

野生植物裡面有不少是可食用的，也就是我們常說的野菜。

就我個人而言，即使在野生植物圖鑑裡沒有註明是不是可食用的，但我覺得只要滿足以下三個條件，就可以歸類為野菜。

這三個條件分別是：

· 沒有毒性、

· 可以消化、

· 不會太難吃。

對身體有多大影響是取決於食用量的多寡，雖然條件相當粗略，但這就是我判定為野菜的條件。

從這個角度來看，採集野菜不用耗費大量體力就能獲取很多營養，因此我才說野菜是求生的王牌。

在求生的情況下，有人可能會覺得狩獵動物或是釣魚，肢解切下肉來吃才是王道，然而在求生時很重要的一件事就是要保持體力，換句話說，就是如何有效率地獲取食物。

不管是取得肉或是魚，如果所獲取的營養無法彌補獵捕它們所需付出的體力，那就沒意義了。

野菜是求生的王牌。在求生的王牌。

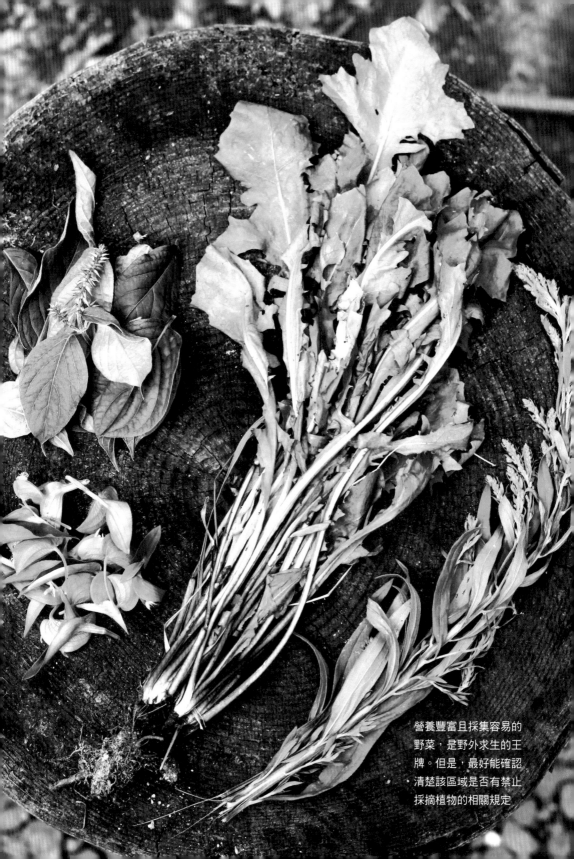

營養豐富且採集容易的
野菜，是野外求生的王
牌。但是，最好能確認
清楚該區域是否有禁止
採摘植物的相關規定

十種可食用的野生植物

生活周遭隨處可見的野菜

若要學習野菜相關知識，首先要先從植物圖鑑認識有毒植物。接下來就是生活周遭隨處可見的野生植物，因為這類野生植物在任何地方都很容易取得。

野菜的食用方法包括水煮、熱炒、或是煮成湯來喝。比較硬的野菜可以切碎煮成野菜茶。

野菜所帶的澀味或苦味大多是藥效成分，為了讓野菜變得美味，必須經過事前處理。如果只是為了獲取營養成分，可以嚼碎之後把不易消化的纖維吐出來。

加拿大一枝黃花

特徵○繁殖力強，隨處可見。嫩芽可泡茶喝，葉子帶有強烈香氣，可以在炒菜時當香草植物使用。

食用方法○當作香草植物使用（可增添香氣）、泡茶喝

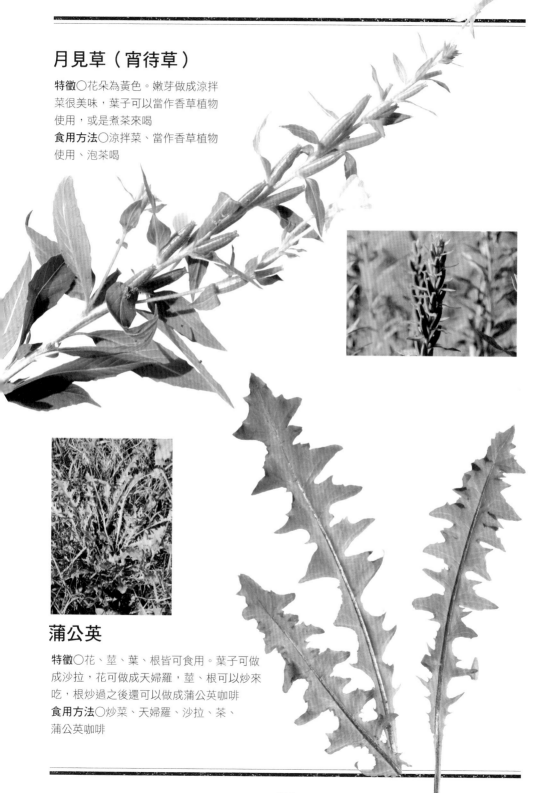

月見草（宵待草）

特徵○花朵為黃色。嫩芽做成涼拌菜很美味，葉子可以當作香草植物使用，或是煮茶來喝
食用方法○涼拌菜、當作香草植物使用、泡茶喝

蒲公英

特徵○花、莖、葉、根皆可食用。葉子可做成沙拉，花可做成天婦羅，莖、根可以炒來吃，根炒過之後還可以做成蒲公英咖啡
食用方法○炒菜、天婦羅、沙拉、茶、蒲公英咖啡

牛膝、日本牛膝

特徵○在同一處會對生兩片葉子，很像向外張開的雙手，是在山野常見的可食野菜，味道也不錯
食用方法○炒菜、涼拌菜、濃湯

鴨跖草

特徵○沒有特殊怪味，少數葉和莖都可以拿來做涼拌菜吃的野菜。加入味噌湯當配料也不錯。花也可以做成沙拉享用
食用方法○涼拌菜、味噌湯的配料、沙拉

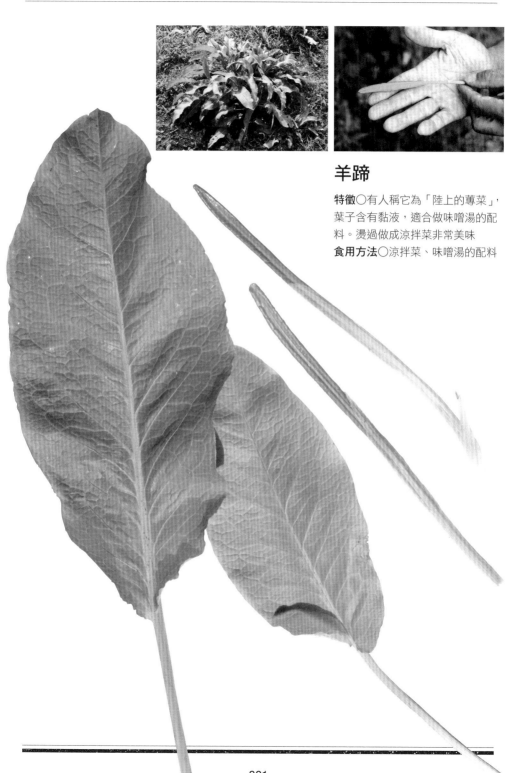

羊蹄

特徵○有人稱它為「陸上的蓴菜」，葉子含有黏液，適合做味噌湯的配料。燙過做成涼拌菜非常美味

食用方法○涼拌菜、味噌湯的配料

問荊

特徵〇其所含的鈣質是菠菜的 100 倍
以上。可以炒來吃，也可以做為義大
利麵的配料，泡茶來喝也行
食用方法〇炒菜、義大利麵的配料、
泡茶喝

酢漿草

特徵〇心型的葉片是其特徵。葉子帶有
酸味，沒辦法一次吃很多，所以大多加
在沙拉或義大利麵裡面做為提味之用
食用方法〇沙拉或義大利麵的提味材料

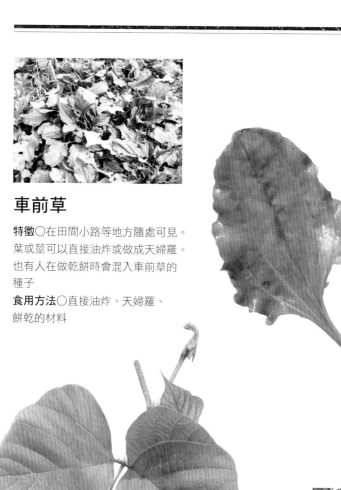

車前草

特徵○在田間小路等地方隨處可見。
葉或莖可以直接油炸或做成天婦羅。
也有人在做乾餅時會混入車前草的
種子
食用方法○直接油炸、天婦羅、
餅乾的材料

山葛

特徵○根部乾燥之後是感冒藥「葛
根湯」的原料。嫩芽可以直接油
炸或做成天婦羅，嫩葉可以做成
涼拌菜
食用方法○直接油炸、涼拌菜

辨識野生植物的重點

學會依照特徵辨識的分類方法

想要吃野菜，就必須懂得辨識野生植物。任何一處野地都可能存在著有毒植物，為了能夠區別，希望大家一定要學會如何辨識野生植物。

其中最佳的方法就是跟了解野生植物的人，進入山野林間實地學習，只是機會不多就是了。

另外，常常會聽到人家說，在某處看到某種野生植物，回家之後打算在圖鑑裡查詢該野生植物的名稱，在現場明明很努力地把它的樣子記在腦海裡，但是一翻開圖鑑，卻發現

有好幾種長得相似的野生植物，結果最後還是搞不清楚自己當初看到的到底是哪一種。

因此，有關如何辨識可以吃的野菜，我要介紹給大家的是依照特徵辨識的分類方法。

最好的方法就是先去買一本野生植物圖鑑。挑選的時候不要買照片圖鑑，而要買插畫圖鑑。還有，不要買只有畫出群生模樣的圖鑑，選擇詳細描繪出單一植株的花、葉形狀和生長方式的圖鑑會比較好。

之後，在野外遇到想知道名字的野生植物時，可依照左頁

分類去記住各別部位的特徵。

以花的形狀為例，在記錄的時候，可分成花朵外圍呈現圓形、外圍不是圓形，以及跟一般認知的花形長得不一樣之處來記。

除此之外，也要記住分枝生長的形式以及葉子的形狀。另外，若莖上面有長毛或是有長刺，這些特徵最好也要記下來。

再來便以這些分類方法為基礎去對照圖鑑，判別自己看到的是哪種野生植物，是可食的或是有毒的。這樣做應該可以減少判斷錯誤的機率。

植物的分類方法

以下介紹的植物特徵為我分類的通則,也會有例外的情況。找到的是否為安全可食的野菜,還是得靠讀者自己依據專業野生植物圖鑑等來源,做為線索去做最終的判斷

1. 花的類型

規則型
最常見的圓形花朵。
最好能把花的顏色和
花瓣數量記起來

不規則型
花瓣的大小不固定,
花朵外圍沒有形成漂
亮的圓形

長得不像花的花
從功能而言是花,但外形
卻長得不像一般的花。例
如狗尾草便屬於這一類

2. 分枝的生長形式

對生型
從莖上長出兩兩相對
排列的分枝,就像人
的兩隻手臂向外伸出

互生型
分枝是一左一右交錯
排列,同一處只會長
出一個分枝

輪生型
莖上的同一處有多個
分枝或葉子生長,排
列成輪狀

根上型
只有植株靠近地面的
基部有葉子生長,莖
的地上部分不長葉子

3. 葉子的形狀

全緣型
不用記葉片是圓形、
橢圓形,只要邊緣完
整平順就屬於全緣型

鋸齒型
跟一般的葉子不太一
樣,葉片邊緣呈現如
鋸齒般的尖狀凸起

掌型
葉片的邊緣多處裂開
如手掌狀,例如楓葉

混雜型
由很多個小葉片構成
一片葉子,這類型的
葉子我稱之為混雜型

CHAPTER 7

向大自然學習

Harmony with nature

善用五感，培養第六感

面對大自然的心態

現代生活只要轉開水龍頭就有水可用，去趟便利商店就能買到食物。想取得維持最低限度生存所需的東西一點都不困難。

相對地，在大自然裡生活的動物們為了生存下去，必須去嗅聞水源的氣味，去聽獵物微弱的動靜聲響，還要迅速感知天氣的變化。

因為必須充分利用五感去收集訊息才能生存，因此動物們的感覺敏銳度遠遠超過人類。

現代社會處於資訊爆炸的時代，這些資訊大部分轉化為知識進到腦袋裡，也因為對資訊近乎完全依賴，使得人類原本擁有的感知能力變得遲鈍甚至喪失。

為了讓人類的五感獲得充分運用，我覺得必須要偶爾出去外面走走，感受一下風的冷暖、植物的成長週期，聆聽一下動物發出的聲音。

我認為這就是野營的一種魅力！在野外能感受到大自然所營造出的溫度、聲音、顏色等豐富多彩的變化，感覺大腦的不同部位都受到刺激，說第六感變強了或許有點誇張，但

是能感覺到人類身為自然界一份子的本能正逐漸覺醒。

當然，所感受到的東西裡面也包含了寒冷、炎熱、潮濕等令人不愉快的感覺。

但是這些感覺本來就是生物各種求生行為的驅動力。就是因為覺得冷，才會想辦法取暖；就是因為覺得不舒服，才會設法採取行動以擺脫令人不快的狀態。

寒冷時升營火以抵禦寒意，或是用手捧水滋潤乾燥的喉嚨，這些行為讓我感受到生存最根本的喜悅。

在大自然裡生存、生活，
能讓人類的五感受到刺
激。這也正是現代人類
所需要的

抱持寬廣的視野

用放鬆的眼神去欣賞大地之母

為了豐富自己的感覺，首先要抱定決心，盡可能地奉行「只靠大自然的恩賜生活」，如此才能讓所有東西跟自己的生命開始產生關聯。

以前看到稱之為雜草的植物，開始會思考「這東西能吃嗎？」以往會避開繞道的水窪，或許現在見了會想「這水能喝嗎？」看到掉在地上的木頭，或許會想「這可以用來做睡覺的床鋪嗎？」變得會去注意周遭所有事物包含的另一種意義。於是可以感覺到五感在各方面變得愈發敏銳。

為了聽見遠方流水的聲音，耳朵變得更靈敏；為了確認是否是能喝的水，會觀察水的顏色，聞水的味道，還會稍微嚐一下；天氣變冷時會依據肌膚的感覺去尋找不會受風吹襲的地方。

開始喜歡上這種憑藉感覺判斷的方法，與大自然之間的距離也跟著越來越近。

為了更深刻地感受大自然，我們需要訓練更寬廣的視野，讓眼睛可以同時看到更大的範圍。

用這種方法觀察事物，感覺似乎能讓因為集中焦點看東西或是辨識東西而疲累的大腦獲得休息。

當你在放空眺望風景或坐在營火前面的時候，請務必試試看這種方法。

把焦點放在特定一點上面，眼睛不要用力，保持放鬆，一眼望盡整個視野範圍。

不用刻意去辨識眼睛所看到的東西，例如不用管這是樹、這是鳥，只需觀察進入視野範圍裡與深度或移動有關的原始資訊就可以了。

用這種方法觀察事物，感覺似乎能讓因為集中焦點看東西或是辨識東西而疲累的大腦獲得休息。

當你在放空眺望風景或坐在營火前面的時候，請務必試試看這種方法。

讓視線望向地平線，然後放鬆。接下來，不要跟平常一樣看這種方法。

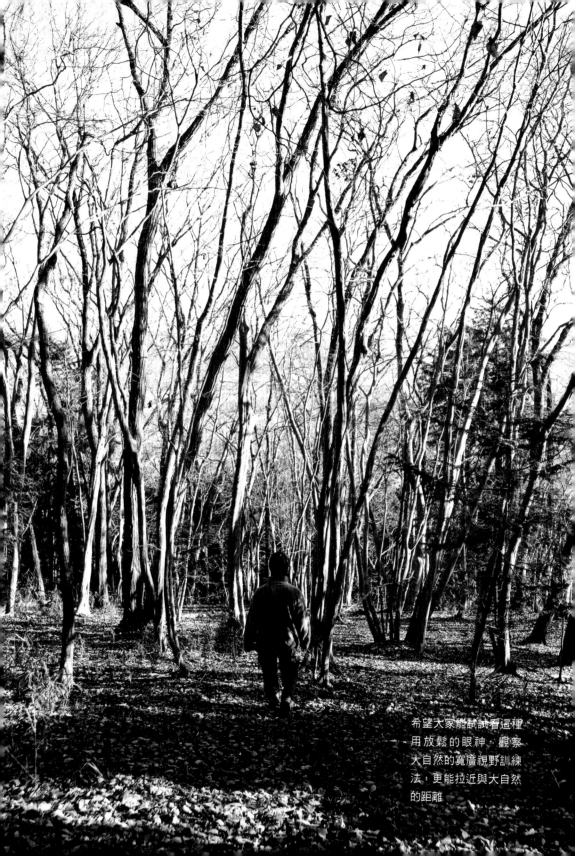

希望大家能試試看這種
用放鬆的眼神，觀察
大自然的寬廣視野訓練
法，更能拉近與大自然
的距離

辨認方向的原始技巧

若想在森林裡走動最好要學會

若想在沒有指南針等工具的情況下，仍能往所想的方向前進，可以試試原始的辨認方向技巧。

首先要介紹利用太陽位置的方法。將手錶的短針（時針）對著太陽，12點刻度和短針的夾角中線就是南方。太陽在早上6點時差不多是在正東方位置；在正中午時差不多是在正南方位置；傍晚6點時則差不多是在西方位置。因此，只要知道時間和太陽位置的關係，就能辨認出大致的方向。

若是去進行汲水等移動時間

接下來要介紹的是筆直前進的方法。筆直前進可能會被認為是任誰都做得到的事，但出乎意料的是，人其實在沒有任何指標的情況下，是無法筆直向前走的。

為何會如此？大概是因為人的左腳和右腳的跨步距離有差異。有些人甚至會差距5公分

短的活動時，最好能記住自己被陽光照射的感覺。比方說，去程時左臉頰有被陽光照到的感覺，回程時就應該往右臉頰被陽光照到的方向走，大致就能返回來時的方向。

以右腳步伐較大的人為例，若在沒有任何指標的情況下，常常在不知不覺中就往左偏了。

因此要介紹給大家的方法是，在自己往要去的方向延伸線上設置三個標記。比方說，在要去的方向上有一棵樹，將自己和這棵樹連成一直線，以這棵樹做為第一個標記，將直線往前方延伸並決定後續的兩個標記，行走時要朝著標記前進。這樣做就能筆直前進。當你到達第一個標記時，可以再設置一個新的標記。

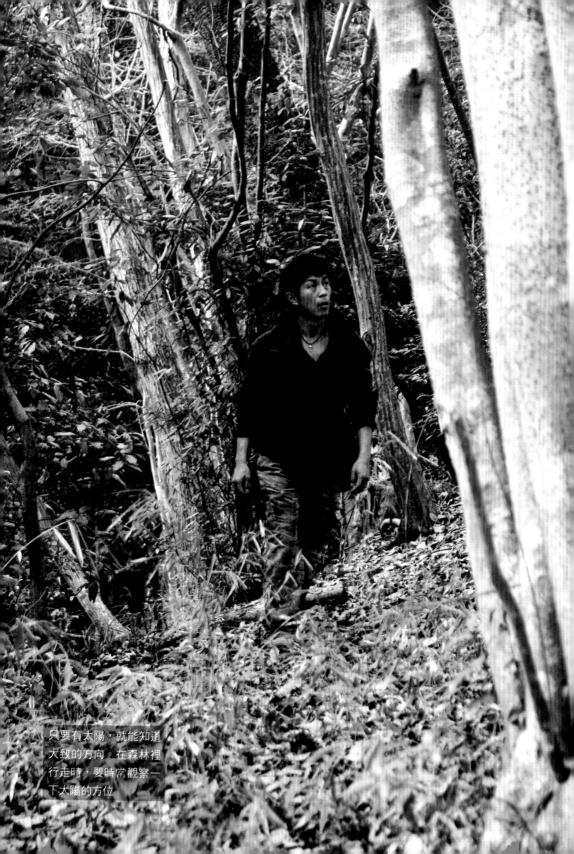

只要有太陽，就能知道
大致的方向。在森林裡
行走時，要時常觀察一
下太陽的方位

追蹤遊戲

追尋動物的蹤跡

追蹤原本是用於狩獵的一種技巧，但即使不狩獵，還是能享受追蹤的樂趣。

雖說如此，但若只是依據地上看見的足跡去判斷是什麼動物，並推測其前進的方向，似乎不怎麼有趣。

從眼前的痕跡去推斷這隻動物為什麼出現在這裡？正在做什麼？要往哪裡去？現在在哪裡？當時是否感覺到什麼？幫它增添一點故事性，這才是追蹤真正的妙趣所在。

例如，體長一公尺半的公野豬正在悠悠哉哉地走著，感覺應該是要從牠的窩去覓食地點時從這裡經過吧！這裡似乎沒有牠在意的東西，就只是走過而已。

但是，行走的速度在途中突然慢下來，這是為什麼？觀察一下周圍的狀況，發現前面有馬路，或許是因為感覺到有人的氣息。想像類似這樣的故事，供大家參考。

當然，這一切都只是個人的臆測。若在享受追蹤樂趣時能模擬動物的心情，能讓你對大自然的萬象變化有更豐富的感受。為什麼要這樣做？因為當動物感受到大自然細微的變化時，牠們的行動也會跟著改變。

而我們可以透過感覺動物的變化，去察覺大自然的變動。

藉由追蹤遊戲，能夠更真實感受這些大自然居民的存在。

藉由想像這些動物在生活裡的各種故事，能產生更深切的體驗，進而對大自然和動物心懷尊重之情。

因此為了與動物和諧共存，我覺得追蹤遊戲有它的必要性。

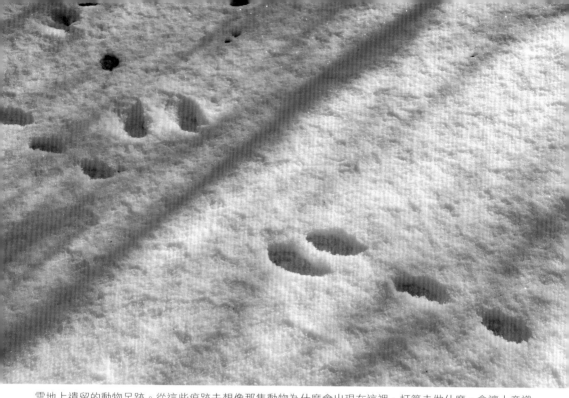

雪地上遺留的動物足跡。從這些痕跡去想像那隻動物為什麼會出現在這裡，打算去做什麼，會讓人意識到這些動物的生活跟我們人類一樣也是充滿了故事

野生動物的行為會因為天氣、氣溫等自然狀況而有很大的改變。很重要的一點就是要與動物同調。彷彿自己就是那隻動物，去想像各種故事或情境

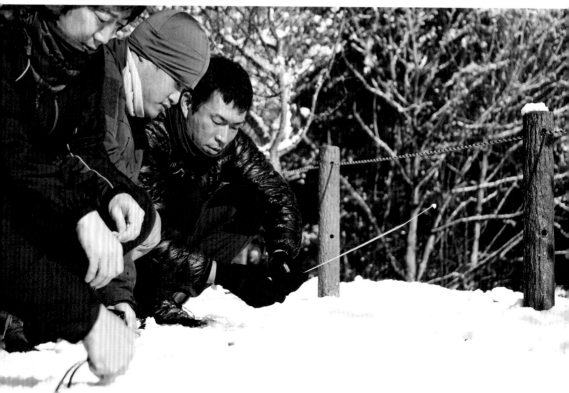

維護自身安全應該做的事

在野外可能會遇到的危險

自己要去的野外地點潛藏著什麼樣的危險，必須事先了解清楚。首先要把所能想到的風險全列出來。

最可怕的就是那種無法列出來的危險，無法列出來就無法提出因應對策。要先把風險具體化，才能提出具體實際的因應對策。

野外存在著各種危險，要逐一去思考。首先是天災，這是無論去到哪裡都必須設想到的危險，包括大雨、雷擊、強風、土石流、洪水等各種狀況。

除此之外，野生動物、昆蟲也可能會帶來危險。最安全的對策就是不要遇上牠們，但為了預防萬一遇上，最好能夠知道被咬傷或被螫傷時的急救處理。

再來就是受傷。有時可能會走路扭傷，或是被落石砸中頭部。刀子或是柴刀也可能導致嚴重傷害。

針對這三種危險的因應對策必須事先做好調查。這些全部在網路上都能查詢到大量相關的資訊。

然而最重要的，是自己要將這些有益卻雜亂的資訊整理好，比方說針對雷擊，何時會發生閃電以及閃電是如何產生的？閃電接近時，應該採取什麼行動？什麼地方會發生落雷？這些全部要整理成一張紙。

這樣做，之後會比較方便查看，也比較容易把知識吸收到記憶中。

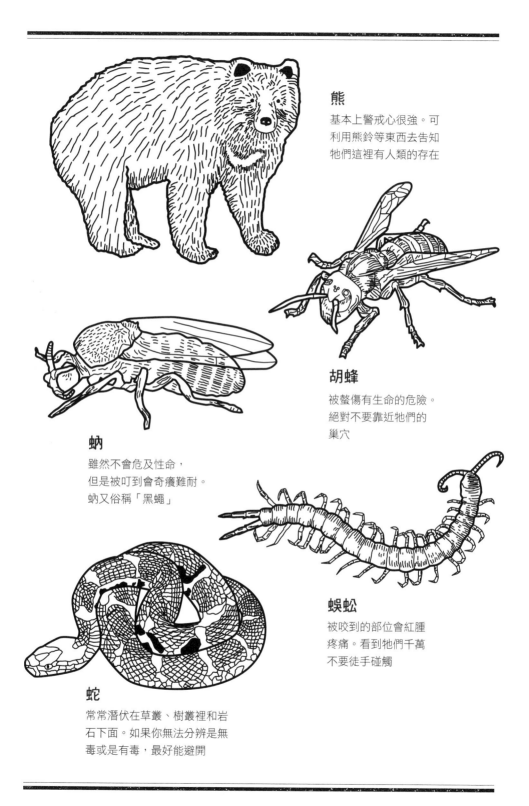

熊

基本上警戒心很強。可利用熊鈴等東西去告知牠們這裡有人類的存在

胡蜂

被螫傷有生命的危險。絕對不要靠近牠們的巢穴

蚋

雖然不會危及性命，但是被叮到會奇癢難耐。蚋又俗稱「黑蠅」

蜈蚣

被咬到的部位會紅腫疼痛。看到牠們千萬不要徒手碰觸

蛇

常常潛伏在草叢、樹叢裡和岩石下面。如果你無法分辨是無毒或是有毒，最好能避開

避免受傷的方法

有聽見鳥的叫聲嗎？

防止受傷有兩種方法，其中一個是完善堅固的裝備，例如穿上厚底的鞋子，拿刀的對側手要戴手套。這是基於普遍觀點的危險管理技巧。

另一種要推薦的方法是放慢思考和行動，屬於更原始的危險管理技巧。

我經常赤腳在森林裡走動，打赤腳時若走路速度跟平常一樣，一定會受傷。所以要踏出下一步之前要先看清楚腳落地的地方，步距也應該縮小到原來的三分之一。腳落地要緩慢輕放，小心翼翼地走路。這樣做，會從腳底傳來各種訊息與感受。

例如濕氣。雖然從空氣中也能感受到濕氣，但是腳底對濕氣多寡的感覺會更為敏銳。若知道濕氣多的地方會有什麼危險生物棲息，當腳底感覺到有濕氣時，很自然就能立即提高警覺。

完善堅固的裝備從某種意義來看，或許會減弱人們察覺危險的感知能力。若時間許可，務必要嘗試開發自身察覺危險的原始感知能力。

除此之外，我很常用的一個指標就是所在的地方能否聽見鳥叫聲。

在周圍有鳥叫聲的狀態下進行作業，會讓我心情放鬆，全心全意地投入工作，說也奇怪，在這種狀況下我比較不容易受傷或失誤。

相反地，若在沒聽見半點聲響的情況下，反而容易發生失誤。此時，我會把刀子放下，暫停作業。

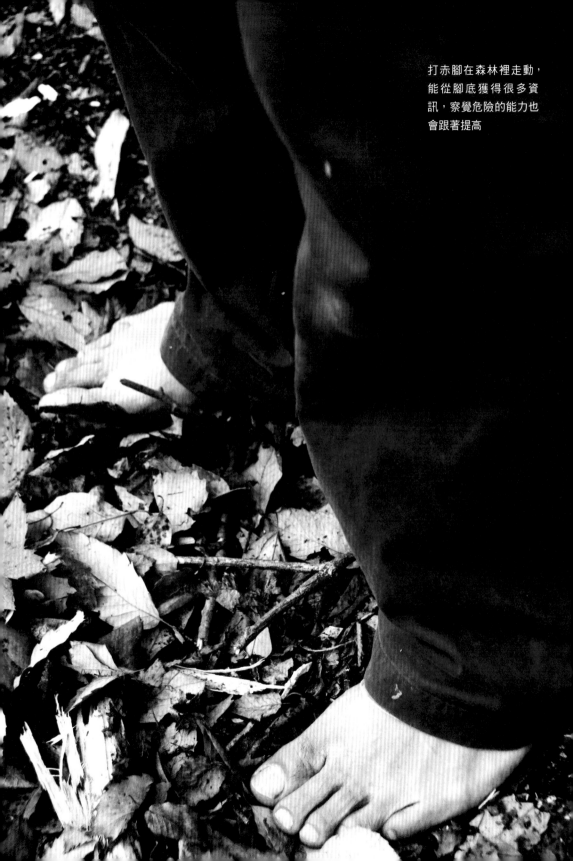

打赤腳在森林裡走動，
能從腳底獲得很多資
訊，察覺危險的能力也
會跟著提高

急救包是必備物品

要事先整理好以便即時取用

無論多麼的小心，還是會有受傷的可能性。為了預防萬一，最好還是帶著急救包比較保險。

雖說如此，我自己的急救包也沒裝太多的東西。如果遇到急救包無法應付的情況，就會火速趕去醫院。所以說選在車子能就近停放的地方野營，其中一個優點就是能儘速就醫。若進入深山就得帶得更完備。

急救包的內容大概就像左頁的那些，所有東西都整理好放在腰包裡。

首先就是能用來洗淨、消毒、切傷或擦傷的酒精棉片、雙氧水、酒精、脫脂棉。

再來就是止血用的無菌紗布。在採取直接加壓法止血時，可將無菌紗布覆蓋在傷口上並用力按壓，這樣就可以達到止血的效果。

另外還有針對小傷口準備了OK繃或液體絆創膏，這種液體絆創膏塗在傷口上會形成一層保護膜。

再來就是裝在黃色盒子裡，像是針筒的毒液吸取器。被昆蟲叮咬或是被毒蛇咬傷時，

可以利用這個工具將毒液吸出來，以減輕中毒症狀。這個是一定要準備的急救工具。

我還會帶紫錐菊萃取物或是自製的藥草軟膏。

紫錐菊是北美原住民自古就在使用的草藥，具有抗菌、抗發炎、殺菌、抗病毒以及強化免疫力的作用，常被用來塗在受傷部位或燒燙傷的傷口上，我聽說北美原住民被毒蛇咬傷時，也會把紫錐菊的粉擦進傷口裡。

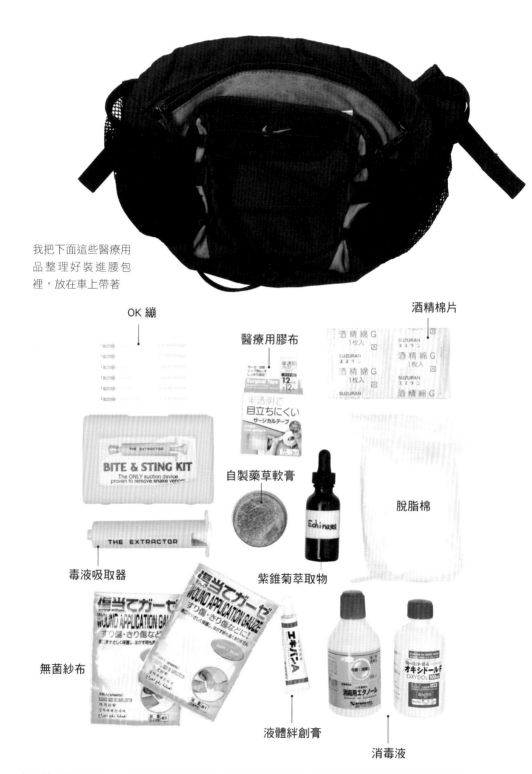

我把下面這些醫療用
品整理好裝進腰包
裡，放在車上帶著

OK 繃

酒精棉片

醫療用膠布

自製藥草軟膏

脫脂棉

毒液吸取器

紫錐菊萃取物

無菌紗布

液體絆創膏

消毒液

在野外不管怎麼小心，還是有受傷的可能，因此最低限度至少要準備類似像上面這些醫藥用品

發送求救信號

告知他人自己的存在

發送信號是當萬一遇到危難事故時，告知他人自己存在的一種方法。尤其是出門遠遊時，一定要記得帶上發送信號的工具。

關於遇難，有個大前提就是在入山前一定要告知他人自己會從哪條路線進去，這樣做可以讓搜救隊以該條路線為基點去進行搜尋，提高救援行動的效率。

遇難時必須向前來搜救的救援者發送信號，告知對方自己的存在。而信號可分成兩種，一種是「看得見」的信號，一種是「聽得見」的信號。

其中「看得見」的信號，還要考慮「日間使用」和「夜間使用」兩種情況。

在白天時，用鏡子反射太陽光讓對方看見是很有效的方法。製造狼煙也有效果。但是前述這兩種方法在夜晚就沒辦法使用。此時就必須使用手電筒或是螢光棒之類能發光的東西。

至於「聽得見」的信號，則不分日夜都可以使用。其相較於視覺信號，比較難精準地傳達自己的所在位置。因此必須視情況搭配使用不同的信號工具。

例如當你無法正確判斷對方的位置時，可先使用哨子之類的東西發出聲音，當救援者尋聲來到附近時，再使用會發光的信號。

信號工具沒有絕對的好或不好，因應各種可能的環境，很重要的是，必須攜帶兩種以上能發送不同類型信號的裝備，視情況使用。

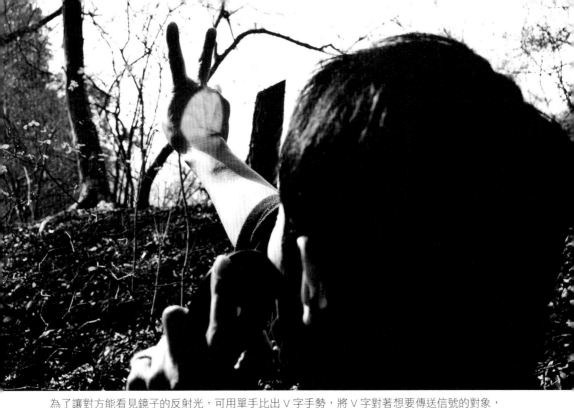

為了讓對方能看見鏡子的反射光，可用單手比出 V 字手勢，將 V 字對著想要傳送信號的對象，例如直昇機，然後利用 V 字作為瞄準的準星去調整反射光的角度

可用來發信號的幾種工具。能發出聲音的哨子、槌子；可發光的手電筒、螢光棒、鏡子等等。每種工具適用的狀況都不一樣，因此必須準備兩種以上的工具以因應各種狀況

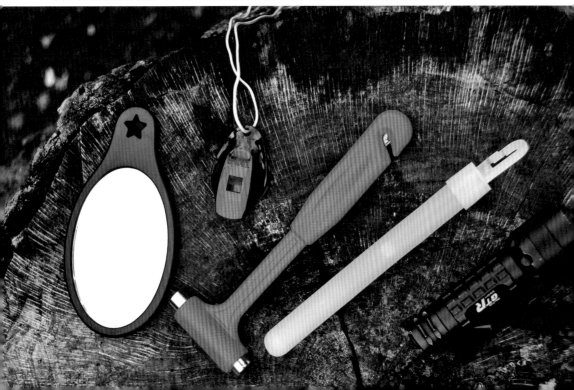

面臨災害危難時運用野營技巧

為了在危難中生存下來

萬一在都市中發生災難，野營技巧要如何派上用場？

我注意到一點，那就是大自然裡什麼都有，不管是水、食材或是要製作東西的材料，在大自然裡有大量資源可供取用；但是在都市裡會怎麼樣呢？

當然水和食物也都會儲備，但是當這些都耗盡時不就完蛋了。就求生這件事而言，大自然真的遠較都市容易些。

因此，若預設的情況是都市型的災難，那麼在準備裝備時

就必須以無法獲得水源和可食用野菜、無法生火為前提去設想才行。

那麼，該儲備哪些東西呢？在思考這個問題時，可以從本書前面介紹過的遮蔽處所、火、食物四大要素去考量。

比方說，跟遮蔽處所有關的有睡袋或棉被。接下來是2公升瓶裝水數箱。有了最重要的兩大要素，就能夠保暖並確保水分，足以讓人生存好幾週。

火、食物的部分，保存期限長且烹調簡單的防災食品，或是堅果等體積小、高熱量的食物最適合。

即使你沒有任何緊急工具可供使用，我也希望你能記住這四個保命要素，以其作為行動的準則，這樣能幫助你提高在災難中生存的機會。

熱能。要有能提供光線的頭燈和手電筒。再來就是要準備能提供熱能的卡式爐或登山爐和燃料。

再來就是跟火有關的光線和熱能。要有能提供光線的頭燈和手電筒。再來就是要準備能提供熱能的卡式爐或登山爐和燃料。

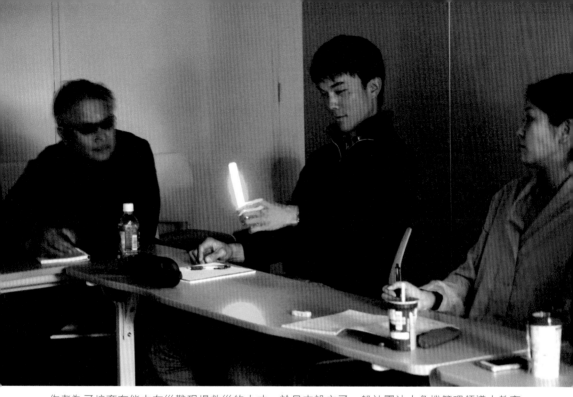

作者為了培育有能力在災難現場救災的人才，於日本設立了一般社團法人危機管理領導人教育
協會，並舉行災害對策領導人檢定。網址在 http://cmle.jp/

小型料理爐、小巧好攜帶具有維持體溫效果的緊急救生毯，以及加熱水甚至常溫水就能吃的保久
食品等等，有很多戶外用品在發生災難時都能派上用場

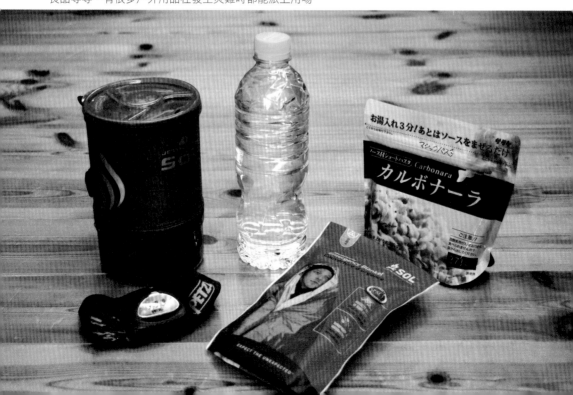

沒有刀具可用的時候

石刀的製作方法

常言道，只要有一把刀子就能生存，但若是連刀子都沒有時該怎麼辦？

這時就要仿效古人用石頭做一把刀子。即使石刀不像鐵器那麼好用，還是能為我們帶來很大的幫助。

我們對石刀的鋒利度不用過度期待，但是要做出足以用來切肉、削木片的刀具還是可以辦得到的。

製作方法是一手握住要做成刀子的石頭素材，另一手握著用來敲破石頭素材的石頭。

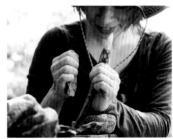

要做出好石刀，選擇石頭素材很重要。可拿各種石頭來嘗試看看。做的過程中有時會發生石頭斷裂成兩半的情況，要保持耐心持續做下去

接著，用石頭來回反覆地敲擊磨擦石頭素材的邊緣，一點一點地把邊緣弄薄。接著輕輕敲擊刀刃以外的部分，修整成比較好握的形狀。

黑色如玻璃般有光澤的黑曜石，是最理想的石刀素材。但是想要找到黑曜石也沒那麼簡單。

我建議可以去有很多石頭的河岸邊多方嘗試。敲擊幾下試試看，會呈薄片狀剝落的石頭是不錯的選擇。

在敲擊石頭時，必須小心不要打到自己的手。此外，敲擊的時候，碎片可能會飛進眼睛裡，所以作業時最好能戴護目鏡保護。

這是友人送給我的石刀。是用黑曜石製作而成的。做到這種程度，就好像一件美麗的藝術品。當然也夠鋒利，能順暢俐落地將肉或魚切開

野營的規則和禮儀

有些事並非不知道就沒有責任

即便是人煙稀少的大自然，還是有應該遵守的規則和禮儀。我覺得重視自然界的禮儀，也是野營的一部分。

要享受野營樂趣，第一個要煩惱的就是紮營的場所。當然，絕對不允許未經許可隨意進入私人土地裡紮營。

在公有公園或國家公園裡，也禁止在露營指定地之外的地方紮營。

國家或地方自治團體所擁有、管轄的土地，原則上可以自由使用，但可能也會有一些受法令限制的情況。老實說，

我覺得有很多處於灰色地帶的情況，所以為了能毫無顧慮地開心野營，最好還是取得土地所有者的許可之後再去野營才不會有麻煩。

有很多地方允許升營火，但是在公有公園或是國家公園的特別保護區等地方，會禁止升營火，或是需要取得許可才能明令禁止，但可能會引發火災升營火。除此之外，即使沒有的地方也不應該升營火。

不應只是遵守法律，更應該徹底恪守禮儀。善後處理的基本原則是要盡量不留下自己任

何痕跡。例如垃圾要帶回家，除了緊急狀況否則不要隨便砍伐樹木。

在收拾營火時，也要確實用手去確認灰燼的溫度，像第190頁介紹的那樣，將環境恢復至看不出有升過營火的樣子。

另外，希望大家也能留意砍伐竹子的善後處理。

用刀子或柴刀砍竹子時，被劈斷的位置會形成危險的尖狀切口。所以要用刀子砍擊切口，將切口砍到碎裂，或是用柴刀的刀背把切口敲碎、敲爛，以免傷到其他人。

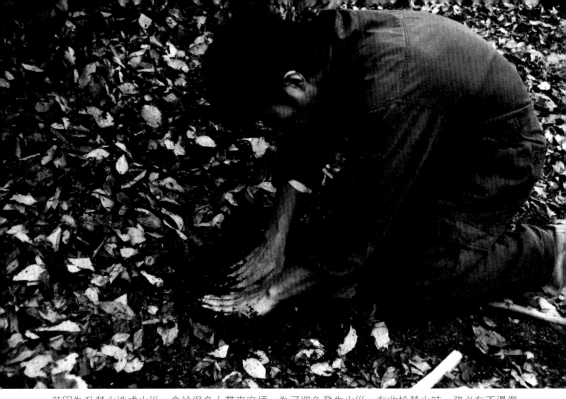

若因為升營火造成火災，會給很多人帶來麻煩。為了避免發生火災，在收拾營火時，務必在不燙傷的前提下，用手仔細地確認溫度

被刀子砍過的竹子會形成尖狀切口，若被人踩到可能會導致他人受傷，所以一定要用刀子將切口砍到碎裂，或是用石頭、木頭等東西把切口敲碎、敲爛

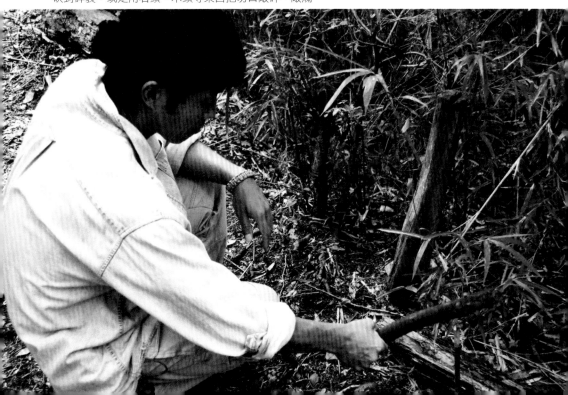

指導員講座、訓練學校

活動介紹

在我成立的一般社團法人危機管理領導人教育協會（以下簡稱 CMLE），有針對野營舉辦基礎講座和指導員養成講座。

從講座的課程當中能學習到本書介紹的遮蔽處所搭設方法、磨刀的方法、結繩技巧、各種類型的營火以及其利用方法、利用營火烹調料理的方法、刀子和柴刀的使用方法、飲用水的取得、保存及處理方法、判斷方向等等野營的基本技能和指導方法。

在 CMLE 協會取得指導員資格的人，可以用 CMLE 認可指導員身份，開設由日本野營訓練學校（Japan Bushcraft School）監督的課程。以 2016 年 5 月為例，當月已培育出約 30 位指導員。

能激發人類的基本能力、與大自然和諧共存的野營技巧，不管是日常生活還是遇上災難時都能派上用場，因此我希望能讓更多人認識和了解。有興趣的人歡迎到官網：bushcraft.jp 上面瀏覽。

除此之外，在我舉辦的「WILD AND NATIVE」自然學校裡，開設了以美洲原住民原始技能為基礎的研習訓練營。

這個研習訓練營是以野營相關課程為主，其目的是希望藉由學習原始技能，讓人們能體認到自己與大自然是生命的共同體。

除此之外也有舉辦追蹤技巧、草藥知識等等專業的學習課程。

對這些課程有興趣的人可以到官網（wildandnative.com）上面了解相關資訊。

後記

大約20年前到美國去學習美洲原住民的原始技術時，是我第一次聽到「野營（Bushcraft）」這個詞彙。當我向美國友人詢問野營是什麼意思時，他帶著有點納悶的表情告訴我，當人們將野外求生術當做嗜好時，就會用「野營」來稱呼它。當被問到「你的嗜好是什麼」時，回答「野營」會比回答「求生術」聽起來自然多了。

不過在當時，很多歐美人士聽到野營這個詞的時候，也大多都不太了解呢！之後回到日本，聽到野營這個詞的次數也是寥寥可數。然而在這2、3年間，看到、聽到「野營」的頻率突然急劇升高。

從2001年開始舉辦原始技術和野外求生術課程的我，深刻地感覺到一般人對於「求生」這個名詞抱持著敬而遠之的態度。可是對於用落葉或枯枝搭蓋棲身之所或是鑽木取火這些事，表現出濃厚興趣的人卻意外地多。他們一定是覺得這麼有趣的事情實在無法跟「求生」這個詞聯想在一起。

因此心裡有了這樣的想法，想借助「野營」這幾年逐漸興起的力量，試著給正在舉辦的課程、活動取了「～開始來野營吧！～」的名稱。因為「野營」這個詞本身

252

鮮為人知，我本來也很擔心無法引起多少人的注意，但卻意外地引發了「那是什麼？」的反應，這個詞吸引了很多人的關注。

因此我又多加了一個副標題「～把野外求生術當作嗜好，並樂在其中～」。結果，參加者的人數大幅增加。不僅如此，來詢問或是表示對「野營」很有興趣的人也變多了。在此之前，我在宣傳推廣這個活動時真的很辛苦，感謝「野營」這個詞的出現，對我來說真的宛如救世主。

這當中包括了本書的邀稿。在我舉辦、指導野外求生術研習訓練營長達15年的期間，雖然被問過好幾次要不要出書，但如果沒有這次的邀稿，我想出書這件事應該不會實現。我大略知道有所謂的自費出版的方法，但是我沒有很大的興趣去詳細了解。

與此次邀稿的誠文堂新光社第一次碰面時，對方告訴我近年來「野營」這個詞的搜尋量急劇增加，因此想盡快出版與野營有關的書籍。

當他們在網路上搜尋相關資訊時，注意到我的網站。而引起他們興趣的頁面正是寫著「開始來野營吧！把野外求生術當作嗜好，並樂在其中」。若我當初在取活動

名稱時沒有使用「野營」這個詞，或許就不會有這次的邀稿了。就這層意義來說，

「野營」這個詞真的是這項活動的恩人。

我覺得野營真的可以做為一種嗜好或是休閒活動，用輕鬆的心情享受樂趣。

例如，若是對在大自然裡過夜還是有些抗拒，那麼升個營火、喝個茶就回家也沒關係。也可以試著在附近的公園，用天幕和繩子搭設遮蔽處所。在家裡用刀子製作湯匙之類的物品，也算是野營的其中一部份，就如同大自然有著包含萬事萬物的廣寬包容性，我覺得野營這個詞也是可以自由定義。

「野營」真的是非常神奇的字眼。我非常高興能以野營為題執筆寫書。希望野營今後能受到更多人的關注，更加普及化。只要這本書能引發任何小小的契機，都會令我欣喜萬分。

最後要感謝參與本書出版的所有相關人員，對於提供協助的每一位獻上我最誠摯的感謝。

川口 拓

254

川口 拓

1971 年崎玉縣出生。從 1990 年代開始多次到訪加拿大和美國去學習攀登雪山、攀岩、划獨木舟、划皮艇、野外急救法、野外教育法、美洲原住民的古老智慧，與大地共生的生存技巧等等。

自 2001 年起開始舉辦「WILD AND NATIVE」自然學校，開設了感受與地球相繫的自然體驗課程。2013 年設立了一般社團法人「危機管理領導人教育協會」。自己現在也一邊學習，一邊向一般民眾乃至現役自衛隊軍人和警察，宣傳推廣美洲原住民的與大地共生術、哲學、感知能力（原始感覺的使用方法）以及求生技巧等相關知識和技能。同時也參與許多電視、雜誌等媒體的企劃活動和演出。擔任 CMLE 災害對策指導員養成訓練講師，CMLE 野營指導員訓練講師，自衛隊危機管理教官、自衛隊生存教官。

感謝您購買旗標書,記得到旗標網站 www.flag.com.tw
更多的加值內容等著您…

<請下載 QR Code App 來掃描>

1. FB 粉絲團:優質運動健身書

2. 建議您訂閱「旗標電子報」:精選書摘、實用電腦知識搶鮮讀;第一手新書資訊、優惠情報自動報到。

3. 「更正下載」專區:提供書籍的補充資料下載服務,以及最新的勘誤資訊。

4. 「旗標購物網」專區:您不用出門就可選購旗標書!

買書也可以擁有售後服務,您不用道聽塗說,可以直接和我們連絡喔!

我們所提供的售後服務範圍僅限於書籍本身或內容表達不清楚的地方,至於軟硬體的問題,請直接連絡廠商。

● 如您對本書內容有不明瞭或建議改進之處,請連上旗標網站,點選首頁的 讀者服務 ,然後再按右側 讀者留言版 ,依格式留言,我們得到您的資料後,將由專家為您解答。註明書名 (或書號) 及頁次的讀者,我們將優先為您解答。

學生團體	訂購專線:(02)2396-3257 轉 361, 362
	傳真專線:(02)2321-2545
經銷商	服務專線:(02)2396-3257 轉 314, 331
	將派專人拜訪
	傳真專線:(02)2321-2545

國家圖書館出版品預行編目資料

野營技術教本 詳細圖解 - 大自然就是我的遊樂場
川口 拓 著;謝靜玫 譯
臺北市:旗標, 2018.02 面; 公分

ISBN 978-986-312-508-2 (平裝)

1.露營 2.野外求生

992.78 107000154

作　　者/川口 拓

翻譯著作人/旗標科技股份有限公司

發 行 所/旗標科技股份有限公司

　　　　　台北市杭州南路一段15-1號19樓

電　　話/(02)2396-3257(代表號)

傳　　真/(02)2321-2545

劃撥帳號/1332727-9

帳　　戶/旗標科技股份有限公司

監　　督/楊中雄

編　　輯/孫立德　　美術編輯/陳慧如

校　　對/孫立德　　封面設計/古鴻杰

攝　　影/原 太一

設　　計/草薙伸行（Planet Plan Design Works）

插　　圖/大橋昭一

攝影協助/御前山青少年旅行村

相片協助/WILD AND NATIVE

新台幣售價:420 元

西元 2021 年 8 月 初版 4 刷

行政院新聞局核准登記-局版台業字第 4512 號

ISBN 978-986-312-508-2

Bushcraft Otona no Noasobi Manual: Survival
Gijutsu de Tanoshimu Atarashii Camp Style

Copyright © 2016 Taku Kawaguchi

Chinese translation rights in complex characters
arranged with Seibundo Shinkosha Publishing
Co., Ltd., Tokyo through Japan UNI Agency,
Inc., Tokyo